모턴 빠리

모던
빠리

박재연 지음

예술의 흐름을 바꾼 열두 편의 전시

현암사

모던 빠리

예술의 흐름을 바꾼
열두 편의 전시

초판 1쇄 발행 ─ 2024년 5월 30일

지은이 ─ 박재연
펴낸이 ─ 조미현

책임편집 ─ 김솔지
디자인 ─ 나윤영

펴낸곳 ─ (주)현암사
등록 ─ 1951년 12월 24일 (제10-126호)
주소 ─ 04029 서울시 마포구 동교로12안길 35
전화 ─ 02-365-5051 팩스 ─ 02-313-2729
전자우편 ─ editor@hyeonamsa.com
홈페이지 ─ www.hyeonamsa.com

ISBN 978-89-323-2364-0 (03600)

"미술이라는 것은 존재하지 않는다.

다만 미술가들이 있을 뿐."

...

에른스트 곰브리치

차례

일러두기

— 전시와 잡지, 신문은 겹화살괄호(《 》), 그림·노래 등의 제목은 홑화살
괄호(〈 〉), 단행본 도서는 겹낫표(『 』), 논문, 사설, 시 등은 홑낫표(「 」)로
표시했다.

— 작품명은 발표되었을 당시의 언어를 기준으로 원어를 병기했다.

들어가는 글 ———— 보이는 것 그 이상의 의미, 전시

전시(展示): (명사)여러 가지 물품을 한 곳에 벌여 놓고 보임.

바야흐로 전시의 시대다. 사람들은 휴일을 알차게 보내기 위해 어떤 전시를 보러 갈지 고민한다. 전국 방방곡곡에 있는 박물관과 미술관은 지역을 대표하는 랜드마크가 되었고, 인기 전시에는 수천수만 명의 관람객이 방문한다. 전시 주제도 다양하다. 문화재, 유물, 고전 명화, 현대미술은 물론이고, 유명인이나 TV 프로그램, 캐릭터, 유명 브랜드, 웹툰까지 무엇이든 전시 주제가 된다.

오늘날 전시장은 지식, 경험, 엔터테인먼트 공간이 되었다. 이제 우리는 전시장에서 벽에 걸린 그림들을 보는 것을 넘어 듣고 만지고 먹고 말하고 찍고 만들며 다양한 경험을 한다. 하루에도 몇 번씩 우리는 온오프라인을 넘나들며 '전시된' 세계의 여러 단면을 마주한다. 전시의 사전적 의미는 펼쳐서 보여준다는 것이지만, 이제 전시는 단순히 무엇인가를 보여주기만 하는 것이 아닌, 시각을 활용한 스토리텔링이다.

미술 전시로 이야기를 좁혀볼까? 미술 전시는 전시 기획자가 보여주고 싶어 하는 것, 기획자의 의도와 미감을 반영한다. 전시 기획자는 전시 안에서 우리가 예술 작품을 어떻게

인식할지를 결정하고, 미술사적 흐름과 더불어 주제에 대한 이야기를 구성한다. 미술 전시를 분석하면 그 시대의 미술 경향, 디자인과 디스플레이 트렌드, 문화적 관심사를 살펴볼 수 있다. 전시 후기와 비평, 관객의 반응을 들여다보면 그 작품이 발표 당시에 어떻게 받아들여졌고, 작품을 둘러싼 어떤 이야기가 있었는지 알 수 있다. 전시를 알면 보다 새로운 시각으로 예술 작품의 의미와 그 영향력을 생각해 볼 수 있는 것이다.

전시가 끝나면 전시되었던 작품은 미술관에, 작가는 미술사에 남는다. (물론 다 그렇다는 이야기는 아니다.) 그렇다면 전시는 어디로 갈까? 영영 사라지는 것일까? 전시 설명을 담은 도록은 남는다지만(물론 다 그렇다는 이야기는 아니다.) 도록이나 리플릿 같은 자료는 전시의 모습을 제대로 보여주지 못하고, 오히려 모호하게 만들기도 한다. 전시의 형태는 전시를 둘러싼 환경과 미술 산업 구조에 따라 결정되는데, 도록에는 대개 전시된 작품들의 소개 글과 주최 측의 기획 의도가 실릴 뿐, 미술 생태계를 움직이는 사람과 환경은 제대로 등장하지 않으니까 말이다. 국제 정세, 정치 상황, 기술의 발전, 시장과 구매자의 변화 등 모든 것이 전시에 영향을 끼치는데도 말이다.

전시는 작품 자체뿐만이 아니라 작품이 만들어진 환경, 예술가의 의도, 관객의 반응을 함께 보여주며, 작품을 역사적·문화적 맥락 안에 놓이게 한다. 이 작품이 어떤 상황 안에 있는지, 다른 작품들과 어떤 공통점이나 차이점이 있는지, 어

떤 문화적·정치적 의미가 있는지 등은 전시 안에서 드러나는 것들이다. 이처럼 작품이 전시된 맥락을 이해하면 작품의 의의를 더 정확하게 아는 데 도움이 된다.

예술가들은 고립된 공간에 혼자 틀어박혀 창작하지 않았다. 그들은 공동체와 사회의 영향을 받으며 작품을 만들었고, 동시에 다른 창작자들에게 영향을 주었다. 작품은 그들이 어떻게 같은 시대 같은 공간의 여러 주체들과 관계를 맺었는지를 보여준다. 그리고 이를 가장 잘 드러내주는 장이 바로 전시다. 전시는 단순히 작품을 벽에 거는 것이 아니라 은유, 시각적 시상, 상상력을 통해 우리의 호기심을 불러일으키고, 예술에 대한 이해를 넓혀준다. 그렇게 전시는 우리를 특정 장소와 시간 속으로 데려간다.

전시가 이렇게나 많은 함의를 지니고 있음에도, 그간 전시의 역사는 미술사를 보완하기 위한 것으로만 여겨졌다. 미술사학자들은 전시를 하나의 에피소드나 커다란 문화적 흐름 속에 있는 전환점으로 여겨왔다. 하지만 전시는 그 자체로 고찰해 볼 만한 대상이며, 전시 자체를 분석함으로써 기존의 예술 이론을 새롭게 짜 맞춰볼 수 있다.

이 책에서는 19세기 말부터 20세기 초까지 파리에서 열린 열두 전시를 다룬다. 어떤 전시에 대해 이야기해야 할지 고민하면서 몇 가지 질문을 던졌다. 새로운 전시는 어떤 종류의 관객을 만들어낼까? 전시 기획자의 의도는 전시된 작품의 의미와 수용에 어떤 영향을 미칠까? 혁신적인 작품은 전시를

관람하러 온 관람객의 경험을 어떻게 형성할까? 전시에 대한 기억과 (기억)상실은 미술사에 어떤 영향을 미칠까?

이 시기는 산업화·도시화가 진행되었고, 과학이 진일보했으며, 교통의 발전으로 지리에 대한 인식이 바뀌었고, 정치외교적 상황이 계속해서 급변하던 때다. 예술가들 또한 이런 격변에 대응하려고 했고, 전통적인 관습에 도전하며 예술적 표현의 경계를 확장했다. 예술가들은 소수의 상류층만을 대상으로 하던 이전 시대보다 훨씬 많은 사람들, 즉 대중을 대상으로 작품을 만들기 시작했고, 현대 생활의 복잡성과 불확실성을 드러내려 했다. 관습을 거부하고 제약에서 벗어나고자 했던 예술가들은 예술이 자연을 모방하는 것이라는 관념에 의문을 제기했고, 주관적 경험, 감정 표현, 개인의 창의성을 강조해 눈에 보이는 세계를 재구성했다.

전통에 대한 거부는 실험과 혁신의 길을 열었지만, 많은 이들은 이를 달가워하지 않았다. 새로운 형태의 예술이 전시에서 선보였을 때 대중과 비평가들이 보인 대부분의 반응은 조롱과 분노였다. 이러한 세상의 반응에 맞서, 예술가들은 같은 생각을 가진 사람들끼리 모여 스스로를 '아방가르드•'라고 불렀다. 이들이 꾸린 전시는, 자신들의 생각과 의지를 더 많은

• Avant-garde. 미지의 영역이나 적진을 탐색하는 선구자를 가리키는 군사 용어에서 나온 말이다. 예술에 대한 기존의 인식을 부정하고 새로운 예술을 추구하는 예술운동, 작업, 작가를 뜻한다.

이들에게 내보이고 세상의 인정을 받으려 한, 정치적인 선언이자 경제적인 전략이었다. 전시를 둘러싼 다양한 인물들의 관계, 새로운 미술 형식을 둘러싼 주장과 가십을 살피면 아방가르드 예술의 다층적인 면모가 눈에 들어올 것이다.

　이 책에 소개된 열두 편의 전시들은 당시 파리에서 열린 수많은 전시 중에서 추린 것들로, 아방가르드 미술의 형성에 중요한 역할을 했다. 열두 편의 전시를 둘러싼 여러 퍼즐 조각을 모아, 전시를 꾸린 이들이 전시를 통해 자신의 예술 철학을 드러낸 과정을 추적했다. 전시의 역사는 만남의 역사이자 관계의 역사다. 작가와 작품, 작품과 관객, 관객과 비평가, 비평가와 작가. 만남이 가득한 '아방가르드'의 장면 속에는 여러 이야기가 숨어 있다. 무엇을 전시할지, 입장료를 받을지, 대중의 비난은 어떻게 받아들일 것인지에 대한 이야기들은 오늘날의 우리들에게도 친숙하게 다가온다.

　우리가 살펴볼 열두 편의 전시는 당대의 관람객에게 동시대에 대한 이해를 일깨우고, 새로운 활력이 깃든 작품들을 소개하기 위해 마련되었다. 백여 년 전 예술가들은 적극적으로 전시를 기획했고, 백여 년 전 관람객들은 비판적으로 전시를 읽어냈다. 이 전시들은 그 자체로 전통과 권위에 대한 도전이었고 새로운 미술을 향한 모험이었다. 백여 년 전 파리를 아방가르드의 수도로 만든 열두 편의 전시 이야기를 통해, 현대 미술의 흐름과 변화를 좀 더 생생하게 바라볼 수 있기를 바란다.

1.

인상, 이름을 얻다

1874.04.15. — 05.15.

카퓌신가 35번지

35 Boulevard des Capucines

《제1회 화가 · 조각가 · 판화가 유한책임협동조합 전시》

빈센트 반 고흐의 〈꽃 피는 아몬드 나무Amandier en fleurs〉로 만든 우산이라든가, 〈별이 빛나는 밤La nuit étoilée〉으로 만든 휴대폰 케이스 같은 소품들을 일상 속에서 쉽게 볼 수 있다. 광고에 이런 미술 작품들이 쓰이는 경우도 많다. 인상주의 작가들의 전시는 물론이고 그 작품들을 활용한 미디어 아트 전시가 열리면 많은 방문객이 찾는다. 이처럼 오늘날 가장 많은 사랑을 받는 미술 사조를 꼽으라면 단연코 인상주의를 꼽을 수 있을 것이다.

고흐, 클로드 모네, 폴 세잔, 피에르-오귀스트 르누아르 등으로 대표되는 인상주의는 우리에게 가장 친숙한 미술 사조다. 아름다운 색으로 묘사된 특유의 풍경들로 사랑받는 인상주의는 처음부터 모두의 사랑을 받았을까?

서양미술사에서 1874년은 인상주의가 탄생한 해로 여겨진다. 제1회 인상주의 전시가 열린 해이기 때문이다. 훗날 인상주의로 분류되는 작가들이 자발적으로 모여 개최한 전시다. 이 전시로 인해 인상주의라는 용어가 등장하기도 했다.

이 전시가 열리기 전까지, 당시 열렸던 대부분의 미술 전시는 살롱전le Salon이었다. 살롱은 프랑스 상류사회의 사교 모임을 뜻하는 말이지만, 미술에서 살롱전이라고 하면 국가가 주도해 매년 여는 관전官展을 뜻한다. 프랑스 정부가 주최해 왔던 19세기의 살롱전에는 심사위원 제도가 있어 엄정한 심사를 통과한 수상작만이 전시될 수 있었고, 자연스럽게 살롱전은 보수적이고 권위적인 성향을 띠게 되었다.

이런 살롱전의 권위에 맞서고자 했던 예술가들이 모여 전시회를 열기로 했다. 도전적인 성격의 이 전시에는 심사위원도 수상 체계도 존재하지 않았고, 조합에 속한 예술가라면 누구든 자유롭게 참가할 수 있었다. 전시의 주최는 '화가·조각가·판화가 유한책임협동조합Société anonyme coopérative d'artistes peintres, sculpteurs, graveurs, à capital et personnel variables'이라는 다소 길고 진지한 이름의 단체였고, 57명의 조합원 중 36명의 예술가들이 165점의 작품으로 전시에 참여했다.

조합에서 주최한 전시는 1874년 4월 15일부터 한 달간 카퓌신가 35번지에 위치한 사진작가 펠릭스 나다르의 스튜디오에서 열렸다.《제1회 회가·조각가·판화가 유한책임협동조합 전시》는 오늘날 편의상 '제1회 인상주의 전시'라고 불린다. 하지만 당시 주최 측에서 발행한 카탈로그 어디에도 '인상파Impressionnist'나 '인상주의Impressionnism'라는 용어가 등장하지 않는다.

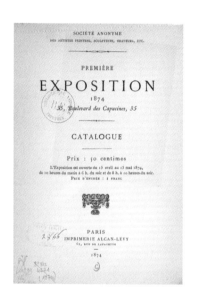

《제1회 화가·조각가·판화가 유한책임협동조합 전시》카탈로그. 1874.

출품 작가들의 면면을 살펴보면, 모네, 르누아르, 알프레드 시슬레, 카미유 피사로 등 오늘날 우리가 인상주

카퓌신가 35번지. 나다르 스튜디오. 1861.

의를 언급할 때 빠짐없이 등장하는 이름이 있다. 하지만 자크 에밀 에두아르 브랑동*, 레오폴드 르베르** 등 오늘날 그 이름조차 생소한 이들이 많다. 당시 '화가·조각가·판화가 유한책임협동조합'은 장르, 분야, 경력이 매우 다른 예술가들의 느슨한 모임이었다. 작가들이 '인상주의'라는 하나의 양식을 정하고 모이지 않았다는 이야기다. 그렇다면 왜 이 전시를 최초의 인상주의 전시라고 하는 것일까?

∩ ∩ ∩

'제1회 인상주의 전시'의 개최에 관해 이야기하자면 1855년으로 거슬러 올라가야 한다. 미술 전시를 정부가 주관하던 시기였지만, 살롱전 외의 전시, 즉 독립 전시회가 이전에 열리지 않았던 것은 아니다. 1855년과 1863년, 귀스타브 쿠르베와 에두아르 마네는 살롱전 '바깥에서' 전시를 열었다.

공상적 사회주의자였던 피에르-조제프 프루동의 정치

* 유대인을 주제로 한 그림으로 유명한 프랑스 화가. 1849년 파리 에콜데 보자르(국립미술학교)에 입학해 장-바티스트-카미유 코로의 가르침을 받았다. 1859년부터 1863년까지 로마에서 지내면서 에드가 드가와도 친분을 쌓았다.

** 프랑스의 풍경화가, 판화가, 조각가, 디자이너. 군복 디자이너로 경력을 시작했지만 친구 드가의 격려로 풍경화로 전향했다. 드가의 초청으로 총 8회에 걸친 인상주의 전시 중 4회 참가했다.

이념을 지지하던 쿠르베는 친구이자 후원자였던 알프레드 브뤼야스의 도움을 받아 1855년에 만국박람회장 맞은편에 전시관을 마련했다. 목재로 지어진 임시 전시장을 6개월간 자비로 임대해 꾸린 《사실주의 전시Pavillon du Réalisme》는 정부가 주관하는 살롱전에 대항하기 위해 개인이 자비로 여는 개별 미술 전시의 효시가 되었다.

1855년 6월 28일 정오에 문을 연 쿠르베의 개인전 전시장에는 "사실주의. 귀스타브 쿠르베의 유화 40점과 데생 4점 전시 및 판매. 입장료, 1프랑"이라는 플래카드가 걸렸고, 검은 양복에 하얀 넥타이를 맨 쿠르베가 직접 관람객을 맞았다. 쿠르베의 친구 한 명이 매표를 담당하고 나머지 친구는 관람객들의 우산과 지팡이를 받아 챙겼다. 2수*를 내면 4쪽짜리 인쇄물을 받을 수 있었는데, 여기에는 전시된 작품에 대한 간단한 설명과 짧은 선언문이 담겨 있었다.

> 내게 붙은 사실주의라는 타이틀은 1830년대의 화가들에게 낭만주의자라는 이름이 붙여진 것과 비슷하다. (…) 살아 있는 예술을 하는 것, 그게 내 목적이다.
> — 귀스타브 쿠르베, 《사실주의 전시》 선언문, 1855.

대부분의 비평가들은 쿠르베의 접근 방식이 너무 직접

• sous, 프랑스의 옛 화폐 단위.

적이며 예술에 기대되는 이상주의와 아름다움이 결여되어 있다고 비판했지만, 일부 비평가들은 쿠르베의 대담함과 일상생활의 진정성을 포착하는 그의 능력을 칭찬했다. 이렇듯 평단의 비평은 엇갈렸지만, 일상적 장면을 예술의 소재로 삼은 쿠르베의 시도는 이후의 젊은 작가들이 자신이 직접 관찰한 풍경을 독자적인 방식으로 표현하는 데 큰 영향을 주었다.

이후 1859년부터 예술가들은 살롱전의 개혁을 요구하면서 공개 시위를 벌이기 시작했다. 1863년 살롱전의 심사위원단은 쿠르베, 마네, 피사로의 작품을 포함해 출품된 그림의 3분의 2를 거부했다. 거절당한 예술가들과 그들의 친구들은 공식적으로 항의했고, 그 항의는 나폴레옹 3세에게까지 전달되었다. 예술 취향은 전통적이었으나 여론에도 민감했던 황제는 진보 진영 예술가들의 불만을 달래기 위해 정치적이고 관용적인 태도로 이 문제에 개입했다. "이러한 불만의 정당성을 대중이 판단하기를 바라며" 거부된 예술 작품을 샹젤리제가 인근에 위치한 산업궁Palais de l'Industrie의 다른 공간에 전시하기로 결정한 것이다. 이렇게 해서 살롱전에서 거절당한 작품들을 소개하는《낙선전Salon des Refusés》이 열리게 되었다.《낙선전》개최는 성공적이었으며, 하루에 천 명 이상의 방문객이 낙선전을 방문했다.

《낙선전》에는 전통적인 예술적 관습과 기법에 도전하는 작품을 포함한 다양한 작품이 전시되었다. 일부 작품은 현대인의 삶을 사실적으로 묘사했고, 색다른 구도, 혁신적인 색과

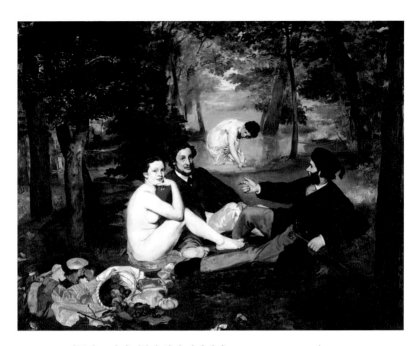

에두아르 마네, 〈풀밭 위의 점심식사Le déjeuner sur l'herbe〉, 1863,
207×265cm, 파리 오르세 미술관

빛을 선보였다. 오늘날 인상주의의 시원 격으로 여겨지는 작품들이다. 〈풀밭 위의 점심 식사〉를 출품한 마네는 1863년을 계기로 기존의 관습을 거스르는 모든 시도가 가능해졌음을 확고히 했다.《낙선전》은 진보적 예술에 대한 인식을 향상시켰고 사람들이 새로운 예술 사조를 수용하는 데 기여했다.

1867년 파리 만국박람회에 초청받지 못한 쿠르베는 시위의 의미로 박람회장 근처에서 두 번째 개인전을 개최했고, 같은 해 마네도 56점의 작품을 선보이며 개인전을 열었다. 비록 이 전시들이 나폴레옹 3세의 주도로 열린《낙선전》만큼 대중의 관심을 끌지는 못했지만, 1860년대 이후 살롱전을 비롯한 제도권 미술계의 분위기가 변화하고 있었다는 점은 분명하게 보여준다. 살롱전의 권위는 흔들리고 있었으며, 살롱전이 인습과 편견에 얽매여 있다는 인식이 퍼져가고 있었던 것이다. 이런 인식은 독립 전시를 개최하고자 했던 인상주의 화가들의 계획에 큰 영향을 끼쳤다.

자신의 이름을 딴 사설 미술 아카데미에서 모네, 르누아르, 시슬레, 장 프레데리크 바지유, 제임스 맥닐 휘슬러를 가르쳤던 샤를 글레이르는 전형적인 제도권 화가로서의 경력을 지녔다. 하지만 그는 관습적 방식의 작업과는 거리를 둔 교사였고, 야외에서 그리기와 자연광의 중요성을 일찌감치 인지하고 있었다. 글레이르뿐만 아니라 다른 살롱전의 심사위원들도 시대의 변화를 반영할 필요가 있다는 점을 서서히 인지해 가고 있었다.

1865년 모네를 비롯해 미래의 인상주의 화가들이 1860년대 살롱전에서 잇달아 입선을 해 미술계가 점진적으로 변화하는 것 같은 분위기가 조성되자, 젊은 화가들은 일말의 기대를 품었다. 그렇지만 살롱전의 벽은 여전히 높았고, 낙선의 비중이 절대적으로 높아지자 커다란 변화를 바라던 많은 이들은 분통을 터뜨리며 지속적으로 청원했다. 계속되는 낙선은 훗날의 '인상주의자'들로 하여금 스스로를 알릴 수 있는 대안을 마련해야겠다는 생각을 심어주었고, 쿠르베와 마네 같은 선배들의 선례는 결정적이었다.

1867년 몽펠리에의 유복한 가정 출신이었던 바지유는 의학을 공부하다 화가가 되기 위해 파리로 상경했다. 그는 1862년 화실에서 모네, 르누아르, 시슬레와 만나서 자주 교류하는 사이가 되었고, 새로운 예술을 위한 친구들의 시도를 물심양면으로 지원했다. 그러면서 살롱전에서 낙선한 친구들의 작품들을 모아 전시를 하려고 기획했다.

"《낙선전》 개최를 위한 청원에 서명을 했습니다.(…) 그런데 잘 안될 것 같아요.(…) 우리는 매년 커다란 작업실을 빌려서 각자 작품을 전시하기로 결정했습니다.(…) 이 친구들과 함께라면, 특히 가장 뛰어난 친구인 모네와 함께라면 분명 성공할 거예요. 얼마 안 있으면 모두가 저희에 대해 이야기하는 걸 보시게 될 겁니다."

— 장 프레데리크 바지유, 어머니에게 보낸 편지, 1867.4.5.

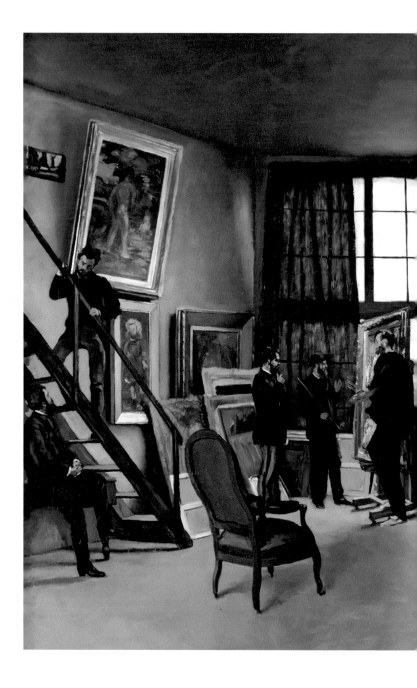

장 프레데리크 바지유, 〈바지유의 아틀리에L'Atelier de Bazille〉, 1870,
98×128cm, 파리 오르세 미술관

이 야심 찬 계획은 재정 문제로 실현되지 못했다. 그러나 아주 의미 없는 일은 아니었다. 미국 출신으로 파리에 미술 유학을 와서 매리 카사트 등과 어울렸던 여성화가 엘리자 할데만이 1868년 가족에게 보낸 편지에는 치열하던 당시 프랑스 화단의 분위기가 잘 드러난다.

> 프랑스 회화는 중요한 국면을 맞고 있어요. 이 화가들은 관학파* 형식에서 탈피해 그들만의 고유한 방식을 찾고 있어요. 현재는 모든 것이 그저 혼돈 그 자체입니다.
>
> — 엘리자 할데만, 가족에게 보낸 편지, 1868.

제1회 인상주의 전시가 열리기 4개월 전인 1873년 12월 27일, 조합이 발족하면서 출품작 자리 배치 타협안 같은 기본 회칙이 제정되었고, 이러한 시도는 몇몇 신문에 보도까지 되었다. 이 전시에는 화가들에게 자유로운 무대를 제공해 비평가와 잠재 고객에게 직접 작품을 선보일 수 있게 하자는 생각이 깔려 있었다. 더 이상 살롱전의 권위에 기대지 않겠다고 다짐한 미래의 '인상주의자'들은 최대한 파격적이고 공격적

* 살롱전에서 성공했던 화가들을 '관학파' 혹은 '아카데미즘 예술가'라고 한다. 국가기관이 공인한 교육 체계와 취향을 따르는 예술가를 일컫는 말로, 윌리엄-아돌프 부게로, 에르네스트 메소니에, 장-레옹 제롬, 알렉상드르 카바넬이 대표적인 관학파 화가로 꼽힌다.

인 방식으로 전시를 운영해 자신들의 의지를 공개적으로 드러냈다.

여러 가지 의미에서 살롱전을 십분 의식했던 이들은 살롱전 개막 2주 전인 4월 15일에 전시를 시작했다. 10시부터 18시까지 운영되는 살롱전과는 달리 20시부터 22시까지 야간에도 추가적으로 전시장을 열어둠으로써 적극적으로 대중의 눈길을 끌고자 했다. 살롱전과는 달리 심사위원의 평가나 수상 체계가 존재하지 않는 자발적이고 독립적인 전시를 표방했지만 살롱전 입장료와 동일한 1프랑의 입장료를 받았다. 작가와 작품명을 기재한 간략한 형식의 카탈로그는 0.5프랑에 판매되었다.

한 달간의 전시 기간 동안 3,500명 정도의 관람객이 전시장을 찾음으로써 조합원들에게 희망을 심어주는 듯 보였다. 하지만 이는 살롱전 관람객 수에 한참 못 미치는 수치였고 (살롱전의 일일 평균 관객 수는 8,000~1만 명으로, 전시 기간 동안 총 40만 명이 살롱전을 관람했다), 재정적인 면에서도 적자를 기록했다.

이 시대는 그림을 홍보하는 방식이 변하고 모든 것이 점점 상업화되어 예술이 상업과 가까워진 시기였다. 한 달간의 전시 기간 동안, 전시 주최 측이던 '화가·조각가·판화가 유한책임협동조합'은 360프랑의 판매 수익을 올렸다. 실거래 기록은 남아 있지 않지만, 판매 정가의 10퍼센트에 해당하는 판매 중개 수수료가 조합의 재정 보고서에 기록된 덕분에 추

정할 수 있다. 시슬레 100프랑, 모네 20프랑, 르누아르 18프랑, 피사로 13프랑, 그리고 다른 여러 작가들이 나머지 금액에 해당하는 판매고를 올렸다.[*]

전시회 전체 소요 예산은 9,272프랑 20상팀이었고, 입장료, 도록 판매, 판매 수수료, 상품 판매 등 수입은 만 221프랑 40상팀이었다. 전시 준비 과정에서의 미결제분 2,358프랑 50상팀을 제하고 남은 949프랑 20상팀을 30명의 참여 작가들에게 배분했기에, 이들 중 대다수는 이미 지불한 연회비 61프랑 25상팀에 훨씬 못 미치는 수입을 얻는 데 만족해야 했다. 뿐만 아니라, 3,713프랑의 부채가 남아 있는 상황에서 조합에 남은 돈이 277프랑 99상팀에 불과했기 때문에, 오히려 모든 조합원이 각자 184프랑 50상팀씩을 추가 납부해야 하는 상황에 놓였다.

결국 1874년 12월 17일, 13명의 조합원이 탈퇴했다. 이렇게 제1회 인상주의 전시회는 실패한 실험으로 끝나는 듯했다. 하지만 첫 번째 인상주의 전시를 실패한 실험으로 보기는 힘들다. 이 전시를 통해서 인상주의의 탄생을 '공언'할 수 있었기 때문이다.

비록 예상했던 만큼의 작품 판매가 이루어지지는 않았지만, 몇몇 화가들은 자신의 이름을 확실히 알리는 데 성공했

[*] 1873년 통계에 따르면 파리 시민 1인당 연간 식음료 지출은 589프랑 11상팀이었다.

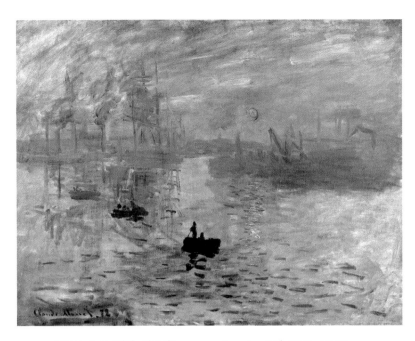

클로드 모네, 〈인상, 해돋이Impression, Lever du soleil〉, 1872, 48×63cm,
파리 마르모탕 미술관

다. 클로드 모네는 이 소동에 가까운 실험의 최대 수혜자가 되었다. 모네는 1874년 제1회 전시에 총 다섯 점의 작품을 출품했는데, 그중 하나였던 〈인상, 해돋이〉는 '인상주의자'라는 새로운 집단을 탄생시켰다.

훗날 모네가 비평가 모리스 기요메와의 인터뷰에서 털어놓은 것처럼, 르아브르 항구의 풍경을 담은 이 작품의 제목은 다소 즉흥적으로 붙여졌다. 무심결에 던져진 '인상'이라는 단어를 들은 에드몽드 르누아르(화가 오귀스트 르누아르의 동생)은 도록의 제목란에 임의로 '해돋이'라는 단어를 붙여 넣었다.

> 전시 카탈로그에 제목을 뭘로 하면 좋을지 물었는데, 그냥 〈르 아브르 풍경〉이라고 하기에는 좀 그래서 '인상'이라고 쓰라고 했지. 인상주의라는 이름이 붙으니 다들 비아냥대느라 바빴어.
>
> — 르뷔 일뤼스트레, 모네와 기요메의 인터뷰, 1898.03.15.

인상주의 전시가 비평가들의 혹평을 받았다는 이야기는 많이 알려졌다. 가장 유명한 혹평이 개막 초기에 전시회를 보러 온 미술 비평기자 루이 르루아가 《샤리바리Charivari》에 쓴 칼럼 「인상주의자들의 전시L'exposition des Impressionnistes」일 것이다. 르루아는 이 칼럼에서 '인상주의'라는 단어를 풍자적으로 사용했다. 르루아가 모네의 작품을 보고 비꼰 평가에서

인상주의라는 말이 나온 셈이다.

> – 아! 세상에 저것 좀 보라지! 그는 98번 그림 앞에서 외쳤
> 다.(...) 이게 대체 뭘 그린 거지?
> – 안내서를 보라고.〈인상, 해돋이〉.
> – 인상. 그래 확실하게 느껴지는군. 나도 그렇게 말할 수 있
> 겠어. 확실한 인상을 받았거든. 분명 저 속에는 인상이라
> 는 게 들어 있지. 얼마나 대충 막 그린 그림인지! 저런 바
> 다 풍경보다야 벽지 문양 습작 수준이 훨씬 더 높다 할 수
> 있겠군!
>
> — 루이 르루아,「인상주의자들의 전시」,《샤리바리》, 1874.4.25.

그런가 하면 인상주의에 호의적이었던 비평가 쥘-앙투
안 카스타냐리는 전시 개막 2주 후에 발표한 글에서, 르루아
와는 전혀 다른 맥락에서 '인상주의'라는 용어를 사용했다.

이들 작품을 통합적으로 묘사하기 위해서는 '인상주의'라
는 새로운 용어를 사용해야 한다. 이는 단지 이들이 풍경화
를 그렸기 때문이 아니라 풍경이 만들어내는 감각을 표현하
고 있기 때문이다. 이 단어는 그들이 사용한 언어에도 들어
있다: 모네 씨가 카탈로그에서 밝히고 있는 것처럼〈해돋이〉
가 보여주는 것은 풍경이 아니라 인상이다. 이런 점에서, 이
들은 현실에서 벗어나 이상주의로 회귀하고 있는 셈이다.

— 쥘-앙투안 카스타냐리, 「카퓌신가의 전시 : 인상주의자들Exposi-
tion du boulevard des Capucines: Les Impressionnistes」,
《르 시에클르Le Siècle》, 1874.4.29.

평단과 대중의 몰이해와 비판에도 불구하고, 자신들의
뜻을 천명하고 독자적인 미술 시장을 개척하고자 했던 예술
가들은 비아냥조로 불리던 '인상주의자'라는 명칭을 주체적
으로 수용했다. 처음에는 풍자적 의미로 붙은 '인상주의'라
는 단어로 스스로를 일컫기 시작한 것이다.

○○◌

1874년 제1회 인상주의 전시는 흔히 인상주의의 탄생이
자, '고리타분한 예술계를 혁신코자 모인 젊은 세대 화가들의
처음으로 대중 앞에 나선 자리'로 여겨진다. 당시 대중과 평단
이 보여준 조소에 가까운 비판적 반응이나 이후 인상주의의
후계자를 자처한 후배 예술가들의 투쟁에 가까운 예술적 실
험들을 살펴보면 이러한 해석은 일견 타당해 보이기도 한다.

물론 이 전시를 통해 이들이 자신들이 추구하던 새로운
예술에 대한 의지를 공개적으로 선언한 것은 분명한 사실이
다. 하지만 이 전시를 단순히 젊은 작가들의 선언적 예술 투
쟁으로만 이해하는 것은 전시의 의의를 축소하는 셈이다.

우선 전시 참가자의 평균 연령은 35세로, 이 그룹은 혈기

왕성한 신진 작가들의 모임이 아니었다. 1880년 프랑스인의 평균 수명이 41세였으니, 이들은 당시 기준으로 더 이상 '젊은 애들'이 아니었을 것이다. 실제 조합원 대부분은 청장년 작가들로, 만 50세였던 외젠 부댕은 본인의 명성을 앞지르기 시작한 제자 모네의 요청으로 참가를 결정했으며, 아돌프-펠릭스 칼스와 오귀스트 오탱과 같이 예순이 넘은 원로 예술가들도 뜻을 함께했다. 다시 말해 이 전시는 젊은 작가들의 실험실이었다기보다는 일종의 공론장이었고, 새로운 미술 양식의 출발 지점이 아니라, 성숙과 자신감을 과시하기 위한 자리에 가까웠다.

참여 작가들의 연령 문제뿐만 아니라, 이들이 선보인 작품들의 화풍 역시 이 전시에서 새롭게 등장했다고 보기는 힘들다. 인상주의 화가들의 첫 번째 전시가 열린 것이 1874년이긴 하지만, '빛에 따라 시시각각 변하는 색조', '일상생활 속 평범한 풍경', '빠르고 짧은 붓질' 등 이들이 추구하는 회화의 기본 원칙들은 이미 그 전부터 수립되어 있었고, 연속적인 흐름 속에서 이어져 왔다고 보는 것이 보다 적절하다. 하늘 아래 새로운 것은 없다고 하지 않는가.

인상주의자들 이전에도 작업실에서 나와 자연을 직접 보고 그린 화가들이 있었다. 파리 근교에 위치한 바르비종 마을과 주변 퐁텐블로 숲에서 활동한 바르비종파가 그들이다. 우리에게 〈이삭 줍기Les glaneuses〉, 〈만종L'Angélus〉으로 유명한 장-프랑수아 밀레를 비롯한 바르비종의 화가들은 전통적이

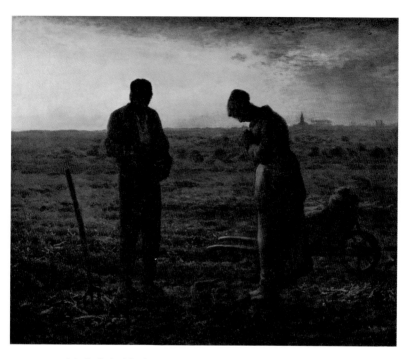

프랑수아 밀레, 〈만종〉, 1857-1859, 55.5×66cm, 파리 오르세 미술관

고 형식적인 회화 양식에서 벗어나 자연과 농촌 생활을 보다 직접적이고 사실적인 방식으로 포착하려고 했다. 이들은 농촌 풍경과 노동하는 사람들의 모습에서 영감을 얻었고, 변화하는 자연을 직접 관찰하고 포착하는 것을 중요하게 여겼다.

뿐만 아니라 부댕, 코로와 요안 바르톨드 용킨트 같은 풍경 화가들이 보여준 대기의 움직임은 바지유, 모네, 르누아르, 시슬레(넷은 같은 화실을 다닌 '동기들'이기도 했다)와 같은 다음 세대 화가들을 사로잡았고, 이들이 추구해야 할 새로운 회화의 방향성을 제시해 주었다. 모네와 동갑내기였던 소설가 에밀 졸라는 이미 1868년부터 '새로운 방식'의 회화를 제안하는 동료들의 야심과 역량에 대해 공개적인 지지를 표했다.

이런 여러 가지 역사적 흐름으로 미루어볼 때, 제1회 인상주의 전시를 인상주의의 탄생으로 갈음하는 것은 이 전시를 둘러싼 상황과 그 의의를 지나치게 단순하게 보는 셈이다. 1874년의 전시를 통해 등장한 것은 전에 없던 혁신적인 미술 운동이라기보다는, 새로운 판로를 개척하고 기존 미술 제도를 비판하기 위해 이루어진 예술가 사이의 느슨한 연대에 가깝다.

인상주의의 공표는 프랑스의 유서 깊은 정치적 이상주의가 표출된 결과다. 프루동의 공상적 유토피아에 근거해 만들어진 '화가·조각가·판화가 유한책임협동조합'은 여러 분야의 회원들로부터 출자를 받았고, 조금이라도 수익이 생기면 모든 조합원이 골고루 나누어 갖도록 되어 있었다. 같은

분야의 종사자들이 서로 돕는 공제조합이라는 개념이 형성되기 시작한 것이다.

1880년 제3공화국 공립학교 교과과정에는 미술 과목이 도입되었고, 이로 인해 누구나 미술에 접근할 수 있다는 생각이 사회에 퍼져갔다. 이러한 분위기에서 독립 전시를 개최한 화가들의 목적은 특정한 계층과 사람들을 위한 배타적인 양식을 장려하는 것이 아니라 세간의 인정을 받고 경제적인 자생력을 얻는 것이었다.

제1회 인상주의 전시를 기획한 작가들을 움직였던 가장 중요한 동기는 작품의 상업적 판매였다. 기존의 미술품 판매는 상류층이 주문했을 때 거기에 맞춰서 맞춤으로 제작하는 방식으로 진행되었다. 그러나 인상주의 작가들은 자신의 작품들을 직접 판매할 판로를 열고자 했다. 전시회에서의 판매는 부진했음에도 불구하고 이름을 알린 이들은 드루오 경매장에 작품을 출품할 수 있게 되었다. 1852년 설립된 드루오 경매장은 미술품 경매의 중심지로, 1870년대에 이미 역사적이고 예술적인 가치가 있는 예술 작품을 사고파는 장소로 자리매김한 상태였다. '인상주의'라는 미술 혁명은 미술품 유통 방식을 조금씩 바꾸고 있었던 것이다.

1874년 제1회 인상주의 전시가 열리고 난 뒤 1870년대 후반과 1880년대 초반은 인상주의자들에게 결정적인 시기였다. 조형적인 양식은 성숙해졌고, 사회문화적인 주제 의식은 뚜렷해졌으며, 독자적인 단체로서의 정체성도 구체적이

고 단단해졌다. 이들은 첫 번째 단체전을 기획할 때 전시를 계속 열 생각은 하지 않았다. 하지만 살롱전에서 연속적으로 낙선하자, 1886년까지 8회에 걸쳐 꾸준히 대안적인 전시를 개최하게 되었다. 낙선이 이들의 새로운 동력이 되는 역설적인 상황이 펼쳐진 셈이다.

이처럼 1874년 4월 15일에 열린 제1회 인상주의 전시회, 아니 '예술인 협동조합 전시'의 배경과 맥락에 중점을 두고 면면을 살펴보면, 인상주의 회화가 프랑스 문화사, 나아가 근대미술사에서 어떤 의의를 지니는지를 알 수 있다. 인상주의 회화는 회화적 표현 양식을 넘어, 중요한 사회정치적 의미를 포함하는 문화적 산물이다. 인상주의를 비판적으로 볼 수 있을 때, 인상주의 회화 속에 묘사된 당대 프랑스의 모습을 제대로 찬찬히 읽어낼 수 있을 것이다.

2.

변화하는 파리의 모습을 담다

1877.04.04. — 04.30.

펠레티에가 6번지

6 Rue Le Peletier

《제3회 인상주의 전시》

오늘도 SNS에 올린 게시물에 '좋아요'가 눌렸는지 수십 번을 들여다본다. 친구들이 진짜 좋아서가 아니라 예의상, 습관적으로 눌러준다는 사실을 알면서도 막상 게시물에 '좋아요'가 적게 달리면 괜스레 우울해진다. 그러다가 나를 향한 부정적인 댓글이 하나라도 달리면 기분은 끝없이 나빠진다. 얼굴도 모르는 누군가가 나의 생각과 느낌을 털어놓은 글에 동조는커녕 무자비한 비판을 던진다면, 불쾌감을 넘어 분노와 두려움까지 느낄 것이다.

이런 점에 있어서 인상주의 작가들이 보인 태도는 그야말로 '인상적'이었다. 1874년 첫 번째 전시 이후 비판적인 반응이 쏟아졌지만, 작품 활동을 그만두기는커녕 자신들에게 비아냥조로 붙여진 '인상주의'라는 용어를 적극적으로 수용했다. '강철 멘탈'이라고 불릴 만하다.

제1회 인상주의 전시가 열린 지 3년이 지난 1877년, '제3회 인상주의 전시'가 열렸다. 다른 이름으로 열렸던 이전 1, 2회 전시와는 달리, '인상주의'라는 용어를 사용한 첫 전시였다. 새로운 예술 철학을 드러내고자 했던 주최 측이 '인상주의'라는 단어를 자발적으로 사용해 자신들의 정체성을 공표한 것이다.

'인상주의'라는 명칭을 사용한 것은 제3회부터지만, 이들이 본격적으로 단체의 정체성을 고민한 것은 1876년 제2회 전시부터다. 1876년 열린 제2회 인상주의 전시는 미술상 폴 뒤랑-뤼엘의 지원을 등에 업고 개최되었다. 개성이 강한 일

군의 화가들(모네, 르누아르, 세잔, 피사로, 시슬레, 드가, 아르망 기요맹 등)이 다시 모여 단체전이 열리게 된 데에는 인상주의의 열렬한 지지자였던 뒤랑-뤼엘의 공이 컸다. 인상주의 회화를 상품화하는 방식을 고안한 이 천부적인 미술상은 3,000프랑에 자신의 갤러리를 대관해 주었고, 이러한 지원 덕에 제2회 전시에는 더 많은 관람객이 전시장을 찾았다.

물론 여전히 평단과 대중의 반응은 싸늘했다. 역사화가 메소니에의 열렬한 지지자였던 미술 평론가 알베르 볼프는 《피가로Le Figaro》에서 제2회 인상주의 전시에 관해 참사라는 혹평을 남겼다.

4월 2일 일요일. 펠레티에가에 위치한 뒤랑-뤼엘 갤러리에서는 얼마 전의 오페라 극장 화재 못지 않은 참사가 벌어지고 있었다. 참가자들이 그림이라 부르는 것이 죽 걸려 있었는데, 불쌍한 행인 하나가 갤러리 문 앞에 걸린 깃발들을 보고 그만 안으로 발을 들인 것이다. 이윽고 그의 눈앞에는 끔찍한 전경이 펼쳐졌다. 여자까지 하나 낀 이 대여섯 명의 정신병자들은 야심만 가득한 가련한 모임을 구성해 전시를 열었다. 어떤 관람객은 그들의 '그림'을 보는 순간 실소를 금치 못했지만 개인적으로 나는 벽에 걸린 것들을 보는 것만으로도 고통스러웠다. 자칭 예술가인 그들은 스스로 '강경주의자intransigeants' 혹은 '인상주의자'라고 부른다.

— 알베르 볼프, 《피가로》, 1876.4.3.

1876년에 작성된 귀스타브 카유보트의 유언장을 살펴보면, 인상주의 화가들이 제2회 인상주의 전시를 기점으로 자신들의 대내외적인 정체성을 보다 구체적으로 규정하기 시작했다는 사실을 알 수 있다. 1874년 살롱전에서 낙선한 카유보트는 1876년에 인상주의 그룹에 합류한다. 부유한 가정에서 태어난 그는 탄탄한 경제력을 바탕으로 적극적인 인상주의 홍보와 지원에 나선다. 아버지의 죽음 이후 막대한 유산을 물려받은 그는 동료들의 그림을 꾸준히 구입했으며, 곤궁한 처지의 모네를 위해 2년 치 집세를 내주기도 했다.

1876년 11월 3일, 28살의 카유보트는 자신의 컬렉션을 국가에 유증하겠다는 내용의 유언장을 작성했다. •

소위 강경주의자 혹은 인상주의자라고 불리는 화가들의 1878년 전시를 위해, 가능한 한 최상의 조건에서 내 자산의 일부를 처분하고자 한다. 오늘날 이 자산의 미래 가치를 추정하는 것은 쉽지 않다. 3~4만 프랑 또는 그 이상이 될 수도 있다. 이번 전시에 참여하는 작가들은 다음과 같다. 드가, 모네, 피사로, 르누아르, 세잔, 시슬레, 모리조. (…) 나는 내가 소장한 회화 작품들을 국가에 기증하고자 한다. 이 그림들이 미술품 보관 창고나 지방 미술관이 아닌 뤽상부르 박물관

• 　그가 왜 젊은 나이에 유언장을 작성했는지는 작성 날짜가 세 살 아래 남동생 르네의 사망 이틀 후였다는 점으로 미루어 짐작할 수 있다.

에 입수되어 추후 루브르 박물관 컬렉션에 입수된다는 전제 하에 나의 기증이 받아들여지기를 원한다. 대중들의 이해를 넘어서는 인정을 위해, 이러한 조항이 실행되기까지는 다소 시간이 걸릴 것이다.

— 귀스타브 카유보트, 유언장, 1876.11.03.

카유보트는 1877년 열린 제3회 인상주의 전시에 자금을 지원했기 때문에 상당한 발언권을 가지고 있었다. 그는 전시에 관련해서 여러 의견을 냈는데 출품하는 작가의 수를 줄이자고 제안하기도 했다. 인상주의자로 분류될 만한 작가, 인상주의의 기치에 동의하는 작가들로 참가자를 한정했다고 볼 수 있다. 카유보트의 의견에 따라 이전 전시에서 30여 명에 달하던 출품 작가의 수는 18명으로 줄어들었다. 그룹의 규모가 줄어들자 1874년 제1회 단체전이 끝나고 조합에서 탈퇴했던 세잔은 다시 가입했다.

제3회 인상주의 전시의 공식 제목은 참여 작가들의 이름을 언급한 'OOO 회화전'이었다. 공식 제목에 '인상주의'라는 단어가 들어가지는 않지만, '인상주의자'로 분류되던 화가들을 추리고 그들의 이름을 나열했다는 점에서 자신들의 정체성에 대한 고민이 구체적으로 드러난다. 전시 제목에는 빠져있지만, 이들은 '인상주의'라는 실험적인 명칭을 적극적으로 수용했다. 르누아르는 전시 홍보를 위해 비평가 조르주 리비에르에게《인상주의자》라는 간행물을 전시와 연계해 출

판하자고 제안했고, 이 잡지는 전시가 열린 4월 한 달 동안 다섯 호가 발간되었다. 르누아르는 14일 자 간행물에는 독자에게 쓰는 편지 형식의 글을, 28일 자에는 「오늘날의 장식미술l'art décoratif contemporain」이란 제목의 글을 실어 당대의 사회와 예술에 대해 느끼는 바와 전시의 의도를 널리 알리려 노력했다.

이러한 시도와 더불어 출품 작가의 수를 한정했다는 사실은 자신들이 나아가고자 하는 바를 명확히 인식하고 있었다는 것을 의미한다. 당시 붙은 '인상주의'라는 단어에는 분명 조롱의 의미가 있었으나, 조합원들은 이 말이 자신들의 예술적 시도에 있는 공통분모를 강조하기에 적절하다고 여겼다. '인상주의'라는 용어의 진정한 의미가 평론가가 아닌 화가 당사자들에 의해 규정되었다는 사실은 인상주의의 역사

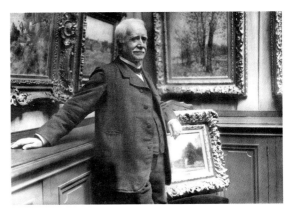

자신의 갤러리에 있는 뒤랑-뤼엘. 1910.

에서 매우 중요한 지점이다.

당시 뒤랑-뤼엘 갤러리에는 빈 전시실이 남아 있지 않아, 카유보트는 뒤랑-뤼엘의 이름으로 갤러리 맞은편에 위치한 펠레티에가 6번지의 아파트를 임대했다. 제3회 인상주의 전시는 뒤랑-뤼엘의 전폭적인 지지를 받았다. 뒤랑-뤼엘에게 이 전시는 인상주의가 시장에서 수용될 수 있을지를 가늠하는 시험대였다.

하지만 뒤랑-뤼엘이 단지 작품을 판매하기 위해서만 인상파 작품을 전시했던 것은 아니다. 그는 새로운 취향의 등장을 천명하고자 했고, 무엇보다 수집가들의 시각을 바꾸고자 했다. 예술적 가치를 지닌, 전에 없던 미술 양식을 만들어내고 싶었던 것이다. 뒤랑-뤼엘의 후원을 등에 업은 인상주의 화가들 역시 자신들이 사람들의 미적 감각을 재교육하는 역할을 한다는 일종의 소명 의식을 지니고 있었다.

○○○

1870년 발발한 프로이센-프랑스 전쟁과 계엄령의 영향으로 프랑스 사회는 1870년대 말까지 보수적이고 경직된 상태였다. 프랑스는 정치·경제적으로 불안한 상태였고, 사람들은 새로운 것이라면 무조건 두려워했다. 예술운동도 이런 사회적 분위기에서 예외가 아니었다.

경쟁 관계에 있었던 프랑스와 프로이센 왕국은 스페인

왕위 계승과 관련된 정치적 문제와 알자스-로렌 지방을 둘러싼 영토 문제로 갈등을 빚었다. 1870년 나폴레옹 3세가 이끄는 프랑스 제2제정과 프로이센 왕국 연합 사이에서 전쟁이 발발했고, 뛰어난 조직력과 현대식 무기를 앞세운 프로이센 군이 빠르게 승기를 잡았다. 스당 전투에서의 패배로 나폴레옹 3세가 생포되어 제2제정은 몰락했다. 뒤를 이어 항전하던 프랑스 제3공화국 측은 1871년 1월 28일 항복했고, 같은 해 5월 10일 양국 간 종전 조약이 체결되었다. 전쟁에서 패한 프랑스는 알자스-로렌 지역을 독일에 양도하고 상당한 배상금을 지불했다.

프랑스가 패전한 후 파리는 혼란에 빠졌고, 많은 시민이 항복과 정치적 격변에 좌절했다. 1871년 3월, 노동자와 급진주의 단체가 시 정부를 장악하고 혁명적 사회주의 정부인 파리 코뮌을 설립했다. 코뮌은 보다 평등하고 민주적인 사회를 만들기 위해 노동자의 자치 관리, 보통 선거권, 정교 분리 등 다양한 개혁을 시행했다. 하지만 코뮌의 수명은 짧았다. 1871년 5월, 프랑스 정부는 코뮌을 진압하기 위해 군사 공세를 시작했다. 격렬한 거리 전투와 폭력 끝에 정부군은 파리를 탈환하는 데 성공했고, 코뮌 지지자들을 잔인하게 탄압했다.

1870년대 중반까지 프랑스는 여전히 프로이센-프랑스 전쟁과 참혹한 대학살로 끝난 코뮌의 상흔에 사로잡혀 있었다. 치욕적인 패전으로 인해 수치심과 모멸감을 느낀 것은 물론, 경제적 번영과 근대화 또한 중단되어 여전히 프로이센 측

에 전쟁 채무를 상환하지 못한 상태였다. 모든 사회 구성원들이 근대화와 산업화에 소요되는 막대한 비용 부담을 나누어 짊어지고 있었다. 1873년 우파 정당 후보였던 파트리스 드 막마옹 장군이 대통령으로 선출되어 경제 위기에 빠진 프랑스를 재건하는 임무를 맡게 되었다.

이러한 분위기 속에서, 영국에서 망명 중이던 나폴레옹 3세가 사망한 이듬해인 1874년, 방돔 광장에 나폴레옹 기념탑이 다시 세워졌다. 방돔 광장에 있는 나폴레옹 1세 황제 동상은 프랑스 파리의 중심부에 위치한 유명한 기념물이다. 이 동상은 한 손에는 홀을 들고 다른 한 손으로는 승리의 동작을 취한, 월계관을 쓴 로마 황제의 모습을 하고 있다. 청동으로 만든 높은 기둥 위에 세워져 있으며, 기둥에는 나폴레옹의 군사 작전을 묘사한 복잡한 부조가 장식되어 있다. 나폴레옹의 전투 장면들을 담은 76면의 부조는 기둥을 따라 나선형으로 이어졌는데, 이는 러시아 대포 250문을 녹여 주조했다. 로마의 트라야누스 기둥에서 영감을 받은 이 기둥은 1806년 아우스터리츠 전투에서 러시아-오스트리아 연합군을 물리친 프랑스 병사들의 승리를 기념하기 위해 나폴레옹 1세가 직접 의뢰한 것이다. 7월 왕정을 이끌었던 루이 필리프 1세는 1833년 나폴레옹 동상으로 기둥을 장식했고, 30년 후 제2제정의 나폴레옹 3세는 로마 황제 복장을 한 나폴레옹의 동상으로 교체했다.

이 동상과 기둥은 나폴레옹의 군사적 능력을 상징하는

무너진 방돔 광장의 기둥. 1817.

랜드마크가 되었지만 파리 코뮌 기간이던 1871년 5월 16일, 일부 예술가들을 포함한 운동가들이 방돔 광장의 기둥 꼭대기에서 동상을 끌어내렸다. 사회주의 정부였던 파리 코뮌은 제국주의 정권과 군주제의 상징에 대한 반감이 강했고, 공산당원들은 나폴레옹 동상을 억압과 구질서의 상징으로 여겼기 때문이다. 코뮌에 의해 파괴된 나폴레옹 동상이 우파 정부에 의해 1874년 다시 세워진 셈이다.

1~3회 인상주의 전시가 보수를 상징하는 나폴레옹 동상에서 멀지 않은 장소에서 열렸다는 사실은 많은 이들이 인상주의를 권위에 도전하는 진보적인 존재로 받아들이게 하는 데 충분했다. 1876년 평단은 젊은 화가들이 보여주는 혁신적

인 작업을 '강경주의'라는 용어를 사용해 묘사했다. 주로 전통적인 기법과 '순수회화'의 가치를 거부하는 급진주의를 이를 때 강경주의라는 말을 사용했는데, 당시 같은 명칭으로 불렸던 스페인 혁명가들에 빗댄 표현이기도 했다. 1873년 스스로를 '강경파Los Intransigeantes'라고 일컫던 스페인 연방주의 당의 무정부주의자들은 내전 중이던 스페인의 입헌군주제가 몰락하는 데 결정적인 역할을 수행했다.

스페인의 무정부주의자들과 똑같이 강경주의자라고 불리던 화가들이 새로운 것을 추구하려 하자, 프랑스에서도 스페인과 유사한 일이 일어날지도 모른다는 막연한 두려움이 일어났다. 화가들에게 붙은 '강경주의자'라는 수식어는 관행을 거부하고 백지 상태에서 새롭게 출발하려는 화가들의 태도를 강조함으로써, 이들의 작품에 담긴 표현 양식보다 화가들의 반항적인 태도에 초점을 맞추게 했다. 제3회 전시에서 전시 주최 측은 '강경주의' 대신 '인상주의'라는 용어를 사용했고, 이는 사람들의 인식이 바뀌는 계기가 되었다. 비로소 이 예술운동을 정치적인 급진주의 경향으로부터 떼어내어 작품의 양식을 인식하기 시작한 셈이다.

인상주의를 둘러싼 정치적 확대 해석과 불안감이 줄어든 데에는 '인상주의'라는 명명만이 아니라, 쿠르베의 죽음도 어느 정도 영향을 끼쳤다. 코뮌의 주요 인사였던 쿠르베는 나폴레옹 동상을 무너뜨리는 데 직접 관여하지는 않았지만, 이 결정을 적극적으로 지지했으며 동상 철거가 군주제와 제

국주의의 종말을 상징하는 일이라고 생각했다. 코뮌이 몰락한 후 쿠르베는 동상 재설치 비용을 대야 했고, 이에 대한 법적, 재정적 처벌을 받았다. 6개월간 감옥에서 복역한 쿠르베는 고향 프랑슈 콩테에서 시간을 보낸 후[*] 1873년 스위스로 망명했고, 1877년 12월 31일 그곳에서 숨을 거두었다. 쿠르베의 재판과 추방은 보수파들의 공식적인 보복을 상징했다.

쿠르베의 정신을 계승하고 있다는 이유로 인상주의 화가들은 좌익으로 간주되었다. 보수파들의 눈에는 인상주의자들이 정치적인 강령을 가지고 움직이는 것으로 보였다. 그들에게 쿠르베의 죽음은 급진적인 좌익 세력의 쇠퇴와 안정적인 공화정의 도래를 상징했기에, 이후 인상주의의 움직임을 덜 엄격한 눈으로 재단하게 된 것이다.

1878년 6월 30일 만국박람회장에서는 코뮌 이후 처음으로 〈라 마르세예즈〉가 공식적으로 연주되기도 했다. 〈라 마르세예즈〉는 프랑스의 국가國歌로, 가사에 프랑스의 역사, 가치, 혁명 정신을 반영해 중요한 상징성을 지니고 있다. 프랑스 혁명 시기에 작곡된 이 국가는 강한 애국심과 혁명적 정서를 담고 있는데, 폭정과 억압에 대한 강한 반항을 묘사하고 시민들에게 억압에 저항할 권리가 있다는 메시지를 전달한

[*] 이 기간 동안 그는 어부가 잡은 거대한 송어에서 영감을 받아 물고기 정물화를 여러 점 그렸다. 낚시에 걸려 잡혔지만 여전히 살아 있는 물고기의 이미지를 통해 사법부의 먹잇감이 된 화가 자신을 표현했다.

다. 그 때문에 정치적으로 억압된 시기에는 혁명적 정서를 누르기 위해 〈라 마르세예즈〉를 금지하기도 했다. 〈라 마르세예즈〉가 다시 울려 퍼지고 사회가 안정되어 가는 듯 보이자, 통합과 재건, 진보와 번영을 기치로 내건 제3공화정과 이를 든든하게 뒷받침하던 부르주아 계층은 서서히 인상주의 회화를 받아들이기 시작했다.

이처럼 인상주의 화가들의 존재가 주류 사회에서 정치적으로 해석되기는 했었지만, 사실 '예술가 조합'에 속한 일군의 작가들은 정치적인 성격을 띠고 싶어도 띨 수 없는 상황이었다. 경제적인 여유가 없어 그 문제를 해결하는 게 더 시급했기 때문이다. 제3공화정 초기에 정부는 예술가들에게 안정적인 작업 환경을 전혀 보장해 줄 수 없었다. 프로이센-프랑스 전쟁 이후 2~3년 동안 재건을 위해 힘썼지만 경제 위기가 닥쳤고, 경제적인 어려움을 겪은 것은 미술계도 마찬가지였다. 1874년 미술 시장의 중심이라고 할 수 있는 드루오 경매장의 판매 실적은 참담했다. 재정 상황이 파산에 가깝게 경색된 1875년 이후 5년간 뒤랑-뤼엘은 단 한 점의 인상주의 회화도 구입하지 못했다. 이 시기에 인상주의 화가들은 독자적으로 판로를 개척하기 위해 독립적인 전시를 꾸리려 시도했고, 결국 부르주아 계층의 예술 애호가들에게 손을 벌렸다.

파리 코뮌이 실패함으로써 부르주아 계층은 승리했고, 중산층 프랑스인의 자존심은 회복되었다. 이들은 파리 코뮌 사태에 희생된 사람들에 대한 죄책감을 잊고 싶어 했고, '사

회 재건'은 가장 중요한 윤리 강령처럼 여겨졌다. 뚜렷하게 남아 있는 전쟁의 상흔 옆에 번쩍거리는 근대화의 산물이 함께 존재하는 다소 역설적인 풍경이 파리와 근교 지역에서 펼쳐졌다. 1875년 화재로 전소된 구 오페라 극장을 대신해 지어진 가르니에 오페라 극장은 신흥 부르주아들의 사교 장소로 자리 잡았고, 새롭게 공화국 헌법을 공포한 정부는 전통적인 질서를 상징하는 사크레쾨르 대성당의 건립을 위한 첫 삽을 떴다. 파리 시청, 튈르리 궁전, 재판소, 팔레 루아얄, 루브르의 일부를 포함해 전쟁 중에 파괴된 수많은 건물 폐허 옆에 새로운 건물들이 경쟁하듯 지어졌다. 이런 시기였기에 회화 역시 재건이라는 시대적 요구를 반영해야 했다.

프로이센-프랑스 전쟁 시기에 많은 인상주의 화가들은 대부분 파리를 떠나 있었다. 모네 역시 영국으로 피신했다가 전쟁이 끝난 후 프랑스로 돌아왔다. 그가 파리 근교 도시인 아르장퇴유로 이사했을 즈음에는 전쟁 당시 파괴된 철교와 인도교의 복구 공사가 한창이었다. 1873년 작 〈아르장퇴유의 철교Le pont de chemin de fer à Argenteuil〉는 단순히 근대화를 예찬하는 작품이라기보다는, 당시 모든 정파의 공동 목표였던 국가 부흥이라는 과제를 선전하고 프랑스를 재건하려는 모두의 노력을 인정하자는 메시지를 담았다고 볼 수 있다. 안정을 지향하며 전통으로의 회귀를 바라던 부르주아 수집가들에게 이러한 재건의 서사는 매우 매력적으로 다가왔다.

인상주의 화가들의 후원자였던 뒤랑-뤼엘이 왕정에 호

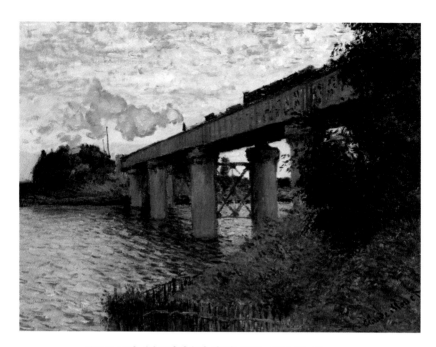

클로드 모네, 〈아르장퇴유의 철교〉, 1873-1874, 54×71cm,
파리 오르세 미술관

감이 있는 가톨릭 전통주의자였다는 사실 역시 1870년대 인상주의 그림의 유통과 판매에 적잖은 영향을 끼쳤다. 뒤랑-뤼엘은 '세련되고 예의바르며 명확하고 지적인 부르주아이자 동시에 충실한 왕당파이며 신실한 가톨릭교도'였다. 미술상의 아들로 태어난 그는 일찍이 신흥 미술 시장이 굴러가는 원리를 간파했고 미술상에게는 남보다 앞서 새로운 작가를 발굴해 내는 능력이 중요하다는 점을 알고 있었다. 1860년대 초 뒤랑-뤼엘은 마네와 그의 친구들을 후원하는 유일한 인물이었다. 1870년 전쟁 직후에는 전쟁 중 런던에서 알게 된 마네, 모네, 피사로에게서 그림을 사들였으며, 곧 드가와 시슬레, 르누아르의 그림들도 구매하기 시작했다. 그는 위탁 판매나 맞춤형 주문 제작과 같은 일반적인 방식에서 벗어나, 전속 계약을 통한 지원이라는 새로운 방식으로 갤러리를 운영했다. 오늘날의 에이전시처럼 계약 기간 동안 예술가의 작품 활동을 지원하고, 제작된 작품에 대한 독점적인 권리를 행사한 것이다.

<p style="text-align:center">○○○</p>

뒤랑-뤼엘과 카유보트의 지지와 후원을 등에 업긴 했으나, 1877년 세 번째 인상주의 전시의 흥행은 여전히 불투명한 상황이었다.

인상주의 회화에 적대적이었던 일반 대중의 반응은 '유

산할 우려가 있으니 임산부는 인상주의 전시를 관람할 수 없다.'라는 내용의 풍자화를 통해서 끊임없이 재생산되었다. 전시 개막 직후 《르 스포츠만Le Sportsman》에 실린 비평은 인상주의에 대한 여전한 인식을 보여준다.

> 이들은 일단 '인상주의'라는 이름을 붙인 후에 마구 휘갈긴 얼룩들을 모아 전시를 하겠다는 결심을 한 모양이다.
>
> —《르 스포츠만》, 1877.4.7.

평단과 대중의 미온적이고, 때로는 공격적인 반응에도 화가들은 자신들이 그간 추구하던 미술 실험의 결정체를 제3회 인상주의 전시에서 선보이고자 했다. 모네, 세잔, 르누아르를 인상주의 세계로 이끌었던 피사로는 영국 피란 시절 영향을 받은 영국 화가 조지프 말로드 윌리엄 터너를 연상시키는 화풍을 선보였고, 르누아르는 작품 소장자였던 카유보트에게 빌린 〈그네La Balançoire〉를 비롯해 20여 점의 작품을 전시했다. 그중 〈물랭 드 라 갈레트의 무도회Bal du moulin de la Galette〉는 '전적으로 현장에서 그려진, 외광 회화의 걸작'이라는 평을 받았고, 전시회 직후 이 작품을 구입한 카유보트는 관학파의 거장이었던 부게로의 〈비너스의 탄생La Naissance de Vénus〉과도 맞바꾸지 않겠다고 말했다.

〈물랭 드 라 갈레트의 무도회〉는 가로 130cm, 세로 175cm라는 작품 크기에서부터 르누아르의 야심을 엿볼 수

윌리엄 부게로, 〈비너스의 탄생〉, 1879, 300×218cm, 파리 오르세 미술관

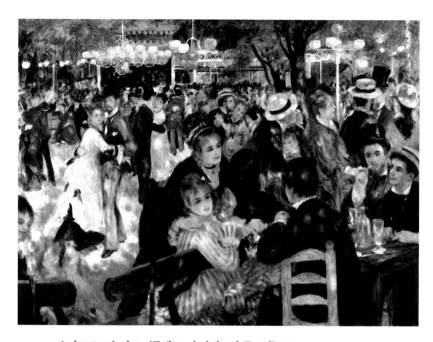

오귀스트 르누아르, 〈물랭 드 라 갈레트의 무도회〉, 1875, 131×175cm,
파리 오르세 미술관

있다. 리비에르의 표현에 따르면 "역사의 한 페이지, 파리 사람들의 생활을 담은 귀중한 유물"과도 같은 작품이었다. 이 작품은 직업 모델을 쓰지 않고 친구들과 이곳에 자주 드나들던 몽마르트르의 노동계급 여성들을 몇몇 등장시켰다.

리비에르가 인상주의의 특징이 주제가 아닌 색조에 있다고 말하긴 했지만, 르누아르를 위시해 제3회 인상주의 전시에 출품한 작가들 대부분은 변화하는 근대 도시 파리의 다양한 면면을 담아내는 것을 중요하게 생각했다. 이외에도 인상주의 화가들이 근대 도시 파리의 풍경에 집중했다는 점을 보여주는 대표적인 작품들이 몇 있다. 에드가 드가의 〈카페 콩세르Café-concert〉•와 모네의 〈생라자르역Gare Saint-Lazare〉이 좋은 예다. 기차와 철도에 매료된 모네는 생라자르역과 그 주변을 테마로 한 일련의 작품을 12점이나 그렸는데, 제3회 인상주의 전시에는 해당 연작 중 일곱 점을 출품했다. 모네는 여러 각도에서 역 안팎의 정경을 그렸는데, 그가 특히 관심을 가졌던 것은 새로운 기계 문명의 산물 자체가 아니라, 여기서 느껴지는 동적인 분위기였다. 작가이자 언론인인 졸라는 이 전시에서 〈생라자르역〉을 보고 큰 감명을 받아 '철도의 시정詩

• 19세기와 20세기 초 프랑스에서 유행했던 엔터테인먼트 장소의 일종으로, 음악, 노래, 코미디, 시 낭송 및 기타 가벼운 오락을 포함한 다양한 라이브 공연을 즐길 수 있는 사교 모임 장소였다. 카페 콩세르는 당시의 문화와 사교 생활에서 중요한 역할을 했다.

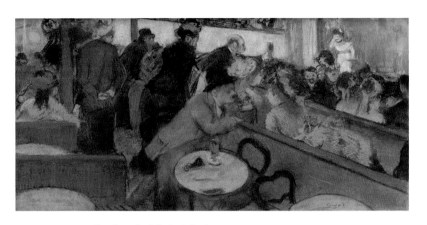

에드가 드가, 〈카페 콩세르〉, 1876-1877, 20.1×41.5cm

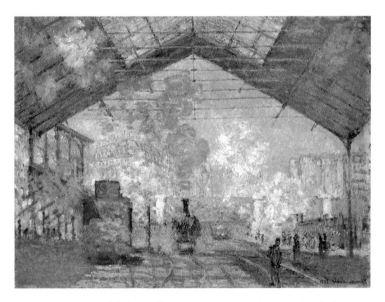

클로드 모네, 〈생라자르역〉, 1877, 75×105cm, 파리 오르세 미술관

情'에 대한 글을 쓰기도 했다.

> 클로드 모네는 인상주의 화가 중에서 가장 눈에 띄는 특징을
> 가지고 있다. 그는 올해 기차역 내부를 그린 훌륭한 작품을
> 전시했다. 넘쳐흐르는 연기가 삼킨 기차들이 거대한 격납고
> 아래로 굴러가는 굉음을 들을 수 있다. (…) 우리 예술가들
> 은 이전 세대의 화가들이 숲과 들판에서 발견한 시정을 역에
> 서 찾아야 한다.
>
> — 에밀 졸라, 「어떤 전시: 인상주의 화가들Une exposition: les pein-
> tres impressionistes」,《르 세마퍼 데 마르세유Le Sémaphore de Marseille》,
> 1877.4.29.

근대화의 상징인 철도를 주제로 한 이 시대의 작품으로
터너의 〈비, 증기, 속도Rain, Steam and Speed〉도 있기는 했다. 하
지만 이 주제를 본격적으로 다루기 시작한 화가는 모네와 피
사로, 시슬레였다. 파리 교외에서 살던 이들은 철도와 밀접한
생활을 하고 있었고, 역과 기차는 산업화한 도시의 발전상과
그에 대한 자부심을 담아내는 소재가 되었다.

많은 인상주의 풍경화는 적절한 사회적 규범을 담은 정
경을 묘사한다. 드가의 경마장 풍경은 경쟁적인 분위기를 암
시하고, 르누아르의 즐거운 축제 장면은 19세기 후반 프랑스
가 추구하던 사회적 가치를 내보인다. 모네를 비롯한 전통적
인 건축물들이 기차와 공장 옆에 함께 등장하는 인상주의 그

림들에서는 근대적인 프랑스에 대한 자부심과 자아도취를 느낄 수 있다.

이런 인상주의 특유의 정서는 리비에르와 졸라 같은 진보적인 비평가와 수집가의 취향에 잘 들어맞았다. 마네를 옹호하는 글을 쓰기도 했던 상징주의Symbolism 시인 스테판 말라르메는 제3회 인상주의 전시를 호의적으로 평가했으며, 인상주의의 열렬한 수호자였던 수집가 빅토르 쇼케는 전시 기간 내내 세잔의 작품 앞에서 비아냥거리는 관람객들에게 그림을 설명하며 전시장 지킴이를 자처했다.

모네와 르누아르 같은 화가들이 '인상주의자' 혹은 '강경주의자'의 일원으로 분류되는 것을 특별히 달가워하지는 않았다는 사실은 상당히 흥미롭다. 르누아르는 훗날 '순교자 역할을 맡을 생각은 전혀 없었고, 만약 살롱전에서 낙선하지 않았다면 계속 살롱전에 출품했을 것'이라고 이야기하기도 했다. 1879년 열린 제4회 인상주의 전시에 르누아르는 한 작품도 출품하지 않았는데, 살롱전에 출품하는 작가는 인상주의 전시에 출품하지 못한다는 규정 때문이었다. 모네 역시 제4회 인상주의 전시에 참가하지 않기로 결정했지만, 자신의 작품을 소장하고 있던 카유보트의 설득 끝에 출품을 결정해 29점의 그림을 전시했다.

이렇듯 살롱전과 인상주의 전시는 단순한 대립 관계가 아니었다. 개인적인 경제 상황 때문이든, 보다 공식적인 인정을 원했기 때문이든, 인상주의 화가들은 '제도권' 안팎을 유

연하게 넘나들었다. 이들의 이러한 태도를 본 후배 세대의 예술가들은 보다 근본적이고 지속 가능한, 독립 전시 문화를 바라게 되었다.

3.

심사위원의 평가로부터 독립을 외치다

1884.12.10. — 1885.01.17.

샹젤리제가 파리시 파빌리온

Pavillon de la Ville de Paris, Avenue des Champs-Élysées

《제1회 앵데팡당 전시》

독립영화 하면 떠오르는 작품이 있는가? 독립영화는 기본적으로 상업 자본에 의지하지 않고 제작된 영화를 뜻한다. 여기서 독립이란 자본이나 배급뿐만 아니라 내용이나 형식상의 독립을 의미하기도 해, 때때로 난해하거나 낯선 내용을 담기도 한다. 대한민국 영화진흥위원회는 '독립·예술영화 인정 등에 관한 소위원회'를 구성해 독립영화 인정 심사를 진행하고 있는데, 이들은 독립영화의 특징을 세 가지로 규정한다. 첫째, 상업영화가 다루지 않는 정치적·사회적·문화적 쟁점과 인물을 깊이 있게 다룬다. 둘째, 편견과 관습에 얽매이지 않는 표현으로 차별화된 경험을 전달한다. 셋째, 새로운 지식을 제공하고 대안적 의제를 제기한다.

비교적 최신 예술인 영화를 예로 들었지만 시각 예술 분야에서 작가들이 기존 질서로부터의 독립을 시도한 것은 19세기로 거슬러 올라간다. 인디영화, 인디신 할 때 '인디'에 해당하는 프랑스어 단어는 '앵데팡당independant'으로, 독립적, 자주적이라는 뜻의 형용사다. 속박이나 지배를 받지 않는 독립 정신을 지향하는 경향을 일컫는 앵데팡당은 미술사에서는 '독립예술가조합La Société des Artistes Indépendants'의 약어다. 독립예술가조합은 오딜롱 르동, 조르주 쇠라, 폴 시냐크 등 새로운 미술을 추구하던 진보적 미술가들이 1884년 6월 창설한 예술가 모임이다.

〇〇〇

미술, 인상주의와 관련해 '앵데팡당'을 처음으로 끌고 온 사람은 드가였다. 1878년 드가는 자신들을 일컫는 호칭에 '앵데팡당, 사실주의자, 인상주의자'가 포함되어야 한다고 주장했다. 그는 자연주의라는 용어를 특히 선호했는데, 그 편이 좀 더 포괄적이라고 생각했기 때문이다.

1879년에 좌파 정치인들이 우파인 막마옹 원수에게 프랑스 공화국 대통령직에서 물러나라고 강요한 사건이 있었다. 그가 물러나고 몇 달 후에 앵데팡당이라는 말이 미술계 전면에 등장한다. 축출되기 직전 막마옹은 살롱전을 이원화해서 운영하는 방안을 발표했었다. 심사위원을 선출해서 운영하는 비교적 자유로운 분위기의 연례 '예술가 전시회exposition des artistes'와 국가의 엄격한 통제 하에 3년에 한 번씩 열리는 '예술 전시회exposition de l'art'로 나누고자 했던 것이다. 이 프로젝트는 후임자인 쥘 그레비 정부의 공공교육부와 순수예술위원회를 여전히 괴롭히고 있었다. 후자는 인상주의를 배제할 것이 분명했지만, 전자는 그러지 않을 수도 있었다. 이런 분위기 속에서 진보적인 예술가들에게 국가로부터의 독립은 점점 더 시급한 문제로 다가왔다.

앵데팡당이라는 말은 인상주의 전시에서 계속 사용되었다가 빠지기를 반복했다. 1879년 제4회의 인상주의 전시에서는 타협점으로 '앵데팡당 화가들'이라는 명칭이 사용되었다.

르누아르를 위시한 몇몇 화가들은 바보 같은 명칭이라며 불만을 표했지만, '앵데팡당'이라는 명칭은 1880년 제5회 인상주의 전시에서 그대로 유지되었다. 1881년 제6회 인상주의 전시에서는 삭제되었지만, 1882년 제7회 인상주의 전시에서 뒤랑-뤼엘에 의해 부활했다. 하지만 곧 다시 삭제되어 1886년 제8회이자 마지막 인상주의 전시에서는 중립적인 어조의 '회화전'이라는 말만 쓰였다.

한편 1880년 살롱전 심사위원들은 상당수의 인상주의 및 후기인상주의 화가들의 작품을 거부했고, 1883년 인상주의 화가들은 정례적인 인상주의 전시와 별개로 살롱전에서 거부된 작품들만을 모아 낙선전을 조직했다.[*] 반反 관학파적인 태도를 견지했던 예술가들은 이런 분위기를 타고 '심사도, 시상도 없는 전시'를 슬로건으로 내걸었고, 이에 따라 소정의 참가비(작품 네 점에 10프랑)만 내면 일정한 수의 작품을 제출하고 대중에게 작품을 선보일 수 있는 전시가 개최되었다. 이들은 심사제는 거부했지만, 별도의 조직 위원회를 만들어 전시의 위상을 높이는 것도 잊지 않았다.

루브르 박물관에 인접한 카루젤 광장의 임시 건물에서

[*] 1863년 공식 살롱전에서 출품이 거부된 작품들을 모아 열린 전시가 첫번째 낙선전이다. 19세기 후반 공식적인 취향에 반대하는 예술적 근대성이 등장했는데, 이를 보여주는 예시 중 하나가 바로 낙선전이다. 운영 주체는 다르지만 '낙선전'은 1864년, 1873년, 1875년, 1886년에도 개최되었다.

1884년 5월 15일부터 7월 1일까지 최초의 '무료' 동시대 미술 전시가 열렸다. 이 전시에서는 402명의 예술가들이 제작한 5,000여 점의 작품이 대중에게 선보였다. '앵데팡당'이라는 다소 거창한 타이틀을 달고 있기는 했지만, 전시에 참여한 이들은 살롱전에서 배척당한 예술가들이었고, 그중 대다수는 평범한 화가들이었다.

전시는 수월하게 진행되지 않았다. 참가자들은 단지 살롱전에서 거절당해 분개했을 뿐이었으며, 살롱전에서 메달을 딴 예술가들 몇몇이 전시에 합류했다는 사실을 문제 삼는 사람도 있었다. 두 달여에 걸친 전시가 마무리되기도 전에 일부 참가자들이 전시 조직위원회를 횡령 혐의로 고발하는 일마저 일어났다. 꼼꼼한 준비 없이 즉흥적으로 시작된, 안정적으로 운영되지 않은, 다소 어수선한 전시였다.

예술가들은 그간의 인상주의 전시와 이번 전시를 반면교사 삼아 운영 지침을 갖춘, 제대로 된 독립적인 조합이 필요하다고 생각했다. 파리 의회 의장이었던 귀스타브 메쉬외르, 파리시 순수예술위원회 회장이었던 프레데릭 아타트, 공화국 수비대장이었던 알베르 뒤부아-필레는 이 진보적 예술가들의 움직임을 지지했으나, 이런 지지에도 불구하고 혁명적인 성향의 예술가들을 포괄하는 단체를 시작하기는 쉽지 않았다.

전시가 한창 진행되던 1884년 6월 11일, 몽모랑시 지역의 공증인 테오도르 쿠르소의 입회 하에 독립예술가조합 설

립이 공식적으로 공표되었다. 모임의 이름에서 볼 수 있듯이
이들은 보수적인 예술가 단체인 프랑스예술가조합Société des
artistes français에 반발하는 성격을 지녔다. 프랑스예술가조합
은 교육부 장관이었던 쥘 페리의 발의를 거쳐 1881년 공식적
으로 살롱전 운영을 담당할 정도로 사회적 위상이 높았던 단
체다.

독립예술가조합은 설립과
동시에 운영 내규를 공표했다.
내규 제1조는, 심사제 철폐 원
칙에 기초해 예술가들이 완전
히 자유롭게 그들의 작품을 대
중에게 평가를 받는다는 내용
이었다.

1884년 12월 10일, 새롭게
꾸려진 독립예술가조합 측은
샹젤리제가 초입의 산업궁 근
처에서 《제1회 앵데팡당 전시》
를 개최했다. 쇠라, 시냐크, 르
동, 세잔, 고흐, 앙리-에드몽 크

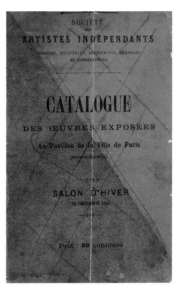

《제1회 앵데팡당 전시》 카탈로그,
1884.

로스, 앙리 드 툴루즈-로트레크 등이 참여한 이 전시는 전통
적이고 공식적인 살롱전에서 외면받은 작품들의 피난처가
되었다.

같은 해 5월에 열린 전시가 아닌 12월에 열린 전시를 《제

《제1회 앵데팡당 전시》가 열린 전시관

1회 앵데팡당 전시》로 보는 것은, 전자는 조합 주관으로 열린
것이 아닌 열린 형식의 단체전exposition이었고, 후자는 본격
적인 조합의 형태를 띤 운영 주체가 개최하는 연례전salon 형
식의 전시였기 때문이다. 즉 12월에 열린 전시는 17세기 이래
로 계속해서 관전이라는 높은 위상을 지녔던 연례 살롱전에
대항하는 독자적인 전시였다.

　《제1회 앵데팡당 전시》는 공공적인 성격이 강했다. 대외
적으로는 '콜레라 희생자 위로'라는 명분을 띠고 있었는데,

* 프랑스어 'salon'은 매년 열리는 연례전을 의미하는 보통명사이고, 'le
Salon'은 국가가 주최하는 살롱전을 가리키는 고유명사다.

파리 시의회 의장인 뤼시앵 부에가 주최한 만큼 공공적인 성격을 표방할 필요가 있었기 때문이다.

전시에 참여한 작가들 또한 이 전시가 공익적이기를 바랐다. 시냐크를 위시한 독립예술가조합 소속의 예술가들은 19세기 후반 프랑스 무정부주의 사상에서 사회체제가 어떻게 변해야 하는지를 찾으려고 했다. 특히 시냐크는 무정부주의 잡지《저항la Révolte》특별호에 그림을 실을 만큼 무정부주의에 관심이 있었는데, 산업화로 인한 부의 양극화와 신흥 자본주의가 사회의 조화를 파괴한다고 생각했기 때문이다. 무정부주의에 대한 시냐크의 생각은 노동 계급의 모습을 묘사한 그의 작품에서도 엿볼 수 있다. 시냐크를 비롯한 참여 작가들은 예술이 사람들이 접근하기 쉬워야 하고, 공동의 이익에 기여할 수 있어야 한다고 믿었다.

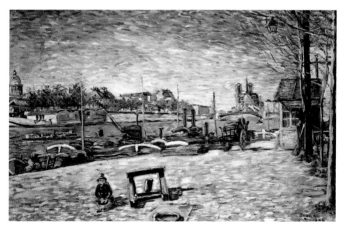

폴 시냐크, 〈센강, 오스테리츠 강변La Seine, Quai d'Austerlitz〉, 1884.

《앵데팡당 전시》는 19세기 말 새로운 미술의 포문을 여는 역할을 했다. 예술과 예술가의 독자성을 확보하기 위한 활동이었던 이 전시는 점묘주의, 나비파*, 상징주의 같은 동시대 미술 경향을 고루 소개했다. 전통에 묶인 상상력을 해방시키고 심사라는 틀에서 벗어나 자유로운 시각의 미술을 대중에게 그대로 전달한 것은 이 전시가 지닌 가장 큰 의의라고 할 수 있다. 《앵데팡당 전시》는 19세기 말부터 20세기 초에 걸쳐 근대 미술의 대중화에 상당한 영향을 끼쳤으며, 관학파의 전통에 얽매이지 않고 자유로운 시각과 양식을 보여주는 전위적인 미술을 발전시키는 데 크게 기여했다.

또한 이 전시는 프랑스뿐만 아니라 전 유럽의 예술가들이 함께하는 국제적인 면모를 지녔다. 이 전시를 거친 많은 미술가들이 현대미술 운동에서 중요한 역할을 담당하게 되어 《앵데팡당 전시》는 국제적인 명성을 얻었고, 제1차 세계대전 즈음까지 파리의 주요 미술 행사로 자리 잡았다. 무엇보다 심사 체계가 없다는 사실 때문에 앵데팡당 전시는 파리에서 가장 공개적인 성격의 전시로 여겨졌고, 네덜란드인 고흐나 노르웨이인 에드바르 뭉크 같은 외국인 예술가들이 프랑스에서 예술 경력을 쌓기에 가장 적합한 장이었다. 고흐는 1889년 《앵데팡당 전시》에 〈론강의 별이 빛나는 밤La Nuit

* Les Nabis. 폴 세뤼시에를 주축으로 모인 예술가 모임. 폴 고갱과 상징주의의 영향을 받아 신비적, 상징적 경향을 보인다.

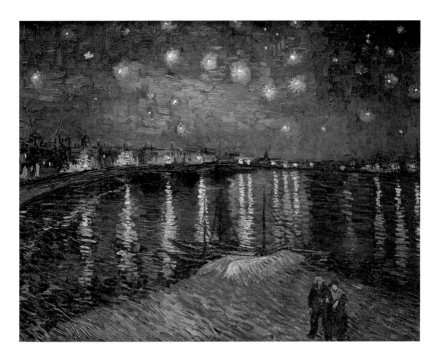

빈센트 반 고흐, 〈론강의 별이 빛나는 밤〉, 1888, 73×92cm,
파리 오르세 미술관

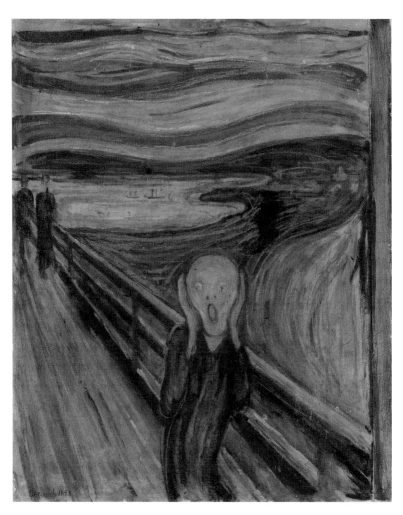

에드바르 뭉크, 〈절규〉, 1893, 91×73.5cm, 오슬로 국립미술관

étoilée sur le Rhône⟩을 출품했고, 뭉크는 1895년에 ⟨절규Le Cri⟩를 전시했다. 이들은《앙데팡당 전시》에 여러 차례 참여함으로써 전위적인 예술가들의 모임에서 자신의 이름을 알리는 데 성공했다.

∩ ∩ ∩

《앙데팡당 전시》가 기존의 살롱전과 관전에 대한 대항과 독립의 의미로 시작되기는 했지만, 제도권에 대한 완전한 저항과 적대라고는 볼 수 없다. 정부로부터 완전히 독립하지는 못했는데, 미술 판매와 관련된 수수료 정책을 결정하고 대규모로 예술 작품을 매입하는 정부는 여전히 예술 활동과 미술 시장의 가장 중요한 큰손이자 후원자였기 때문이다.

예술을 대하는 제3공화국의 기조와 예술가들의 활동은 단순히 보수와 진보, 공적인 것과 사적인 것 같은 대립 관계가 아니다. 이들은 어떤 면에서는 서로 대립했지만, 어떤 면에서는 그 누구보다 밀접한 협력 관계였다. 열렬한 공화주의자였던 L. 드 로쇼는 국가가 예술이 협력해야 한다고 했으며, 이렇게 생각하는 사람들이 제3공화국에는 많았다.

국가는 대중의 취향과 지성에 대한 교육을 촉진하고, 미와 평화의 정신, 질서와 진보에 대한 감상이 대중의 가슴에 스며들 수 있도록 예술과 협력할 필요가 있다.

— L. 드 로쇼, 《모니퇴르 데 자르Moniteur des arts》, 1885.12.11.

제3공화국 정부는 다양한 성격과 분야의 전시 개최를 독려했다. 정부는 근대 국가의 정체성을 새롭게 형성하기 위해 예술을 활용하려 했고, 사람들이 다양한 전시에 자유롭게 접근하도록 장려했다. 이들은 시민들이 예술을 공부하고 그림을 배우면 자신의 생각을 질서정연하게 정리하게 되어 건전하고 합리적인 민주주의를 구축할 수 있다고 믿었다.

제3공화국 정부는 이전 정권과 달리 1880년 이후 더 이상 '공식' 예술을 강요하지 않았기 때문에 프랑스에서 처음으로 완전한 예술적 자유가 보장되었다. 이 즈음 예술가들은 독립적인 전문가로 여겨졌으며, 자신의 작품을 어떤 연례전에서 전시할지 선택할 수 있었다. 이러한 창작의 자유는 정부의 통제를 벗어난 연례전 조직을 지원한 몇몇 정치인들의 의지 덕분에 보장될 수 있었다.

1884년 5월 단체전 이후 비평가들은 대체로 회의적인 반응을 보였다. 많은 평론가들이 이 전시가 1863년의 낙선전과 다른 지점이 있는지 되물었고, 참가한 예술가들 사이에서도 스스로를 '앵데팡당'으로 칭하는 것이 과연 적절한지를 두고 비판적인 의견이 나왔다. 외젠 들라크루아의 제자인 수채화가 폴 드 카토우는 독립적이라는 말에 의문을 던졌다.

도대체 어떤 연유에서 스스로 '독립적'이라고 하는지 모르

겠는 이 그림과 조각 더미를 헤치며 돌아다녀야 하다니. 누구로부터 독립적이라는 말인가? 무엇으로부터 자주적이라는 말인가? 우스꽝스럽고 끔찍한 2~300점의 그림과 조각 작품들을 받아들이기를 거부한 살롱전의 심사위원들로부터 독립적이라는 뜻일는지?

— 폴 드 카토우, 《질 블라Gil Blas》

'누구로부터, 무엇으로부터 독립적이라는 것인가'라는 물음은 5월 24일 《랭트랑지장L'Inransigeant》에 에드몽 자크라는 필명으로 기고된 글에도 등장했다. 이 글에서도 '독립예술가조합 전시에 과연 독립적인 면모가 있는가'에 대한 의문이 제기되었다.

6개월 뒤 12월에 열린 《제1회 앵데팡당 전시》를 감상한 평론가 귀스타브 제프루아 역시 이들이 무엇으로부터의 독립을 외치는 것인지 물었다. 이들이 "드가, 카사트, 피사로와 그의 친구들이 휘두른 깃발을 이어받을 만한 자들인지, 진부한 그림들을 전시하기 위해 파리시 정부로부터 장소 협찬을 받는 것이 과연 독립적인 행동인지" 지적했다. 즉, 예술가들이 재정적, 행정적인 부분을 파리시에 의존하는 것과 국가에 의존하는 것 사이에 유의미한 차이가 있는지 질문을 던진 것이다. 제프루아는 국가로부터의 자치를 대담하게 선언한 '독립적인' 이들이 도시라는 행정 단위에 '노예적으로' 충성하는 것처럼 보인다고 이야기했다. 1884년 4월 16일, 그는 '독

립예술가'들의 모임에서 한 무정부주의자가 내뱉은 말을 한 번 더 끌어왔다.

"스스로 독립적인 예술가라 하면서, 독립 후 가장 먼저 하는 일이 정부에게 무언가를 요구하는 일이라니!"

이처럼 '앵데팡당'이라는 용어를 채택한 독립예술가들이 전통적인 미술 제도로부터 독립한 것이 맞는지 의문시되기는 했지만, 이들에게는 '미술 제도로부터의 독립'이 중요한 게 아니었다. 살롱전 심사위원단의 평가로부터 자유로워지는 것이 더 중요했다.

1870년대 말부터 프랑스 예술계에서는 '쥐스트 밀리외 juste milieu, 중도파'로 분류되던 화가들이 기존의 아카데미 제도에 반하는 세력을 형성했고, 이들은 살롱전 심사위원단 시스템의 개혁을 요구했다. 1879년 자연주의• 화가 쥘 바스티앵-르파주와 알프레드 필리프 롤 등 여섯 명의 화가들은 살롱전을 재조직 해달라는 청원을 올렸고, 조직 위원회는 이 청원을 받아들였다.

그 결과 1880년 법령에 따라 미술원이 살롱전을 독점하던 체제는 끝이 났다. 예술가협회가 살롱전을 운영하게 되었으며, 이 살롱전의 심사위원은 예술가들이 선출했다. 1881년부터는 화가들로만 구성된 심사위원단을 조직하게 되었다. 자연스럽게 미술원 회원들의 심사위원직 독식 역시 사라졌

• Naturalism. 자연을 있는 그대로 묘사하려는 미술사조.

으며, 상대적으로 진보적인 화가들이 심사위원단이 되면서 마네와 같은 화가들을 공식적으로 인정하게 되었다.

이 법령으로 인해 일정한 조건을 충족할 경우 다른 연례전을 개최하는 것도 가능해졌다. 매우 빠른 속도로 수채화가협회, 파스텔화가협회, 동판화가협회, 목판화가협회, 사진가협회 등 다양한 예술가 협회가 늘어났고, 많은 예술가들이 독립적으로 활동하게 되었다. 1882년 파리의 비비안가에서 여성 화가 및 조각가 협회Union des femmes peintres et sculpteurs가 첫 번째 연례 전시를 개최했고, 1890년에는 프랑스미술협회Société nationale des beaux-arts가 설립되는 등 예술가들의 독자적인 집단행동이 이어졌다.

1884년 5월 첫 단체전에 참여한 402명의 예술가 중 쇠라, 시냐크, 르동, 크로스 정도만이 미술사에 유의미한 흔적을 남겼다. 나머지 398명의 예술가는 이 전시에 참여했다고 해도, 과거 공식 살롱전에 참여했거나 같은 해 살롱전에 동시에 참여했을 가능성이 높다. 심사위원단으로부터의 해방을 위한 투쟁의 여정은 진보적인 회화 실험의 행보와 전혀 일치하지 않았다. 조합 운영 면에서 독자적으로 움직일 수 없었던 독립예술가조합의 한계를 감안한다면, 《앵데팡당 전시》의 진정한 의의는 '누구나 제도로부터 독립한 예술가가 될 수 있다'가 아니라 '이미 붕괴되기 시작한 제도권 예술 전시의 대안이 등장했다'에 가깝다.

어떤 미술사학자들은 《앵데팡당 전시》가 열리기 전 10년

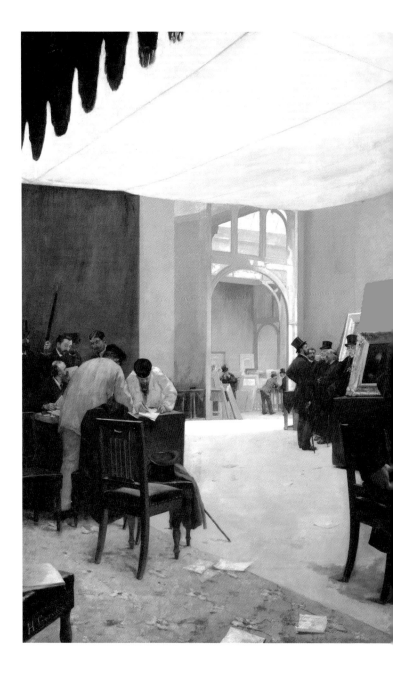

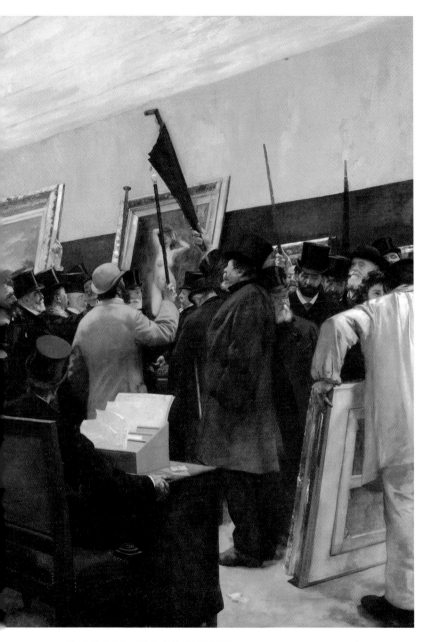

앙리 제르벡스, 〈살롱전의 심사위원들Une séance du jury de peinture〉, 1885,
300×419cm, 파리 오르세 미술관

동안 인상주의자들이 지속적으로 살롱전을 보이콧했기 때문에 살롱전의 권위가 떨어졌다고 설명한다. 그러나 당대의 가장 진보적인 예술가들이 살롱전을 지지하지 않았기 때문에 살롱전의 권위가 시들해졌다는 견해는 지나치게 단순하다. 당시 예술가들의 조합 창설은 제도권을 향한 투쟁의 도구라기보다는 자신들도 독자적인 방식으로 창작과 유통을 할 수 있다, 혹은 하고 싶다는 의지를 담은 상징적인 행위였기 때문이다.

예술가들의 단체 행동보다 살롱전의 권위 하락에 더 큰 영향을 준 것은 뒤랑-뤼엘이 화가들을 후원하며 등장한 미술상-평론가 시스템이다. 뒤랑-뤼엘의 지원이 없었다면 인상주의자들에게 살롱전을 보이콧할 여유가 있있을까? 시스템의 등장은 조합을 설립한 예술가들의 행동보다 미술 시장에 더 실질적인 변화를 가져왔다. 전문 미술상들은 화가들로부터 작품을 가져다 위탁 판매하거나, 구매해서 이익을 붙여서 되파는 것이 아니라 작가를 발굴하고 전속으로 후원하며 개인전을 열어주었다. 작품을 집중적으로 조명해서 언론과 관객을 동원했을 뿐만 아니라, 이들에게 지원비를 주고 평론이 실린 개별 도록도 만들어주었다. 작가들의 미래 가능성을 보고 장기적인 안목으로 작가들을 키운 것이다.

언론은 마네를 인상주의 운동의 지도자라고 거듭 추켜세웠다. 하지만 정작 그는 인상주의 전시에 참여를 거부했다. 이런 마네의 태도가 보여주듯, 현대미술Modern Art은 살롱전 시스템'에서' 탄생한 것이지, 살롱 '바깥에서' 혹은 살롱에

'반해서' 생겨난 것이 아니다. '앙데팡당'이라는 용어와 개념 역시 보수적인 거대 예술 단체에 대한 반항 심리에서 유래하지 않았다. 막마옹 원수의 사임과 살롱전 이원화를 둘러싼 당시 상황을 고려하면, '앙데팡당'은 1884년 특정한 예술가 집단을 적시하기 위해 갑자기 튀어나온 명칭, 혹은 개념이었다기보다 전통적인 미술 행정과 예술 제도로부터 '독립'하고자 하는 예술가들의 그간의 의지를 담은 용어였던 셈이다.

<center>⌒ ⌒ ⌒</center>

단순하지 않은 탄생 맥락과는 별개로, 1884년 12월의 《제1회 앙데팡당 전시》는 신인상주의[•]의 발전을 촉진하는 장이 되었다. 이 전시는 인상주의가 다채로운 양상으로 분화, 혹은 전이될 수 있는 기틀을 마련했다.

'신인상주의'라는 용어는 1886년 미술 평론가 펠릭스 페네옹이 브뤼셀의 잡지 《라르 모데른L'Art Moderne》의 제8회 인상주의 전시를 다룬 기사에서 처음 사용했다. 그러나 체계적인 색조 분할을 기반으로 한 이 새로운 회화 운동이 처음 선보인 것은 1884년 12월의 《제1회 앙데팡당 전시》이다. 이 전시에 출품된 쇠라의 〈아스니에르에서의 물놀이Une Baignade,

[•] Neo-Impressionism. 원색의 미세한 점들을 찍어 색을 혼합해 보이게 하는 점묘법을 주로 사용한 미술 사조.

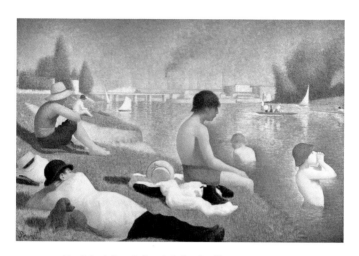

조르주 쇠라, 〈아스니에르에서의 물놀이〉, 1884, 210×300cm,
런던 내셔널 갤러리

폴 시냐크, 〈오푸스 217. 펠릭스 페네옹의 초상Opus 217. Portrait de M. Felix
Fénéon〉, 1890, 73.5×92.5cm, 뉴욕 현대 미술관

Asnières〉는 마치 신인상주의를 위한 선언문과도 같았다. 사실 이 작품은 1884년 5월 열렸던 독립예술가조합 단체전에도 출품 번호 261번을 달고 전시되긴 했지만 그다지 주목받을 만한 위치에 걸리지 않아 관객의 관심을 끌지 못했던 것으로 보인다. 쇠라와 시냐크가 같은 해 말 새롭게 꾸려진 독립예술 가조합의 영향력 있는 창립 멤버였기 때문에 첫 번째 단체전 에는 이 작품을 위시한 신인상주의 작업이 상당한 주목을 받 았다.

소재와 기법 면에서 모네의 영향을 받은 시냐크는 쇠라 의 작품을 접한 후 큰 감명을 받아 동료로 발전했다. 그는 쇠 라와 친교를 맺으면서 색채의 동시대 이론과 기법을 연구하 며 1886년에 열린 마지막 인상주의 전시에서 그 성과를 선보 이고 신인상주의를 선포했다.

이 전시에서 신인상주의자들은 처음으로 인상주의자들 과 함께 자신들의 작품을 전시했고, 대중은 드가, 피사로, 고 갱, 베르트 모리조의 혁신적인 작품과 쇠라와 시냐크의 그림 을 동시에 감상할 수 있었다. 드가나 마네 같은 유명 화가들 은 신인상주의 화가들이 살롱전에 참여하는 것을 싫어했지 만, 그들의 작품을 옹호한 피사로는 이후 신인상주의 운동에 동참하기도 했다. 신인상주의 화가들이 사용한 혼합되지 않 은 순수한 색채의 밝은 조합은 많은 신진 예술가들이 눈을 뜨 게 했다. 특히 앙리 마티스, 모리스 드 블라맹크, 앙드레 드랭 을 비롯한 야수주의Fauvism 예술가들은 신인상주의적 색채 실

험을 더욱 표현적이고 즉흥적으로 발전시켜 20세기 아방가르드 미술을 열었다.

아방가르드는 기존의 예술적 기준을 부정하고 속박으로부터 벗어나는 예술적 경향이다. 본래 아방가르드는 군사 용어로 척후병을 뜻했다. 척후병은 적과 싸울 때 본대 맨 앞에서 적진 깊숙이 침투해서 적의 동태를 살피는 병사로, 앞으로 벌어질 일들을 예민하게 파악하고 예견할 수 있는 능력을 갖춰야 한다. 제1차 세계대전 끝난 뒤 군사 용어인 아방가르드가 예술에 전용되어 현대예술을 뜻하는 대표적인 단어이자 현대미술을 이끌어가는 중요한 원동력으로 자리 잡았다.

조형 혁명을 노리고 시작한 행동은 아니었으나,《앵데팡당 전시》는 19세기 미술과 20세기 미술 사이에 다리를 놓는 중요한 계기가 되었다. 이후 1890년에서 1914년 사이의 기간 동안 아방가르드와 관련된 거의 모든 예술가들이《앵데팡당 전시》에 참가했다. 아방가르드는 특정한 주의나 형식을 가리키는 용어라기보다는 동시대의 급진적인 예술 정신을 의미하는 만큼,《앵데팡당 전시》에 출품된 작품은 사실주의부터 후기인상주의, 나비파, 상징주의, 분할주의, 야수주의, 표현주의•, 입체주의Cubism, 추상 미술에 이르기까지 다양한 스타

• Expressionism. 형태의 왜곡과 강렬한 형식을 통해 세계관을 드러내고, 삶의 본질에 대한 견해를 표현하는 미술 양식. 미술사적으로는 주로 20세기 초 독일을 중심으로 성행했던 미술 사조를 가르킨다.

일로 구성되었다. 미술 평론가 로저 막스의 말처럼,《앵데팡당 전시》의 진정한 의의는 조합이 설립될 당시 추구한 자유의 이상과 전시의 지향점을 계속 연결했다는 데 있다.

1884년 설립된 '독립예술가조합'의 운영 내규 제1조는 다음과 같다.

《앵데팡당 전시》는 모든 사람의 권리가 평등하며, 모든 사람이 개별적으로 책임을 지는 열린 사회의 모범을 보여준다. 작가는 가식 없이 자신을 있는 그대로 인정하고 공개적으로 보여주고, 관람객은 심사위원으로부터 영향을 받지 않고 처음부터 끝까지 자신의 방식으로 작품을 평가한다.

앙리-에드몽 크로스, 〈생클레르 해안가La Plage de Saint-Clair〉, 1896,
54×65cm, 포츠담 바베리니 미술관

4.

초대받지 못한 고갱의 선택

1889.06.08. – 10.?

샹 드 마르스 광장

Champs de Mars

《볼피니 전시》

"프랑스를 대표하는 건축물은?"이라는 질문을 던지면 열에 아홉, 아니 열에 열은 "에펠탑!"을 외치지 않을까 싶다. 파리를 방문하는 많은 이들에게 설렘을 선사하는 에펠탑은 1889년 5월 6일부터 10월 31일까지 열린 파리 만국박람회를 위해 만들어졌다.

1889년 파리 만국박람회는 19세기에 개최된 만국박람회 중 가장 규모가 크고 성공적인 박람회 중 하나로 기록되었다. 35개국 이상이 참가한 이 박람회에는 3,200만 명 이상의 방문객이 방문했다. 전기와 사진에 관한 전시와 자전거, 증기기관차, 자동차 등 최신 교통수단 기술 전시가 특히 큰 인기를 끌었다. 그러나 무엇보다도 이 박람회에서 가장 유명했던 전시물은 귀스타브 에펠이 설계한 에펠탑이었다. 박람회장 입구에 놓인 아치문이기도 했던 에펠탑은 당시 세계에서 가장 높은 연철 구조물로, 높이가 324미터에 달했다.

만국박람회라는 개념이 등장한 것은 19세기 초로 거슬러 올라간다. 최초의 공인된 만국박람회는 1851년 런던에서 열렸다. 빅토리아 여왕의 남편인 앨버트 공이 주최한 이 행사는 유리와 철골로 수정궁을 지어 그 획기적인 면모를 뽐냈다. 만국박람회는 당대의 기술, 산업, 예술적 성취를 소개하는 장소였다. 다양한 국가가 참여했고, 증기기관, 철골 건축물 등 여러 산업 분야의 기술과 관련된 전시품을 한자리에 모아 수백만 명의 관람객을 끌어 모았다.

1889년은 프랑스 혁명이 일어난 지 100주년이 되는 해였

다. 파리 만국박람회는 이를 기념해야 했고, 기술 소개를 중심으로 진행되던 기존의 만국박람회와는 차별성 있는 행사를 기획하려고 했다. 그렇게 파리 만국박람회에는 예술이 동원되었다. 파리 만국박람회 운영진은 당시 가장 중요한 예술가들의 작품이 전시된 공식 미술 전시에 많은 신경을 썼다.

파리 만국박람회의 미술 전시회는 회화, 조각, 건축 등 여러 카테고리로 나뉘어 진행되었는데, 제롬, 귀스타브 모로, 오귀스트 로댕 등 당대의 유명 예술가들이 작품을 출품했다. 공식적인 미술 전시는 크게 두 가지의 개별 전시로 진행되었다. 첫 번째는《프랑스 미술 100주년 전시(1789~1878) Exposition centennale française des beaux-arts (1789-1878)》으로 프랑스 혁명 이후 프랑스 미술의 역사를 조망했다. 두 번째는《최근 10년간의 회화, 조각, 건축, 판화 전시Exposition décennale de la peinture, de la sculpture; de l'architecture et de la gravure》로 보다 동시대적인 예술의 경향을 보여주려 했다. 두 종류의 만국박람회 공식 미술 전시회에서는 보수적인 화풍의 관학파 화가들과 자연주의 화가들이 주목받았다.

관학파 화가들은 이 전시들에서 좋은 평가를 받았다. 전시에 작품을 출품한 관학파 화가로는 부게로와 레옹 보나, 조르주 로슈그로스, 장-조제프 뱅자맹-콩스탕, 쥘 조제프 르페브르, 장-폴 로랑스, 카롤뤼스-뒤랑 등을 꼽을 수 있다. 이들은 역사와 신화 속 소재를 자연주의적인 필치로 담아냄으로써, 전통적인 관학파 양식의 회화를 선보였다. 모로와 제르벡

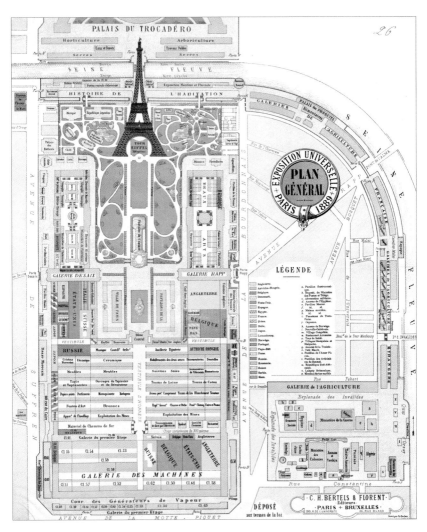

파리 만국박람회 안내 지도, 1889.

스, 페르낭 코르몽과 같이 상징주의, 사실주의, 낭만주의 등 19세기의 다양한 양식을 차용한 관학적인 화가들 역시 "프랑스 화파라고 불릴 만한 국가적 보배"라는 평가를 받았다.

만국박람회의 미술 전시에 관학파 작품만 있었던 것은 아니다. 당시 악명 높았던 작가들의 작품과 인상주의 작품들 또한 비록 적은 수였지만 만국박람회에 전시될 수 있었다. 진보적인 비평가 막스의 영향력 덕분이었다. 프랑스 미술 100주년 전시》에는 쿠르베의 작품 12점, 마네의 작품 14점이 출품되었다. 마네의 〈뱃놀이En bateau〉 외에 〈스페인 가수 Le Chanteur espagnol〉도 전시되었는데, 〈스페인 가수〉는 비평가들이 처음으로 극찬한 마네의 작품이었다. 이 전시에는 〈올랭피아L'Olympe〉도 출품되었다. 〈올랭피아〉가 처음 살롱전에 전시된 것은 1865년이었는데, 당시에 큰 스캔들을 일으킨 것으로 유명하다. 이 작품을 본 관객들이 상스럽다며 비난하며 작품을 훼손하려고 하자 살롱전 측은 작품을 보호하기 위해 관람객의 눈에 거의 보이지 않을 정도의 높이에 다시 걸어야 했다. 24년이 지난 뒤 이 작품이 만국박람회에서 다시 전시될 수 있었다는 사실을 통해 프랑스 대중이 마네로 대변되는 진보적인 그림에 매우 관대해졌음을 알 수 있다.

만국박람회 순수예술 전시회장의 12개 전시실에 가득 걸린 작품들 대부분이 프랑스 작가들의 것이기는 했지만 프랑스 섹션만 있는 것은 아니었다. 이탈리아, 스페인, 영국, 독일, 러시아, 오스트리아-헝가리, 벨기에, 스위스, 그리스, 미

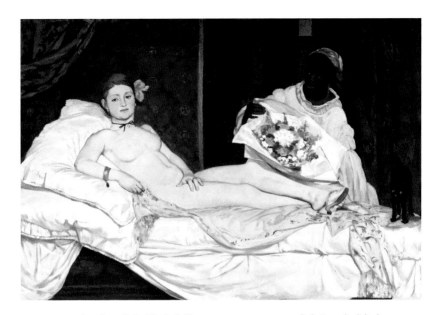

에두아르 마네, 〈올랭피아〉, 1863, 193×130.5cm, 파리 오르세 미술관

국, 덴마크, 노르웨이, 스웨덴, 네덜란드, 세르비아, 루마니아를 비롯해 박람회에 공식적으로 참가하지 않은 소수의 국가들로 구성된 '국제' 섹션까지 있었다. 명실상부한 국제 전시를 표방했다고 볼 수 있다.

물론 프랑스 미술의 우수성을 드러내는 것이 이 전시의 주요 목적이기는 했다. 당시 프랑스에는 민족주의가 팽배했다. 전시회를 조직하는 데 중요한 역할을 했던 미술부 장관 앙토냉 프루스트는 훗날 프랑스 미술이 "완전히 승리했다." 라고 기쁜 마음으로 회상하기도 했다. 국립미술관의 전시실을 비우지 않고 약 1,600점의 엄선된 작품(회화 650점, 드로잉 350점, 조각 200점, 판화 400점 이상)을 한자리에 모으는 것은 쉬운 일이 아니었다. 대부분의 전시 작품들이 개인 소장품이었고, 여러 미술관에서 이례적으로 작품 대여와 반출을 허가하기도 했다. 많은 수집가들이 만국박람회에 협력하는 것을 애국적인 의무로 여긴 덕분이다.

레옹 말로의 만국박람회 후기를 보면, 당시 프랑스 정부가 예술 강국이라는 위상을 얼마나 강조하고 싶어 했는지, 또 전시의 프랑스 예술 선전 효과가 얼마나 좋았는지 알 수 있다.

프랑스 화파의 작품을 다른 나라의 작품들보다 우선시하면 쇼비니즘[•]으로 비난받을까? 영혼과 양심을 걸고 말하건대,

• chauvinism. 배외주의排外主義라고도 한다. 다른 집단을 배척하는 극

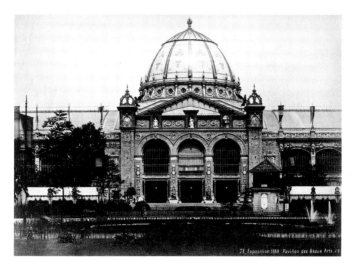

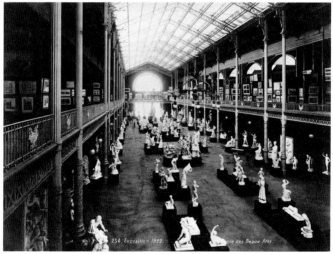

만국박람회 순수예술 전시회장

전시된 프랑스 작품 중에 여전히 약간의 졸작이 있었던 것은 사실이다. 좀 더 많은 작품을 빼는 것이 더 좋았을 뻔했지만, 프랑스 미술이 다른 나라의 미술을 훨씬 앞서고 있다고 이야기하기에 충분했다. 하지만 이 국가적 승리에 기여한 모든 이들에게 골고루 그 영광을 분배하는 것은 다소 공평하지 않은 것 같다. 무분별한 열광, 비이성적인 반감, 비평가의 변덕이나 관심, 유행의 바람 때문에 어떤 화가들의 평판은 지나치게 부풀렸고, 또 다른 화가들은 지나치게 박한 평판을 받아야 했다.

— 레옹 말로, 『1889년 만국박람회 L'Exposition Universelle de 1889』, 1890.

다양한 경향의 작품 중에서도 역사화의 거장 메소니에가 국제 심사위원단의 극찬을 받았다는 사실은 이 전시가 애국주의적인 방향을 추구했음을 가늠하게 해준다. 메소니에는 나폴레옹의 군대 이야기를 비롯한 19세기의 전투 장면, 혁명 이전 프랑스의 일상을 주로 그렸다. 물론 일흔네 살의 노작가인 그가 1889년 만국박람회의 미술 부문 심사위원장을 맡고 있었던 만큼, 그에게 찬사가 쏟아진 것이 당연했다고 볼 수도 있을 것이다. 메소니에가 작품을 19점이나 출품했고 호평을 받았다는 것은 곧 이와 궤를 같이하지 않은 화가들은 큰

단적인 국수주의적 태도를 이른다.

주목을 받지 못했다는 사실로 이어진다.

�〜〜〜

　그렇게 만국박람회의 공식 미술전에 참가하지 못하고 밀려난 화가 중 하나가 바로 고갱이다. 고갱과 친구들은 독자적으로 박람회장 인근의 카페 데자르에서 독자적으로 전시를 열었다. 이 전시에는 고갱과 관심사를 공유한 에밀 슈페네커, 에밀 베르나르, 루이 앙크탱, 샤를 라발이 참여했다. 이들은 새로운 형태의 예술적 표현을 탐구하고 전통적인 유럽 회화에서 벗어나는 데 관심이 많았다.

　고갱은 증권 거래소에서 근무하다가 회사 동료로 슈페네커를 만났다. 화가이기도 했던 슈페네커는 고갱을 설득해 그림을 공부하도록 독려했다. 슈페네커는 1884년《앵데팡당 전시》조직위원회 소속이기도 했고, 거절당하기는 했지만 고갱에게《앵데팡당 전시》참가를 권유하기도 했다. 이후 고갱의 권유로 1886년 제8회 인상주의 전시에 참여하기도 했다. 이처럼 고갱과 지속적으로 교류해 온 슈페네커의 집은 고갱을 중심으로 한 종합주의Synthetism 화가들의 만남의 장소였다. 또한 슈페네커는 고흐의 작품을 모은 초기 수집가이기도 했다.

　베르나르는 고흐, 고갱과 친분이 있었던 화가다. 파리 생활에 지친 고갱은 1886년 고갱은 프랑스 북서부의 작은 마을

에르네스트 메소니에, 〈프리들랑드 전투Friedland〉, 1861-1875,
135.9×242.6cm, 뉴욕 메트로폴리탄 미술관

퐁타방으로 가서 젊은 화가이자 비평가인 베르나르를 알게 되었다. 이들은 퐁타방파를 결성했고, 고갱은 베르나르에게 자극을 받아 명료한 윤곽선으로 색면을 구성하는 클루아조니즘cloisonnism을 발전시키게 된다.

만국박람회에서 밀려난 고갱은 슈페네커, 베르나르와 상의한 후 행동을 개시했다. 고갱이 전시를 직접 기획했다는 자료도 있고, 슈페네커가 추진했다는 자료도 있으며, 둘의 공동 기획이었다는 자료도 있어, 전시를 기획하고 운영한 주체가 명확했다고 보기에는 무리가 있다. 그러나 고갱이 전시 기획과 운영의 한 축을 담당했다는 것은 분명하다. 전시회를 준비하면서 고갱은 기존에 진행되었던 독립 전시들의 관례를 따라 만국박람회와 동시에 전시를 진행했다. 1855년 프랑스에서 최초로 만국박람회가 열렸을 때 쿠르베의《사실주의 전시》가 동시에 진행되었고, 1867년 마네의 개인전 역시 만국박람회와 같은 시기에 열렸기 때문이다.

물론 앞서 열렸던 독립 전시들은 박람회장 밖에서 열렸지만, 고갱은 카페의 벽을 따라 작품을 걸어 만국박람회의 심장부에서 작품을 선보이는 데 성공했다. 카페 데자르는《최근 10년간의 회화, 조각, 건축, 판화 전시》가 열리던 이탈리아 갤러리 바로 바깥에 위치하고 있었고, 만국전시회의 프레스 센터 역할을 하던 건물과도 가까웠다. 따라서 기자들은 카페 앞을 지나가다가 전시된 예술 작품을 볼 수 있었다. 박람회를 구경하러 온 이들의 방문을 유도하기에는 이상적인 위치였

던 셈이다.

　카페 주인의 이름을 따서 흔히《볼피니 전시Exposition Vol-pini》라고 불리는 이 전시에는 고갱을 포함한 여덟 명의 작가들이 총 94점의 작품을 출품했다. 여덟 번에 걸쳐 열린 인상주의 전시의 평균 출품작 수의 절반 정도 되는 규모다. 슈페네커는 작품 20점을, 고갱은 수채화 한 점과 파스텔화 두 점을 포함해 17점의 작품을 출품했다. 도록에 실리지 않은 작품들도 있었다는 실비 크뤼사르의 증언으로 미루어 보아 더 많은 수의 작품을 선보였던 듯하다. "요청 시 20프랑에 판매한다."라고 써두었지만 전시 내내 단 한 점의 작품도 판매되지 않았다.

　전시의 상업적 성공 여부와는 별개로 고갱은 만국박람회 기간 내내 열정적으로 박람회 이곳저곳을 구경 다녔다. 그는

《볼피니 전시》카탈로그

자바 무용수들을 보고 즐거워했고, 미국의 서부 개척 시대를 소재로 한 버펄로 빌의 공연을 두 번이나 보러 갔으며, 심지어 민족학 전시회를 돌아보다가 그곳에서 만난 외국 여성과 모델 계약을 준비하기도 했다. 전시 개막 후 한 달여가 지난 7월 초, 고갱은 마르티니크에서 그린 〈흑인 여성Tête de femme, Martinique〉을 팔아 준 미술상 테오 반 고흐에게 쓴 편지에서 이렇게 이야기했다.

이번 전시가 내게 별 소득이 없는 것처럼 보이나? 겉으로 보기엔 그럴지도 모르지! 하지만 실제론 그렇지 않아. 내 진짜 목적은 피사로 일당들에게 그들 없이도 내가 뭔가를 할 수 있다고 보여주는 것이었거든. 말로만 예술적 '연대' 운운하는 치들 말이지….

《볼피니 전시》포스터

피사로를 언급함으로써 고갱은 인상주의 화가들에 대한 복잡한 심사를 드러냈다. 이 전시의 공식 제목이 《인상주의자·종합주의자 단체전》이었다는 사실에서도 인상주의에 대한 고갱의 복합적인 태도를 읽어낼 수 있다.

증권 중개인에서 예술가로 진로를 변경한 고갱에게 피사로는 좋은 멘토였다. 고갱은 피사로의 인상주의 화풍에 많은 영향을 받았다. 고갱보다 18살이나 나이가 많고 미술계에서 입지를 다져두었던 선배 피사로는 고갱이 자신만의 독특한 스타일을 개발하도록 격려했다.

고갱은 1876년과 1886년 사이 다섯 번에 걸쳐 인상주의자들의 연례 전시회에서 작품을 전시하기도 했다. 1880년대 초반까지만 하더라도 고갱은 그림에서 인상주의의 특징인 밝은 색채, 느슨한 붓질, 빛의 효과를 강조했다. 하지만 이후 에나멜 세공에 사용되는 장식 기법인 '클루아조네cloisonné'를 응용해 대담한 윤곽선과 평평한 색 영역을 만드는 등의 새로운 실험을 하기 시작했다.

이후 고갱의 스타일은 계속 바뀌어 《볼피니 전시》를 열 때쯤인 1880년대 후반과 1890년대에 이르러서는 인상주의와는 거리가 먼 매우 개인적이고 독특한 스타일을 정립했다. 단순화된 형태, 강렬한 색채, 대담하고 장식적인 패턴을 사용하는 이 시기 작품의 특징을 '종합주의'라고 한다. 종합주의

라는 용어는 미술 평론가인 페네옹이 붙인 말로 그림은 작가의 주관적인 경험과 세계의 객관적인 현실을 종합한 것이어야 한다는 뜻이다.

고갱의 화풍이 인상주의에서 벗어나 보다 상징적이고 추상적으로 변하면서, 피사로와 고갱의 관계는 소원해졌다. 그림은 변화하는 빛과 색을 담아내야 한다는 인상주의의 원칙을 굳게 믿었던 피사로는 고갱의 '지나치게' 새로운 작업 방식을 인정하지 않았고, 파리 만국박람회가 열릴 때쯤에는 둘의 갈등이 정점에 달했다. 훗날 고갱은 두 사람의 사이가 멀어진 것을 후회하며 피사로의 지도와 지원에 자신이 빚을 졌다고 인정했다. 하지만 만국박람회가 열린 1880년대 후반 당시 고갱의 눈에 인상주의는 더 이상 새롭지 않고 구태의연한 것으로 보였고, 나아가 인상주의 화가들 역시 기성 권위에 저항하기는커녕 오히려 기득권이 된 사람들로 비쳤다.

만국박람회의《최근 10년간의 회화, 조각, 건축, 판화 전시》에 인상주의자들의 작품도 초대되었다는 사실 역시 고갱의 이러한 생각을 부채질하기에 충분했다. 물론 전시장 대부분의 공간은 부게로, 르페브르, 코로, 카롤뤼스-뒤랑 같은 '전통적인' 화가들의 차지였으나, 인상주의 작품들 역시 비중 있게 다루어졌다. 모네는 〈튈르리 궁전Jardin des Tuileries〉, 〈베퇴이유Vétheuil〉, 〈베르농의 교회L'église de Vernon〉 등 세 점을, 피사로는 〈햇빛 비치는 아침Boulevard des Italiens, Matin, Lumière de soleil〉을 전시했다. 드가의 경우 전시 초대를 받았으나

**피에르-조르주 잔니오, 〈만국박람회장의 카페 볼피니〉, 1889,
암스테르담 국립미술관**

거절했다.

　동시대 미술전이라고 할 수 있는《최근 10년간의 회화,
조각, 건축, 판화 전시》에 자신들의 작품은 초대되지 못했지
만, 인상주의는 공식적으로 인정받은 것처럼 보였기에 고갱
은 더욱 적극적으로 행동했다. 만국박람회 전시장과 지근거
리에 있는 카페를 전시 장소로 고른 것도 의도적이었다.《볼
피니 전시》는 당시 제도권의 반대편에 선 전위적인 작가들의
시위 성격을 띠었다. 경제적인 측면에서는 완전히 실패했지
만, 2,800만 명이라는 압도적인 인파가 박람회장을 찾았다는
점을 감안하면《볼피니 전시》역시 많은 사람들에게 효과적

으로 노출되었을 것이다.

<p style="text-align:center">◌◌◌</p>

고갱과 그의 동료들은 포스터와 삽화 카탈로그를 출판하는 등 전시 기획에 진심을 다했다. 홍보 책자에는 전시회에 참가한 예술가들이 소개되어 있다. 그중 네모는 사실 23점의 작품을 출품한 베르나르다. 네모라는 이름은 쥘 베른의 소설 『해저 2만 리』 속 주인공 네모 선장에서 따왔다.

《볼피니 전시》 참가자들은 대부분 퐁티방파에 속한 이들이었다. 브르타뉴 지방의 퐁타방에서 고갱을 중심으로 형성된 이 그룹은 전통적인 예술에서 벗어나고자 하는 예술가들을 끌어들였다. 브르타뉴의 시골 풍경과 전통 문화는 이들에게 주요 영감의 원천이었다. 퐁타방파 예술가들은 형태와 색상을 단순화해 대상의 본질을 표현하는 종합주의라는 스타일을 받아들였고, 이로 인해 대담하고 평면적인 색상과 단순한 형태를 사용하게 되었다.

고갱, 베르나르, 라발 등 퐁타방파 화가들은 대상의 정서적, 상징적 측면에 초점을 맞추고 추상적인 관념을 구체적 기호로 표시하는 상징주의적 요소를 작품에 더했다. 상징주의는 1880년대에 등장한 문학 및 예술운동으로, 1886년 시인 장 모레아가 《피가로》에 선언문을 발표하면서 대중적인 신뢰를 얻었다. 모레아는 서유럽 문화를 지배하게 된 합리주의

와 물질주의에 반대하고, 자연을 사실적으로 묘사하기보다 주관을 담아 독특하게 표현해야 한다고 선언했다. 상징주의 예술가들은 주관적 경험, 감정, 영성을 중요하게 여겨 인간 정신의 내면세계를 표현하고자 했으며 은유적이고 몽환적인 이미지를 사용해 자신의 생각을 표현했다.

문학적 개념으로 시작된 상징주의는 곧 젊은 화가들에게도 퍼져, 피사체의 모양을 정확하게 포착해 표현하는 자연주의적 관습을 거부하는 경향에 일조했다. 상징주의 화가들은 우화, 신화, 상징을 사용해 작업했으며, 작품에 감정이나 사상을 반영해야 한다고 주장했다. 상징주의자들은 색채, 형태, 구도를 통해 개인의 꿈과 비전을 표현하며 현실로부터의 탈출을 추구했다.

퐁타방파 화가들은 상징주의를 통해 더 깊고 영적인 의미를 탐구할 수 있었다. 1880년대 후반, 고갱과 같은 예술가들이 다른 장소로 옮겨가면서 퐁타방파는 쇠퇴하기 시작했지만 그 영향력은 다른 예술가들의 작품과 예술 사조를 통해 계속 반향을 일으켰고, 《볼피니 전시》는 이러한 반향을 확대하기 위한 시도였다고 할 수 있다.

고갱이 전시한 일련의 판화 연작을 통칭해서 '볼피니 앨범Volpini suite'이라고 부른다. 브르타뉴인들의 일상에서 영감을 받은 이 시리즈에는 사실적인 묘사가 없다. 그 대신 반복되는 형태와 색상, 식물 덩굴처럼 복잡하게 얽혀있는 아라베스크 문양, 디테일이 사라진 단순화된 형태, 강조된 표면 패

턴과 리듬이 드러난다. 이 판화들이야 말로 종합주의를 잘 요약해서 보여주는 작품이라고 할 수 있다. 이 작품들은 젊은 예술가들에게 영향을 미쳤고, 그중 많은 이들이 고갱을 따라 브르타뉴 해안을 거닐며 비슷한 영감을 받으려 했다.

고갱이 주창한 종합주의는 회화 작품의 조형적 특성으로만 이해할 수 없다. 고갱은 도자기, 목판, 그림, 드로잉 등 다양한 장르와 매체에서 유사한 모티브를 보여주었다. 이런 멀티미디어적 해석에서 종합주의의 진정한 의의를 찾을 수 있다. 단 50부만 인쇄된 볼피니 앨범은 오늘날 고갱 최고의 작품을 담은 시각적 선언문으로 여겨진다. 고갱은 자신을 알리고 판매하고자 했다. 변형과 기이함, 추상적 색채와 숨겨진 상징적 의미의 혼합으로 이루어진 현대미술을 향한 한 걸음을 선보인 것이다. 당시로서는 놀라운 독창적인 구성을 선보인 작품들은 고갱이 브르타뉴에 지내는 동안 자신만의 예술세계의 기초를 다졌다는 사실을 알려준다. 볼피니 앨범은 이후 몇 년 동안 진행되는 예술적 혁신의 원천이 되었다.

《볼피니 전시》에서는 아연판으로 제작된 판화의 비중이 제법 컸다. 고갱은 열한 점, 베르나르는 여섯 점의 아연판화를 출품했다. 이 사실 역시 당시 미술계의 변화를 보여준다. 아연판화를 제작하는 기법은 기본적인 화학적 원리가 석판화와 동일하다. 판에 기름 성분의 재료로 그림을 그려 그림 부분에만 잉크가 묻게 해 평면 인쇄를 하는 것이다. 석판화는 석회암으로 만든 석판을, 아연판화는 아연판을 이용한다는

폴 고갱, 볼피니 앨범 중 〈메뚜기와 개미: 마르티니크의 추억〉, 1889,
34×48cm, 뉴욕 메트로폴리탄미술관

점이 다르다.

1796년 석판화를 발명했다고 알려진 독일의 극작가 알로이스 제네펠더가 1801년 아연판의 영국 특허를 신청했다. 이후 아연판은 서서히 석회암의 대체제로 자리 잡았다. 19세기 중반까지도 판화는 예술보다는 창작물을 복제하고 전파하는 수단으로 여겨졌고, 판화가는 여전히 예술가가 아닌 장인의 지위에 머물렀다. 그러나 퐁타방의 예술가들은 판화를 예술에 접목하려고 적극적으로 시도했고,《볼피니 전시》는 그 실험들의 결과를 보여주었다. 고갱은 아연판화 시리즈를 제작할 때 그의 이전 그림들에서 영감을 얻었고 묘사할 모티프들의 레퍼토리를 구성했다.

《볼피니 전시》는 만국박람회가 초래한 열광적이고 달뜬 분위기와는 대조적인 무관심 속에 마무리 되었다. 삽화가들의 간단한 스케치, 단순한 포스터, 급하게 제작된 작품 목록집, 당대의 그저 그런 예술 잡지에 실린 짧은 기사 등을 제외하고는 참고 자료를 거의 남기지 않은 임시적이고 일회적인 행사였다. 상업적으로 실패했고 대중이나 미술계에서도 큰 관심을 받지 못했다. 비평가들에게도 거의 무시당했으며, 소수의 사람들만이 전시회를 진지하게 돌아보았다. 고갱에게는 엄청난 실패처럼 느껴졌을 것이다. 거의 100점에 가까운 회화, 조각, 데생 작품 중 75점 이상이 고갱의 작품이었는데, 판매는 고사하고 주류 언론에 리뷰 한 편 실리지 않았다. •

그럼에도 불구하고,《볼피니 전시》는 처음으로 예술가들

이 함께 모여 그림과 조각에 대한 새로운 개념을 전파하겠다는 의지를 표명한 자리라는 큰 의의가 있다. 이 전시는 19세기 후반에 일어난 문화 혁명이었다. 소규모 그룹전이라는 틀을 이용해 새로운 형태의 예술적 표현을 탐구했고, 전통적인 유럽 회화에서 벗어나기를 바란 예술가들이 한자리에 모였다. 인상주의의 구상 회화적인 스타일에서 벗어나 대담한 색채, 평면적인 형태, 단순화된 구성을 특징으로 하는 후기 인상주의 스타일을 확립하는 데 도움이 되었으며, 이후 야수주의와 표현주의를 비롯한 현대미술의 다른 사조에도 영향을 미쳤다. 동시에 고갱이 종합주의라는 새로운 형태의 예술을 발전시키는 디딤돌이 되었다.

무엇보다 《볼피니 전시》는 고갱의 예술 경력에 전환점이 되었다고 할 수 있다. 1888년에 제작된 〈브르타뉴 소녀들의 춤La danse de quatre bretonnes〉과 같은 작품에서 잘 드러나듯이, 고갱과 그의 동료들이 발전시켜 온 예술적 변화는 《볼피니 전

• 주류 예술 매체에서 다루지 않았다 뿐이지 《볼피니 전시》에 관심을 가진 비평가가 전혀 없었다는 의미는 아니다. 상징주의 시인이자 미술 비평가였던 가브리엘-알베르 오리에르는 1889년 6월 27일 《르 모더니스트Le Moderniste》에 볼피니 전시에 대해 「경합Concurrence」이라는 제목의 기사를 썼다. 그는 "고갱과 베르나르 등의 작품에서 드로잉, 구도, 색채를 종합하는 경향과 수단의 단순화를 추구하는 경향을 발견했는데, 이는 과도한 기술과 가짜 미술의 시대에 매우 흥미로운 현상으로 보인다."라며 독자들에게 전시회를 방문할 것을 권했다.

폴 고갱, 〈브르타뉴 소녀들의 춤〉, 1888, 73×92.7cm, 런던 내셔널 갤러리

시》에서 가시적인 결실을 맺었고, 이제 모든 것이 바뀌려 하고 있었다. 1882년 주식 시장 붕괴, 1886년 마지막 인상주의 전시, 1889년 파리 만국박람회와 같은 주요 역사적 사건들을 통해 자신의 예술 세계를 조형해 나가던 고갱은 이 전시로 예술가로서의 자신의 정체성을 스스로 정립할 수 있었다. 1891년 타히티로 떠나기 전 기획자이자 숙련된 마케터라는 새로운 정체성을 획득할 수 있었던 것이다. 이러한 고갱의 행보는 이후 예술가들의 독자적이고 선언적인 집단 실험에 큰 영향을 주었다.

에밀 베르나르, 〈악몽, 볼피니 전시Le Cauchemar, Exposition Volpini〉

5.

예술이 된 포스터

1894.02.01.

보나파르트가 31번지

31 Rue Bonaparte

《제1회 백인전》

버스 뒤에 붙은 광고를 보고 피식 웃음이 난 적 있는가? 짧은 문장으로 눈길을 잡아채고 정보를 전달해야 하는 광고에는 말장난이 자주 사용된다. 상관없어 보이는 두 대상에서 공통점이나 연결고리를 찾아 새로운 의미를 만들어내는 언어유희는 꽤나 창의적인 감각과 노력을 필요로 한다.

현대 광고 콘텐츠의 기원이 되는 그래픽 디자인 작업을 전시한 1894년의 《백인전살롱 데 상, Salon des cent》 역시 언어유희로 제목에 중의적인 의미를 담았다. 100을 뜻하는 '상cent'이라는 단어로 많은 예술가가 참여했다는 점을 환기하는 동시에, 소묘를 의미하는 '데생dessin'과 발음이 유사한 '데상des cent'이라는 말을 이용해 그간 회화에 비해 주변적인 장르로 여겨지던 판화와 그래픽 작업을 적극적으로 소개하겠다는 의지를 드러냈다.

전위적인 성향의 문예지 《라 플룀》•의 대표 레옹 데샹의 주도로 시도된 《백인전》은 그래픽 아티스트들의 작품을 전시하고 일반 대중에게 컬러 포스터, 인쇄물, 복제품을 합리적인 가격에 판매했다. 예술을 대중화하고, 응용미술의 입지를 확대하고자 한 시도였다 하겠다.

《백인전》은 보나파르트가 31번지에 위치한 《라 플룀》 본사 홀에서 열렸다. 작가이자 평론가, 언론인이었던 데샹이 창

• La Plume. 프랑스어 '깃털'을 뜻하며, 펜이라는 의미다. 문예지로서의 정체성을 드러내는 이름이다.

간한 이 문예지는 사회주의, 무정부주의부터 가톨릭 신비주의에 이르기까지 광범위한 주제를 다루었다. 아라고가 36번지에서 자그마한 규모로 시작한 이 잡지사는 1891년 보나파르트가로 이전하며 미술전을 열 만한 넓은 공간을 확보했다. 데샹은 '라 플림 홀salon de la Plume'이라고 불리던 공간에 다양한 물건을 전시했는데, 시 문학, 철학과 관련된 물건만이 아니라 시각 예술 작품도 큰 비중을 차지했다.

《백인전》은 심사위원이나 상금 없는, 예술가들의 자유로운 참여를 기조로 삼았다. 첫 전시에 모인 예술가들의 수에 따라 '100인'이라는 이름을 달게 된 이 미술 행사는 이후 지속적으로 열려 월간 전시라는 성격을 띠게 되었고, 1894년 2월부터 1900년까지 총 53회에 걸쳐 성공적으로 운영되었다. 자유로운 분위기의 행사였던 만큼 53번의 전시는 단체전, 개인전, 주제전 등 다양한 성격과 주제로 꾸려졌으며, 전시 포스터, 판화, 드로잉, 작은 조각품, 미술 서적 등이 저렴한 가격에 판매되었다.

∩∩∩

데샹이 그래픽 디자인에 관심을 가지고 이에 특화된 전시를 구상하게 된 데에는 1890년대 컬러 석판화(리소그래피)의 발전이 한몫했다. 1796년경 무명의 극작가 제네펠더는 석회암 석판 위에 기름기 있는 크레파스로 대본을 쓴 다음 롤링

잉크로 인쇄하면 대본을 복제할 수 있다는 사실을 우연히 발견했다. 석회암은 인쇄를 반복해도 크레파스를 칠한 자국이 잘 지워지지 않았기 때문에 판화를 거의 무제한으로 찍어낼 수 있었다.

이후 석판화는 예술가들의 탐구 대상이자 수단이 되었다. 19세기 초, 들라크루아나 테오도르 제리코 같은 낭만주의 화가들은 석판화로 얻을 수 있는 톤의 변화, 즉 숯이나 검은 분필로 만든 것과 같은 감동적이고 극적인 효과에 주목했다. 일부 인상주의 화가들은 날씨나 빛의 미묘한 변화를 포착하기 위해 석판화를 사용하기도 했다. 유럽에서 활동한 미국인 화가 휘슬러는 안개에 가려진 바다 풍경의 미묘한 회색을 포착하기 위해 석판화를 사용했고, 드가는 석판화를 이용해 자연광과 인공조명의 다양한 형태를 탐구했다. 19세기 말 꿈과 무의식의 세계를 불러올 수 있는 수단을 찾던 상징주의자들의 작품에도 석판화 특유의, 교묘하게 조작된 흑백의 선이 특징적으로 등장했다.

인쇄 기술의 발전으로 석판화에 컬러를 추가하고 인쇄물의 크기를 늘릴 수 있게 되자 상업적 가능성이 커졌다. 생산이 용이하고 재료의 유통에 드는 비용 또한 저렴했기에 석판화가 예술과 상업 분야에서 폭넓게 활용되는 데는 그리 오랜 시간이 걸리지 않았다. 위대한 풍자화가 오노레 도미에는 "매일 새로운 그림"을 약속한 풍자지《샤리바리Le Charivari》의 2,000명에 달하는 구독자들에게 석판화로 일상의 희비극

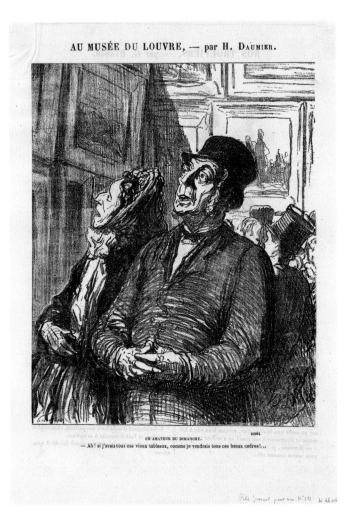

오노레 도미에, 〈루브르에서Au musée du Louvre〉, 1865.

을 선보였다. 1880년대와 1890년대에는 벽화 포스터가 제작되면서 광고 혁명이 일어났고, 미술품 수집가들은 컬러 판화와 그림책으로 더 다양한 석판화 작품을 즐기기 시작했다.

석판화는 비교적 배우기 쉽고 간단한 장비만 있으면 되었기 때문에 많은 사람들이 접근할 수 있었다. 초상화가와 삽화가, 특히 언론과 관련된 사람들은 시각 이미지를 퍼트리는 수단으로 석판화를 선택했고, 또한 당대 최고의 예술가들 역시 석판화가 효과적인 그래픽 제작 수단이라는 점을 증명해 보였다. 책과 신문의 삽화뿐만 아니라 포스터, 광고, 심지어는 게임용 카드를 제작하는 데에도 석판화가 사용되었다.

툴루즈-로트레크는 19세기에 활동한 가장 유명한 석판화 작가 중 한 명으로, 석판화를 사용해 시대정신을 담은 대담하고 다채로운 이미지를 만들었다. 정치 만화와 캐리커처를 그린 도미에와 미국 잡지《하퍼스 위클리Harper's Weekly》의 삽화를 그린 토머스 내스트도 이 시기의 대표적인 석판화가다.

◠ ◠ ◠

광고용 대형 포스터 제작이 보편화된 덕에 유럽과 미국에서 아르누보Art Nouveau풍 석판화를 찾는 수요가 엄청나게 늘었고, 포스터 수집 열풍이 불어 닥쳤다. 이 분야의 예술을 중요하게 여긴 데샹은 1893년 11월 호《라 플륌》에서 포스터의 역사를 다루었다.《라 플륌》은 종종 한 명의 예술가나 주

제를 다루는 특집호를 발행했다. 대상이 된 예술가로는 피에르 퓌비 드 샤반, 제임스 엔소르, 알렉상드르 팔귀에르, 외젠 그라세, 알폰스 무하와 로댕 등이 있고, 샤 누아르 카바레, 모레아의 상징주의 선언문, 시인 앙드레 베이도의 아나키즘, 신비주의 등의 주제가 선정되기도 했다.

1889년부터 1914년까지 발행된《라 플륌》은 벨 에포크 Belle Époque 시대에 출간된 수많은 소규모 문학·예술 잡지 중 가장 독창적이고 역동적인 잡지 중 하나다. '아름다운 시대'로 번역되는 프랑스어인 벨 에포크는 19세기 말과 20세기 초에 유럽, 특히 프랑스에서 문화, 예술, 기술이 번성했던 시기를 뜻한다. 사회와 문화의 진보를 확신했던 낙관주의를 반영한 이 시기의 예술 작품들은 화려함과 우아함을 특징으로 한다.

《라 플륌》은 이 시대를 대변하는 매체로, 창간호부터 '예술을 위해'라는 모토를 내걸고 모든 예술적 재능을 널리 알리고자 노력했다. 창간 초기부터 말라르메, 툴루즈-로트레크, 고갱, 피사로, 시냐크, 로댕, 르동, 폴 베를렌, 클로드 드뷔시, 모리스 드니 등 당대의 저명한 예술가 및 작가들이 글을 기고했다. 특히《라 플륌》은 특정 화파나 세대를 대변하는 대신, 개방적인 태도로 재능 있는 무명 예술가와 시인을 홍보하는 것으로 유명했다.

이 잡지는 주요 상징주의 작품을 처음 싣거나 막스 자코브나 알프레드 자리 같은 상징주의 시인들이 참가하는 문학 행사를 후원해 상징주의를 널리 알렸다. 상징주의는 사실주

의와 자연주의를 거부하고 보다 추상적이고 주관적인 표현 방식을 선호한 문학 및 예술운동이다.

《라 플륌》에는 문학, 예술, 문화에 관한 기사와 에세이가 주로 실렸으나, 오리지널 아트워크, 삽화, 사진도 수록했다. 이 잡지는 정교하고 혁신적인 그래픽 디자인으로도 유명했다. 당시 유행하던 장식미술 운

《라 플륌》 1984년 6월호 표지

동 아르누보에서 영감을 받아, 표지와 레이아웃에서 화려하고 고도로 양식화된 일러스트를 보여줬다. 무하와 그라세 등 가장 유명한 아르누보 예술가들이 디자인에 참여했으니,《라 플륌》은 단순한 잡지가 아니라 모더니즘 발전에 기여한 중요 문화 세력이었다고 할 수 있다.

1891년 1월 평론지《예술과 비평Art et Critique》이《라 플륌》에 인수되었다. 1889년 9월《라 플륌》의 편집장이었던 레옹 마이야르는 토요일 저녁 문학적 분위기의 카페 드 플뢰르에서 '살롱 드 라 플륌'이라는 모임을 시작했고, 이후 '황금태양'이라는 지하 술집에서 모임을 이어가면서 기욤 아폴리네르, 마리 풀랑과 함께 예술가 네트워크를 조직했다.

이후《라 플륌》은 잡지 발간을 사업 모델을 확대하고 다

방면으로 예술을 지원했다. 낭독회와 전시회를 결합한 예술과 문학의 밤을 개최했고, 샤반, 로댕, 베를렌 등 예술·문학계의 영향력 있는 인물이 주재하는 연회를 기획했으며, 고급 출판사 '비블리오테크 아티스틱Bibliothèque Artistique'을 설립하기도 했다. 뿐만 아니라, 출판사를 별도로 설립해 파리 미국 미술 협회AAAP가 발행하는 예술 전문 잡지《카르티에 라탱Quartier Latin》을 제작했고, 1897년 런칭한 잡지《르 주르날 드 라 보떼Le Journal de la Beauté》를 감수하기도 했다.

이들은《백인전》으로 판화 표현 방식에 능숙한 당대 예술가들의 작품을 제도권 바깥에서, 여러 사람들에게 보여주려 했다. 전시 제목에 백 명의 예술가라는 의미를 담기는 했지만 정확한 참가자 목록 없이 다양한 사람들이 참가했다. 예술가들은 전시하고 싶은 작품을 직접 선택할 수 있었다. 전시 주최 측은 참여 작가군을 다각화하고, 월례 전시를 정례화하여《백인전》을 상설 전시로 운영하고자 했다.

《라 플룀》과《백인전》은 서로 시너지를 내며 아르누보 포스터의 발전에 상당한 영향을 미쳤다.《라 플룀》은 특정한 예술가에게 전시회를 위한 특별 포스터를 의뢰하기도 했다. 또한 다양한 예술가들의 작품 판매 카탈로그이자 특정 전시회의 카탈로그 역할도 했다. 그렇게 시간이 지나자 다양한 작가들의 오리지널 포스터가 모여 방대한 컬렉션이 구축되었는데, 이 작품들의 도소매 역시《라 플룀》이 담당했다. 포스터 컬렉션에는 무하, 툴루즈-로트레크, 폴 베르통, 조르주 드

퀴르, 글래스고 포[•] 등 여러 작
가들의 작품이 포함되었다.

첫 번째 《백인전》 포스터
는 1893년 말에 인쇄되었다.
삽화가인 앙리-가브리엘 이벨
스가 그리고 서명한 이 포스터
는 '월례 행사'라는 전시 성격
을 잘 드러냈다. 입장료는 처음
에는 1프랑이었으나 얼마 지나
지 않아 50상팀으로 줄었다.

첫 전시가 성공적이긴 했
으나, 전시를 매달 개최하기에
는 제반 여건이 완전히 갖추어
지지 않았기 때문에, 1894년에는 여섯 번(4월, 6월, 8월, 10월,
11월, 12월)만 열렸다. 전시가 달마다 열리게 된 것은 1895년부

• 찰스 레니 매킨토시, 허버트 맥네어, 그리고 각각 맥네어와 매킨토시
와 결혼한 영국 태생의 자매 프란시스 맥도널드와 마가렛 맥도널드를
일컫는다. 혈연과 결혼으로 얽힌 이들은 1890년부터 1910년까지 글래
스고에서 함께 활동하며 포스터, 금속공예, 실내 장식 등의 분야에서
공통된 아르누보 스타일을 발전시켰다. 켈트족 예술과 상징주의의 영
향을 받은 이들의 작품은 영국보다 유럽 대륙에서 더 많은 사랑을 받
았으며, 1901년 빈 정기 간행물 《베르 사크룸Ver Sacrum》의 한 호는 이
들에게 헌정되었다.

터이며, 이후 에디션 번호 체계가 잡히면서 총 53개의 에디션이 개최되었다.

주최 측의 적극적인 운영 덕에 살롱에 출품된 석판화 포스터는 수집가들이 탐내는 물건이 되었고, 예술가들이 행사를 위해 포스터를 헌정하는 관례가 생겨났다. 정기적이고 체계적인 아트 포스터 제작은《라 플륌》의 주요 마케팅 방식이 되었다. 데샹은 포스터 제작 판매를 이용해 제도권 미술에서 중요하게 고려되지 않던 판화 미술을 큰 규모로 홍보할 수 있었다. 포스터라는 새로운 시각 예술 형식은 빠른 속도로 퍼져 나가 대중적으로 인정받기 시작했으며,《라 플륌》은 그래픽 예술의 쇄신을 위한 노력의 일환으로 적극적인 투자를 감행했다. 다양한 형태와 콘텐츠를 싣는 것이 특징이던 잡지라는 매체는 당시 유럽과 북미 전역에서 등장한 새로운 그래픽 표현을 개방적으로 수용했고,《백인전》은 프랑스를 넘어 영미권 작가들에게도 큰 호응을 얻었다.

◯ ◯ ◯

《백인전》에서 활동한 대표적인 예술가로는 그라세, 무하, 툴루즈-로트레크 등을 꼽을 수 있다.

그라세는 1894년 전시 포스터에서 아르누보 스타일을 처음으로 다루었다. 1894년 4월 3일에 열린 두 번째《백인전》은 전적으로 그라세에게 헌정된 전시였고, 한 달 뒤에 나

온 《라 플륌》 5월호 역시 그라세의 작품만을 심도 있게 다룬 특별호였다.

그라세는 스위스 태생의 예술가이자 디자이너로, 자연에서 영감을 받은 유기적인 형태, 흐르는 선, 장식적인 모티프를 강조한 아르누보 스타일의 작품으로 잘 알려져 있다. 스위스에서 섬유 디자이너로 경력을 시작했지만, 이후 파리로 이주해 삽화가와 포스터 디

외젠 그라세, 《백인전》 포스터, 1894.4.

자이너로 활동하면서 잡지 같은 새로운 매체를 적극 활용했다. 대담한 색상, 복잡한 패턴, 양식화된 인물을 특징으로 하는 혁신적인 디자인으로 빠르게 유명세를 탄 그는 19세기 말과 20세기 초에 장식미술의 지배적인 스타일이 된 아르누보의 발전에 큰 영향을 미쳤다. 그라세는 교사이자 작가로도 활동하며 디자인과 장식미술에 관한 책을 여러 권 저술했는데, 이러한 융합적인 행보 역시 《라 플륌》을 위시한 당시 파리 예술계의 영향을 받은 것이다.

19세기 후반 파리의 보헤미안과 밤 문화를 묘사한 작품으로 가장 잘 알려진 툴루즈-로트레크 역시 1895년과 1900년 사이에 여러 차례 《백인전》에 참가했다. 그의 작품은 대중과

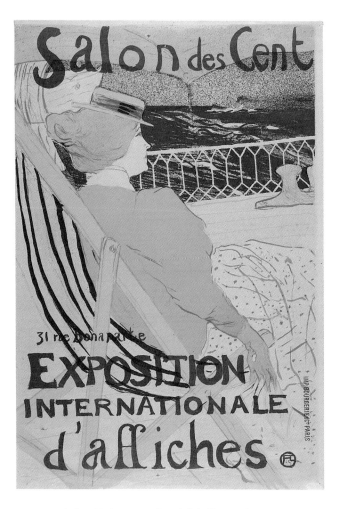

앙리 드 툴루즈-로트레크, 《백인전》 포스터, 1895.

미술 평론가들로부터 호평을 받았으며, 그는 《백인전》 참가를 계기로 파리 미술계를 대표하는 인물로 자리매김했다.

《라 플륌》의 정기 기고가이기도 했던 툴루즈-로트레크는 파리의 다양한 엔터테인먼트, 특히 물랑루즈의 카바레 공연을 홍보하기 위해 제작한 일련의 포스터로 가장 잘 알려져 있다. 그의 작품은 대담한 색채와 표현적인 선, 독특한 주제를 사용하는 것이 특징이며, 파리의 밤 문화를 주제로 삼았다. 그는 카바레, 댄스홀, 극장을 자주 찾았고 공연자와 관객의 솔직한 순간과 개성을 포착했다. 생생하고 연극적인 느낌을 주는 그의 작품 중 일부는 《백인전》을 위해 특별히 제작되었다. 표정이 풍부한 인물, 혁신적인 색채, 역동적인 구도, 피사체의 외모와 표정의 디테일에 주목하며 텍스트와 이미지를 조화롭게 결합하는 툴루즈-로트레크의 접근 방식은 포스터 예술의 새로운 기준을 제시하며 현대 광고 기법의 토대를 마련했다.

1895년 1월 인기 여배우 사라 베르나르를 그린 무하의 포스터가 파리 전역에 깔렸다. 포스터는 큰 인기를 끌었고, 무하는 당대 최고의 상업미술가 중 한 명이 되었다. 무하는 1896년 4월 22일에 개막한 《제20회 백인전》 포스터를 제작했다. 무하의 초안을 본 대상은 "이 디자인 그대로 제작한다면 장식 포스터의 걸작이 탄생할 거요."라고 말했고, 1897년 6월에 열린 전시는 무하에게 헌정되었다.

체코 태생의 무하는 빈과 뮌헨에서 장식 화가로 경력을

시작했지만, 이후 파리로 이주해 포스터, 책 삽화, 장식용 오브제 디자인으로 유명해졌다. 장식적인 디자인과 꽃 같은 자연적인 요소를 자주 사용한 무하는 복잡한 패턴, 유려한 선, 미려하고 이상화된 여성상을 특징으로 하는 독특한 아르누보 스타일을 구사했다. 무하는 석판화, 회화, 조각 등 다양한 매체를 가리지 않고 활동했으며, 그의 디자인은 광고부터 담배 패키지까지 다양한 분야에 사용되었다.

무하의 디자인은 《라 플륌》의 독특한 미학을 확립하는 데 영향을 끼쳤다. 무하는 1900년 파리 만국박람회의 체코관 디자인을 비롯한 여러 다른 프로젝트에서도 데샹과 협업했다.

하지만 무하와 데샹의 관계가 항상 좋았던 것은 아니다.

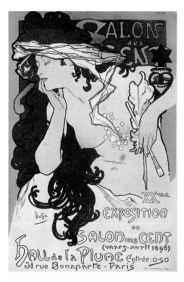

알폰스 무하, 《제20회 백인전》 포스터, 1896.

1897년《라 플륌》에 무하의 작품을 비판하는 기사가 게재된 것을 계기로 무하와 데상은 크게 다투었고, 무하는 너무 화가 난 나머지 몇 년 동안《라 플륌》작업을 중단했다. 둘의 갈등은 1902년 두 사람이 화해할 때까지 이어졌지만, 무하와 데상은 경력 전반에 걸쳐 다양한 프로젝트에서 계속 협력했다. 오늘날 두 사람의 협업은 아르누보 운동의 역사에서 중요한 부분으로 여겨지고 있으며, 무하의《라 플륌》디자인은 아르누보 예술의 가장 상징적인 사례로 꼽히고 있다.

'새로운 예술'이라고도 알려진 아르누보는 19세기 후반에 등장해 20세기 초까지 주로 유럽과 미국에서 번성했던 예술운동이다. 19세기를 지배했던 학문주의와 역사주의 양식

알폰스 무하,《라 플륌》표지, 1898.

에 대한 반동이자 현대를 반영하는 새로운 스타일을 창조해 전통과 단절하고자 했던 실험이기도 하다.

아르누보 양식은 넝쿨, 꽃, 흐르는 머리카락과 같은 자연과 인간에서 영감을 받아 굽이쳐 흐르는 곡선을 선호한다. 또한 꽃과 나뭇잎, 곤충 같은 유기물을 복잡하고 장식적인 패턴으로 변형해 사용한다. 자연계의 무질서한 모습에서 영감을 얻은 아르누보는 응용미술, 그래픽 작업, 삽화 등 예술과 건축에 영향을 미쳤다. 주철, 유리, 도자기와 같은 새로운 재료와 기법을 수용함으로써 '순수'예술가와 '산업'디자이너는 협업을 통해 혁신직인 형태와 구조를 만들 수 있었다. 아르누보는 다양한 예술 분야 간의 경계를 허무는 것을 목표로 했다. 회화, 건축, 장식미술, 그래픽 디자인, 심지어 패션에 이르기까지 다양한 예술 분야에 새로운 미적 원리를 공통적으로 적용했다.

아르누보의 유려한 선은 전통과 권위적인 비평에서 벗어나고자 했던 예술가들이 추구한 자유와 해방을 뜻한다고 이해될 수 있다. 독일의 생물학자 에른스트 헤켈이 쓴『자연의 예술적 형상Kunstformen der Natur』에는 자연의 대칭성과 아름다움을 담은 삽화가 실렸는데 이와 같이 식물, 생물을 연구한 삽화에서 아르누보의 구불부불한 선이 파생되었다. 고딕 양식의 부흥을 주장한 오거스터스 노스모어 푸긴의『꽃 장식Floriated Ornament』, 영국 건축가이자 이론가인 오웬 존스의『장식의 문법The Grammar of Ornament』등 다른 출판물에서는

과거 양식에서 벗어나고자 하는 예술가들에게 영감을 주는 주요 원천은 자연이라는 주장이 나오기도 했다.

모더니즘의 선구자이자 역사적 부흥주의에 대한 반작용이기도 했던 아르누보는 후기인상주의, 상징주의와 같은 회화 양식과 밀접한 관련이 있다. 1880년대에 등장한 상징주의자들은 다양한 미적 목표를 가지고 독립적으로 활동하는 예술가들의 모임이었다. 하나의 예술적 스타일을 공유하기보다는 현대 사회에서 인식한 퇴폐에 대한 비관론과 피로감을 공통점으로 뭉친 이들은 사실적 묘사보다는 주관적 경험을 표현하려고 시도했다.

《라 플륌》은 아르누보와 상징주의를 교차하는 시대정신을 다양한 방식으로 전파하고자 했고, 《백인전》은 그를 위한 구체적인 실천이었다. 아르누보와 상징주의 사이에는 어느 정도 겹치는 부분이 있었다. 많은 아르누보 예술가들이 작품에 상징주의적인 주제와 이미지를 사용했고, 일부 상징주의 작가와 시인은 아르누보의 장식적인 스타일을 수용했다. 상대적으로 짧게 끝나버렸지만, 아르누보와 상징주의 모두 과거의 전통적인 스타일을 거부하고 새롭고 현대적인 표현 양식을 추구한 더 큰 문화적 변화의 일부가 되었다.

6.

어떤 미술상의 새로운 시도

1895.11. — 12.

라피트가 39번지

39 Rue Laffitte

《폴 세잔 회고전》

귀인. 나를 이롭게 하는 사람. 제때 못 알아보아서 그렇지, 누구나 인생에 한 번쯤은 귀인을 만난다. 귀인은 가장 어려운 고비나 중요한 시기에 다가온다. 현대미술의 '아버지' 세잔 역시 세상의 시선으로부터 한발 물러나 끊임없이 자기 자신을 실험하던 시기에 자신의 인생은 물론이요, 현대미술사를 바꿔줄 귀인을 만났다.

1890년대, 스스로를 "죽은 듯 개성이 없는, 존재하지 않는 사람"이라고 표현할 정도로 정체성의 위기를 겪던 시기에도 세잔은 〈목욕하는 사람들Les Baigneurs〉뿐만 아니라, 정물화, 초상화, 자화상 시리즈를 제작하며 왕성한 창작 활동을 했다. 하지만 알아봐 주고 사주는 사람이 있어야 작품은 그 가치를 인정받는 법. 낙향 후 고집스레 생트-빅투아르산을 그려대던 세잔을 찾아와 150여 점의 작품을 한 번에 구입한 사람이 있었다. 바로 미술상 앙브루아즈 볼라르다.

예리한 안목을 지닌 미술상이었던 볼라르는 고흐와 고갱을 비롯한 당대의 다른 중요한 예술가들의 작품을 후원한 바 있었다. 그는 특히 인상주의 이후 예술가들의 작품에 관심이 많았고, 야수주의 운동을 옹호하기 위해 마티스와 드랭의 작품 홍보에 도움을 주기도 했다. 뛰어난 안목과 떠오르는 예술적 재능을 알아보는 능력으로 유명했던 볼라르는 출판업자로도 활동했으며, 피에르 보나르의 석판화 시리즈와 뭉크의 에칭 시리즈 등 많은 예술가들의 중요한 작품을 제작했다. 또한 세잔 전기를 비롯해 예술에 관한 책을 여러 권 출판한

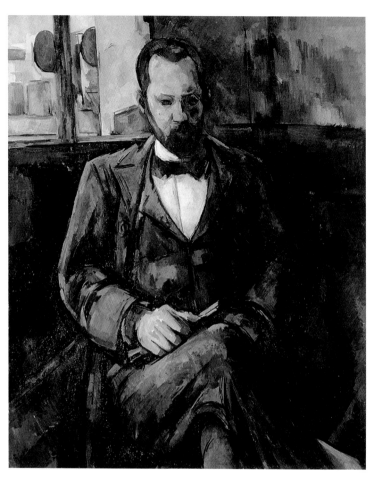

폴 세잔, 〈앙브루아즈 볼라르의 초상Portrait de M.Ambroise Vollard〉, 1899,
101×81cm, 파리 프티 팔레

작가이자 편집자이기도 했다.

세잔의 절친한 친구이자 작품을 대량으로 구매한 수집가였던 만큼, 볼라르가 《폴 세잔 회고전Exposition Cézanne》을 기획한 것은 어찌 보면 당연한 수순이었다. 이 전시회에서는 세잔의 초기 인상주의 작품부터 후기의 기하학적인 회화에 이르기까지 150여 점의 작품이 전시되었다. 이렇게 포괄적이고 권위 있는 방식으로 세잔의 작품이 전시된 것은 처음이었기 때문에, 대중은 세잔의 예술적 비전을 한 번에 감상할 수 있는 흔치 않은 기회를 누릴 수 있었다.

일부 비평가들은 여전히 세잔의 작품은 이해하기 어려우며 그의 스타일이 추하고 불완전하다고 비판했다. 그러나 많은 평론가들이 세잔을 당대 가장 중요한 예술가 중 한 명으로 인정했고, 전시는 큰 성공을 거두었다. 구조, 색채, 형태에 대한 세잔의 접근 방식에 영향을 받은 유명 예술가와 비평가가 전시회를 방문했고, 이 전시 덕에 세잔은 1900년경 미술계의 주요 인물로 자리매김했다.

오늘날에야 작가의 개인전을 쉽게 만나볼 수 있지만, 1880년대까지만 하더라도 모두에게 열려 있는 장소에서 살아 있는 작가의 개인전을 개최하는 일은 상당히 드물었다. 쿠르베와 마네가 스스로 개최한 개인전들만이 주목할 만한 예외일 뿐, 일반적으로 개인전은 일반적으로 최근에 사망한 예술가를 기리기 위한 형식의 전시로 여겨졌다. 대부분의 작가들은 단체전 형식으로 작품을 전시했기 때문에, 개별 작가의

작품을 감상하거나 구매하기 위해서는 작가의 작업실로 직접 찾아가야 했다.

하지만 1880년대에 들어서면서 왕성하게 활동을 시작한 미술상들은 자신이 좋아하는 예술가의 작품을 홍보하기 위해 개인전을 개최하기 시작했다. 물론 이러한 상업적 시도에 대한 저항이 있기는 했다. 비평가와 일반 대중은 전시된 예술작품의 미적 가치를 보장할 심사위원이 있는지 없는지에 예민하게 반응했기 때문에, 일반 상업적 갤러리에서 열리는 개인전은 공식 살롱전에 비해 큰 주목을 받지 못했다.

1889년 미술상 조르주 프티가 자신의 갤러리에서 모네와 로댕의 2인전을 열면서 이러한 저항이 약해지기 시작했다. 1890년대에 뒤랑-뤼엘이 개최한 모네 전시에서는 〈건초더미Meules〉 연작, 〈루앙 대성당Cathédrale Notre-Dame de Rouen〉 연작 등이 차례로 전시되어 언론의 큰 관심을 끌었고, 적지 않은 판매고 역시 올릴 수 있었다. 그러나 이 전시들은 이미 높았던 모네의 명성에 기대고 있다고 볼 수 있어, 해당 전시의 영향으로 개인전이라는 전시 형태가 보편적으로 퍼지기 시작했다고 이야기하기에는 무리가 있다.

예술가가 상업 갤러리 개인전을 통해 커리어를 시작하는 것이 일반화된 것은 제2차 세계대전 이후다. 그런 만큼 1895년 볼라르의 갤러리에서 열린 세잔의 첫 회고전은 작가와 미술상 모두에게 분수령이 되는 순간이었다.

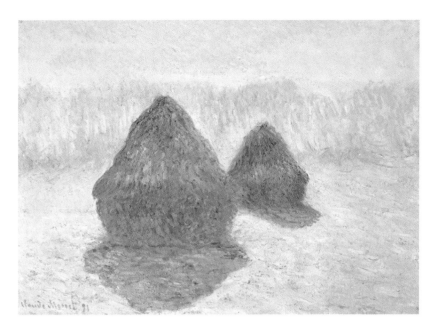

클로드 모네, 〈건초더미〉, 1891, 65.4×92.1cm, 뉴욕 메트로폴리탄 미술관

세잔 또한 모네와 비슷한 연배의 기성 작가였기에 1895년
의 개인전이 성공했다고 생각할 수도 있을 것이다. 하지만 인
상주의 운동과 세잔과의 관계는 그리 간단하지 않다.

아버지의 뜻에 따라 법대에 재학 중이던 세잔은 화가의
길을 걷기 위해 고향 액상 프로방스를 떠나 파리로 상경했다.
에콜 데 보자르 입학 시험에서 떨어져 실의에 빠지기도 했
으나, 1872년 퐁투아즈에서 피사로와 재회한 뒤로 다시 그림
에 전념하기 시작하면서 인상주의 운동에 적극적으로 참여
했다. 그러나 초기 인상주의에 대한 세잔의 태도는 미온적이
었다. 관전 성격의 살롱전에 반대하는 인상주의 화가들의 입
장에 소극적으로 동조하는 정도였다. 1874년 제1회 인상주의
전시에 출품한 작품에서 보여준 빛과 색의 배합은 그가 인상
주의를 향해 가는 듯한 느낌을 주었으나, 제3회 인상주의 전
시를 기점으로 인상주의 양식에서 벗어나는 경향을 보였다.
이후 세잔은 구도와 형상을 단순화한 거친 붓놀림이라는 독
자적인 화풍을 개척해 나갔다.

세잔은 1877년 제3회 인상주의 전시를 끝으로 인상주의
전시에 참가하지 않았다. 세잔의 화풍은 빛과 색채가 만드는
찰나에 중점을 두는 인상주의 화가들과는 많이 달랐다. 세잔
은 피사체의 기본 구조, 피사체와 피사체 간의 관계에 더 관
심이 많았고, 자연을 단순화한 형태로 화면에 새로 구축해 나

폴 세잔, 〈목욕 중 휴식하는 사람들Baigneurs au repos〉, 1877, 82×101cm,
필라델피아 반스 파운데이션

가려고 했다.

세잔이 마지막으로 참여한 인상주의 전시가 1877년이었으니, 볼라르가 개인전을 열어준 1895년까지 15년 이상의 간격이 있다. 그 사이 몇 차례의 전시에 세잔의 작품이 출품되기도 했으나, 비평가들의 관심을 끌지는 못했다. 비평가 제프루아는 세잔을 이렇게 평했다.

> 한때는 거의 알려지지 않았고, 이후 유명해졌지만 대중과 거의 접촉하지 않아 소수의 사람들에게만 알려졌고, 재야의 구도자들이나 무명 화가들에게 영향력을 행사하기는 했지만 야만적인 고립 속에 살면서 친한 사람들에게도 갑자기 사라졌다가 나타났다가 한다.
>
> — 귀스타브 제프루아, 『라 비 아티스티크 3권La vie artistique vol.3』, 1894.

1894년 당시 세잔의 작품을 소장한 이들은 인상주의 화가인 카유보트와 피사로, 소꿉친구이자 작가인 졸라, 초창기 인상주의 회화 수집가인 쇼케, 폴 가셰 등 인상주의 진영에서 활동한 관계자들이었다. 그들의 소장품마저 개인적이고 희귀한 작품이거나 1881년 이전에 제작된 만큼, 세잔의 작품 세계를 전체적으로 조망할 수 있는 자리는 거의 없었다. 그의 예술가 친구들조차 1870년대 후반에서 1880년대 초 사이의 작품을 바탕으로 세잔의 작품 세계를 인지하고 있었다.

이런 상황이었으므로 1895년 볼라르 갤러리에서 열린 세잔의 첫 개인전이 성공할 수 있었던 것이 그의 명성이나 작업적 완성도 덕은 아니었다고 보는 편이 적당하다. 그보다는 볼라르의 수완과 기획력이 더 큰 영향을 끼쳤다. 세잔은 이 개인전을 통해 어느 정도의 대중적인 인지도를 쌓을 수 있었고, 예전과는 다른 부류의 수집가들을 만나게 되었다.

그렇다면 개인전을 먼저 제안한 것은 볼라르 측일까, 세잔 쪽일까? 완고하고 고집 센 세잔, 세잔만큼이나 자의식이 강했던 볼라르 사이에서 어떤 이야기가 오갔는지 정확히 알 수는 없다. 그러나 개인전의 필요성에 대한 생각과 이해가 일치했던 것은 분명하다.

부모님에게 물려받은 유산 덕에 세잔은 작품 판매에 열을 올리지 않아도 되었다. 하지만 그렇다고 자신의 작품을 대중과 비평가들에게 선보일 필요까지 없었던 것은 아니다. 1890년대 들어 살롱전은 대표적인 관학파 화가인 부게로의 이름 따 비아냥조로 '살롱 부게로'라 불렸음에도 세잔은 고집스럽게 살롱전에 작품을 출품했다. 심사위원단의 인정, 국립 컬렉션 입수, 훈장 시스템 등 지난 세월 살롱전에 권위를 부여한 여러 요소들이 세잔에게는 여전히 중요했다. 화가의 궁극적인 목표는 자신의 작품이 루브르 박물관에 들어가는 것이었기에 계속되는 거절에도 불구하고 끊임없이 살롱전의 문을 두드렸다.

《인상주의 전시》에 참여했던 두 해(1874, 1877)를 제외하

고는 1860년대 후반부터 첫 '성공'을 거둘 때까지 세잔은 꾸준히 살롱전에 작품을 제출했다. 1882년 드디어 세잔의 작품 한 점이 살롱전 심사를 통과했는데, 이는 폐지되기 직전이었던 심사 규정 덕분이었다. 당시 규정에 따르면 심사위원에게는 제자의 작품을 수락할 수 있는 권리가 있었는데, 심사위원이자 마네의 오랜 친구였던 화가 앙투안 기메가 대리인을 내세워 세잔의 작품을 자신의 제자 중 한 명의 작품이라 주장하며 '슬쩍' 통과시킨 것이다. 정확히 몇 년도에 제작된 어떤 작품이 이런 특혜를 받았는지 확신하기는 힘들지만, 미술사가들은 〈M.L.A.의 초상화〉라고 기록된 제목으로 미루어 1866년에 그려진 〈에벤느망지를 읽고 있는 화가의 아버지Le Père du peintre, lisant l'Evénement〉일 거라고 추정하고 있다.* 이후 세잔은 1883년, 1887년, 1888년 살롱전에도 출품했으나 모두 거절당했다.

이러한 상황에서 뒤랑-뤼엘 갤러리를 통해 새롭게 작품을 전시하고 판매하는 옛 동료들을 본 세잔은 작품 일부를 선별해서 전시하는 대신 자신의 작품 전체를 전시하자는 생각을 하게 되었을 것이다. 1894년에 작성된 것으로 추정되는 편지에서 세잔은 비평가 옥타브 미르보에게 전시를 열어줄 만한 미술상을 소개 해달라고 썼다. 1895년 5월 뒤랑-뤼엘이 개최한 모네의 개인전은 세잔에게 큰 자극이 되었다. 〈루앙

* 세잔 아버지의 이름은 루이 오귀스트이다.

폴 세잔, 〈에벤느망지를 읽고 있는 화가의 아버지〉, 1866, 198.5×119.3cm,
워싱턴 국립미술관

대성당〉, 〈건초더미〉, 〈수련Nymphéas〉 등 모네의 대표 시리즈를 포함해 150여 점의 작품이 전시된 이 전시는 큰 성공을 거두었으며 모네는 당대 최고의 예술가 중 한 명이라는 명성을 굳힐 수 있었다. 이를 본 세잔 역시 자신의 경력을 성공적으로 관리해 줄 미술상과의 만남을 바랐을 것이다.

○○○

한편 볼라르가 세잔의 개인전이라는 아이디어를 떠올린 계기는 카유보트의 사망이었다.

1876년 28살의 카유보트는 유언장을 작성했다. 1883년 35살의 카유보트는 유언장을 수정·보완해 새로운 유언장을 작성했다. 어떤 연유로 카유보트가 유언장을 다시 쓰게 되었는지를 유추할 만한 자료는 남아 있지 않지만, 같은 해 4월 30일 있었던 마네의 사망에 영향을 받았을 것으로 추측해 볼 수 있다.

1894년 2월 21일 카유보트가 사망했다. 카유보트는 배우샤를로트 베르티에와 사실혼 관계에 있었지만 둘 사이에 자녀가 없었기 때문에, 카유보트 유산 상속권은 음악가인 남동생 마르시알과 사제였던 이복형 알프레드에게 있었다. 공증인 알베르 쿠르티에는 모Meaux 지역의 1심 법원에 카유보트의 유언장을 기탁했고, 생전의 카유보트가 원했던 대로 르누아르가 유언 집행을 담당했다.

카유보트 사망 한 달 후인 3월 20일, 국립박물관연합의 자문위원회는 카유보트의 유증 작품 69점 전체를 입수하는 것을 수락했다. 비록 정부가 유증 작품을 전부 입수하기로 결정했지만, 유언 집행인이었던 르누아르와 마르시알은 카유보트가 원했던 대로 작품 전체가 한곳에 모여 전시되지 못할지도 모른다고 걱정했다. 유증 작품을 어떻게 전시할지를 두고 1년 넘게 다양한 이야기가 나왔다. 담당 공증인은 정부가 유증작 중에서 일부를 선정해 확정적으로 가져가고, 나머지 작품들은 유산 상속인에게 돌려주자고 제시했다. 유증작 리스트에 있던 일부 화가들은 자신들의 재능을 더 잘 보여줄 수 있는 다른 작품으로 유증작을 대체해 달라는 요청에 응했다.

인상주의의 충실한 후원자 역할을 수행하던 카유보트의 사망과 유증을 둘러싸고 다양한 협상과 대화를 진행하는 과정에서, 옛 동료였던 인상주의자들 사이에서 일종의 연대감이 형성되었다. 1894년 5월 르누아르와 모네는 뒤랑-뤼엘 갤러리에서 열린 카유보트의 회고전에 참가했으며, 같은 해 가을에 모네는 함께 그림을 그리자며 10년 넘게 만나지 못했던 세잔을 지베르니로 초대했다. 옛 동료들 사이에서 다시금 리더십을 발휘하고 싶었던 모네의 야심찬 계획에 따른 것이기는 했지만, 이 초대 덕에 세잔은 아주 오랜만에 로댕, 미르보, 조르주 클레망소 등 모네를 비롯한 옛 친구들을 다시 만날 수 있었다.

유명 비평가 제프루아가 세잔에 관해 글을 쓰기로 결정

폴 세잔, 〈귀스타브 제프루아의 초상Portrait de Gustave Geffroy〉, 1895,
110×89cm, 파리 오르세 미술관

한 것도 모네의 영향이었다. 1890년대 초반 모네 작품의 대변인 역할을 하던 제프루아가 세잔에 대해 쓴 에세이는 1894년 봄에 처음 출판되었고, 그해 가을 동시대 미술에 대한 에세이 연작인 『라 비 아티스티크』시리즈 중 3권으로 재출간되었다.

이런 움직임 덕에 세잔에 대한 세간의 관심이 다시 생겨나기는 했지만, 뒤랑-뤼엘은 세잔에게 큰 관심을 기울이지 않았다. 그리고 이미 거물급 미술상으로 자리 잡은 뒤랑-뤼엘의 무관심은, 도전적이었던 야심가 볼라르에게는 좋은 기회가 되었다.

1895년 볼라르 갤러리에서 열린 세잔의 개인전은 일반적인 회고전으로 여겨져 왔다. 하지만 이 전시에는 단순한 회고전 이상의 의도가 있었다. "세잔의 초기 및 후기 작품과 누드, 풍경, 초상화, 정물화, 유화에서 수채화에 이르는 모든 주제와 기법, 매체를 대표하는"그림들을 엄선해 "세잔의 예술적 발전과 개성을 포괄적으로 재구성하려는 미술상의 목표"를 반영하려 했다. 보기에 따라 이 전시회는 작가의 전체 예술 경력 중 극히 일부 기간의 작품으로만 구성된 것처럼 여겨졌을 수도 있다.

1890년대에 뒤랑-뤼엘이 카유보트, 카사트, 모네, 모리조, 피사로, 르누아르의 회고전을 개최했을 때와는 달리 볼라르의 세잔 전시에는 공식 카탈로그도, 유명 비평가가 쓴 서문도 없었다. 전시에 대한 자세한 안내나 설명이 담긴 보도 자료도 별도로 제공되지 않아 정확한 개막일과 폐막일조차 알

수 없다.• 많은 비평가들은 세잔의 작풍에 깊은 감흥을 느끼면서도, 이 전시를 제대로 된 회고전이라고 볼 수 있는지 의문을 표했다. 보기에 따라 이 전시회는 작가의 전체 예술 경력 중 극히 일부 기간의 작품으로만 구성된 것처럼 여겨졌을 수도 있다. 전시된 작품의 질이 고르지 않았고 미완성으로 보이는 그림이 많다는 점도 혼란을 가중했다. 〈카드 놀이하는 사람들Les Joueurs de carte〉, 〈생트−빅투아르산Mont Sainte-Victoire〉 등 오늘날 세잔의 주요 작품으로 간주되는 많은 작품이 포함되지 않았고, 전시작 대부분은 대부분 화가가 작은 스케일로 개인 제작한 작품들이었다. 피사로는 전시를 이렇게 평했다.

> 볼라르의 갤러리에서 열리고 있는 세잔 전시는 꽤나 알차더구나. 놀라운 방식으로 마무리한 정물화들은 미완성처럼 보이지만, 특유의 야생성과 개성이 넘치는 특별한 작품들이야. 물론 쉽게 이해되긴 힘들겠다만 말이다.
>
> — 카미유 피사로, 며느리에게 보낸 편지, 1895.11.13.

전시가 끝난 지 한참 후에 쓰인 볼라르의 기록에 따르면 당시 출품된 작품은 150점이지만, 갤러리 공간이 좁았다

• 볼라르가 꼼꼼하게 기록해 둔 작품 판매 장부 덕에 전시가 11월 13일 이전에 시작했고 12월까지 이어졌음을 유추할 수 있을 뿐이다.

는 점을 고려한다면, 최대로 전시할 수 있었을 작품 수는 약 50여 점이었을 것으로 보인다. 인상주의를 심도 있게 연구한 미술학자 존 리월드는 볼라르가 50점씩 전시하며 세 번 정도 작품을 교체했을 것으로 추정한다.

볼라르의 설명과 판매 기록, 그리고 현재 가장 권위 있는 세잔 작품 온라인 도록에 수록된 판매 작품 관련 데이터에 따르면, 이 전시에 포함된 유화는 59점에 불과하다. 전시작 중 르누아르가 빌려준 세 점 중 하나이자《제3회 인상주의 전시》출품작이었던 〈목욕 중 휴식하는 사람들〉은 카유보트 컬렉션에 속한 작품이었으나, 국가가 입수를 거부했다.

세잔의 전시에 대해 작성된 비평 및 후기는 18건이다. 같은 해 3월 열린 모네의 전시 후기가 40편 이상이었던 것에 비하면 미미한 반응인 셈이다. 뿐만 아니라 전시회에서 세잔의 작품을 구입한 33명의 구매자 중 다수는 드가, 모네, 피사로, (모리조의 딸인) 줄리 마네, 모리스 파브르, 마르그리트 샤르팡티에, 이삭 드 카몽도 등 세잔의 동료 예술가 및 이미 세잔을 잘 알던 수집가들이었다. 그러니 어떤 면에서는 이 전시가 생각보다 파급력이 낮았다고 볼 수도 있다.

이후 볼라르가 집필한 세잔 전기에 어떤 비평들이 인용되었는지를 살펴보면 무척 흥미롭다. 이 전기에서 볼라르는 1895년의 첫 전시부터 세잔 사후 1906년에 열린 회고전에 이르기까지의 전시들을 언급했는데, 부정적인 평가가 중점적으로 인용되었고 긍정적인 평가는 거의 배제되었다. 이는 세잔

의 첫 회고전이 얼마나 급진적이었는지를 강조해 자신을 선구적인 미술상으로 포장하려던 볼라르의 전략으로 보인다.

◯ ◯ ◯

1895년 11월 초부터 12월 말까지 열린 세잔의 첫 회고전은 상업적 판매나 비평가들의 호평 면에서 특별히 성공적이었다고 하기는 힘들다. 여전히 세잔의 작품은 미술계에서 널리 이해되거나 인정받지 못했고, 소수의 지지자와 동료 예술가들에게만 지지를 받았을 뿐이다. 전시가 열린 지 한 달쯤 지난 12월 10일 모네가 제프루아에게 보낸 편지에 따르면, 세잔은 다시 액상 프로방스로 돌아가 병든 노모 곁에서 작업을 한다고 안부를 전해왔지만, 파리에서 열리고 있는 자신의 전시에 대해서는 일언반구도 하지 않았다.

화가 본인을 비롯한 일부의 회의적인 반응에도 불구하고, 세잔의 작품을 처음으로 종합적이고 체계적으로 소개한 이 전시는 현대미술사에서 획기적인 사건으로 꼽힌다. 미술사학자이자 비평가인 버나드 베렌슨, 미국 화가 카사트와 수집가 헨리 오스본 헤브마이어 등 열성적인 수집가들을 양산함으로써 세잔의 명성이 널리 퍼져 나가는 기회가 되었기 때문이다.

무엇보다 세잔의 첫 회고전은 새롭고 현대적인 형태의 예술을 탐구하는 데 관심이 있던 젊은 세대의 예술가들에게

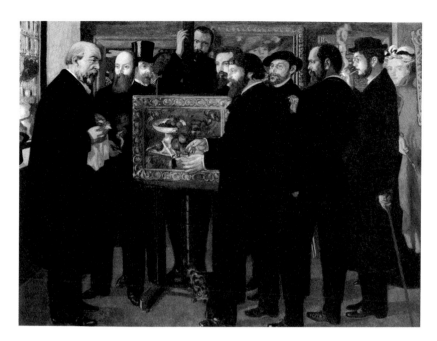

모리스 드니, 〈세잔에 바치는 오마주Homage à Cezanne〉, 1900,
182×243.5cm, 파리 오르세 미술관

큰 영향을 미쳤다. 전시를 찾은 이들 중에는 베르나르, 세뤼시에, 드니 등 젊은 예술가들이 있었다. 이 예술가들은 새롭고 현대적인 형태의 예술을 탐구하는 데 관심이 많았던 나비파의 일원이었다. 인상주의와 결별하고 초상화와 정물화부터 풍경화에 이르기까지 모든 장르에 걸쳐 형식을 혁신한 세잔의 접근 방식은 당시 미술계를 지배하던 전통적인 회화 스타일에서 크게 벗어났다. 그리고 이는 20세기 초반 화가들이 새로운 스타일과 접근 방식을 개발하는 데 도움이 되었다.

뿐만 아니라, 세잔의 회고전은 미술상이자 아방가르드 예술의 후원자로서 볼라르의 명성을 공고히 하는 데 크게 기여했다. 이후 몇 년 동안 그는 세잔을 비롯해 고흐, 파블로 피카소, 조르주 루오 등 다른 중요한 예술가들의 작품을 계속 홍보했으며, 자연스럽게 볼라르의 갤러리는 파리에서 예술적, 지적 아방가르드의 허브가 되었다. 1895년 세잔의 첫 대규모 회고전 이후에도 볼라르는 세잔의 그림을 지속적으로 전시하고 판매했다. 볼라르는 1906년 세잔 사후 이듬해《살롱 도톤》에서 열린 세잔 회고전 출품작을 포함한 세잔의 작품을 대량으로 구입했으며, 1914년에는 작가 도록을 출판하는 등 세잔을 홍보하는 데 더욱 전념하며 새로운 미술상의 상象을 만들었다.

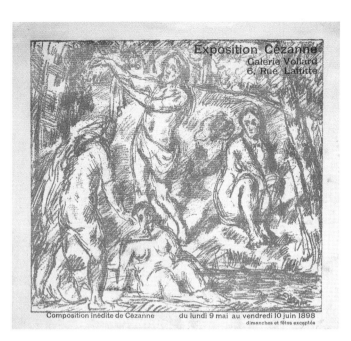

1898년 볼라르 갤러리에서 열린 세잔 전시 도록

7.

맹수들 사이에 놓인 도나텔로

1905.10.18. − 11.20.

샹젤리제가 그랑 팔레

Grand Palais, Avenue des Champs-Élysées

《제3회 살롱 도톤》

「메밀꽃 필 무렵」으로 유명한 작가 이효석의 중편 작품 「성화」에는 프랑스 시인 베를렌의 작품 제목이 언급된다. 베를렌이라니, 커피와 프랑스 영화를 즐기던 이효석답다. 베를렌의 하고많은 시 중에서 이효석이 선택한 시는 「샹송 도톤Chanson d'Automne」, 즉 '가을의 노래'다. 소설 속 주인공이 느낀 것처럼, 달뜬 여름이 지나고 아침저녁의 찬바람과 함께 찾아온 가을은 왠지 쓸쓸한 느낌을 풍긴다. 하지만 가을은 때로 쓸쓸하다기보다는 뜨겁고 격렬하다. 전시를 열려고 모인 젊은 예술가들에게 가을은 결실의 계절이었을 테다.

'가을 살롱'이라는 뜻의 《살롱 도톤Salon d'Automne》은 봄에 열리던 보수적인 정례 살롱전에 대한 반발로 시작되었다. 1903년 10월 31일, 프티 팔레에서 첫 번째 《살롱 도톤》이 열렸다. 전시를 여는 시기를 가을로 잡은 데는 전략적인 이유가 있었다. 날씨가 좋은 여름 동안 야외에서 작업한 화가들의 신작을 전시할 수 있기도 하고, 프랑스국립미술협회와 프랑스예술가협회가 주관하는 두 대형 살롱전이 봄에 열리기 때문이었다.

《살롱 도톤》은 기본적으로 모든 예술 분야의 예술가들에 열려 있었다. 예술의 다원성과 평등을 모토로 하는 이 전시는 회화, 조각, 사진(1904년부터), 드로잉, 판화, 응용미술 등 다양한 분야를 아우르려고 했다. 창립 멤버 또한 건축가 프란츠 주르댕, 화가 르누아르, 루오, 보나르, 마티스, 에두아르 뷔야르, 외젠 카리에르, 시인 에밀 베르하렌 등 여러 분야

의 사람들이었다.

이 전시는 심사위원이 아예 존재하지 않는 독립 전시의 대안이기도 했다. 드로잉, 판화, 삽화, 도안 같은 장식미술은 순수예술과 동등하게 존중되었고, 이런 원칙은 운영 조직을 구성할 때도 마찬가지였다.《살롱 도톤》심사위원단은 여러 분야의 전문가로 구성되었고, 소위원회가 전시 진열과 설계를 담당했다. 출품 작품 수에는 제한이 없었으나 회원들은 조합의 규칙을 따라야 했다.

초대 회장이었던 주르댕은 영향력 있는 미술 평론가이자 만국박람회(1893), 브뤼셀 만국박람회(1897), 파리 만국박람회(1900)의 장식미술 심사위원이었다. 1889년 파리 만국박람회에 대한 평론에서 주르댕은 정해져 있는 학문적 경로를 따르는 것은 위험하다고 설명하며, 기술과 순수예술, 장식미술이 융합될 필요가 있다고 지적했다. 전통주의를 비판하고 모더니즘을 지지한다고 유명해진 그는 1890년대 후반에 새로운 형식의 낙선전을 여는 것을 꿈꾸게 되었고, 그 꿈은《살롱 도톤》을 개최함으로써 이루어졌다.

주르댕에게 공개 전시란, 이름 없는 신진 예술가들에게 장소를 제공하고 일반 대중이 새로운 예술을 만나고 이해하는 장이었다. 그는《살롱 도톤》이 미술의 발전을 장려하고 국적에 상관없이 젊은 예술가들 모두에게 출구를 제공하는 동시에 인상주의를 대중에게 널리 알리는 플랫폼 역할을 하기를 바랐다.

《제1회 살롱 도톤》 운영진은 권위 있는 대형 전시장인 그랑 팔레의 전시 공간을 사용하려고 했으나 거절당했고, 전시는 맞은편의 프티 팔레에서 열렸다. 파리 8구에 있는 미술관인 프티 팔레는 1900년 만국박람회를 위해 지어진 기념비적인 건물이지만,《살롱 도톤》이 진행된 지하 전시실은 어둡고 습했다. 로댕을 포함한 많은 이들이 이 전시가 성공할 것이라고 생각하지 않았다. 프랑스 예술계의 생리를 잘 알고 있던 주르댕은《살롱 도톤》이 장식미술을 낮잡아보는 학자들, 그리고 심사위원단이 야수주의에 편향되었다고 의심하는 입체주의자의 적대감을 불러일으킬 것이라고 예측했고, 그 예측은 정확히 들어맞았다.《앵데팡당 전시》를 운영하는 독립예술가조합의 회장 시냐크조차도 경쟁 전시회를 연 주르댕에게 서운함을 숨기지 않았다.

하지만 주르댕 역시 새로운 전시 개최에 구체적인 위협이 있을 거라고는 예상하지 못했다. 프랑스국립미술협회 회장인 카롤뤼스-뒤랑은《살롱 도톤》에 출품할 의향이 있는 예술가들의 협회 가입을 금지하겠다고 협박했다. 존경받는 예술가이자 로댕의 스승이었던 카리에르는 주르댕을 옹호하기 위해 자신이 둘 중 하나를 꼭 선택해야 한다면 프랑스국립미술협회를 탈퇴하고《살롱 도톤》에 참가하겠다는 성명을 발표했다. 예술가들 사이의 분란과 논란이 언론에 실리자, 오히려《살롱 도톤》에는 호재가 되었다. 홍보 효과가 생겼던 것이다.《살롱 도톤》의 행보에 도움을 주고자 했던 앙리 마르셀

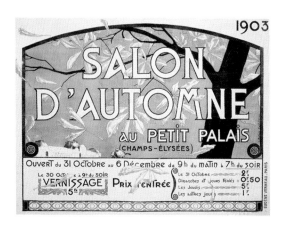

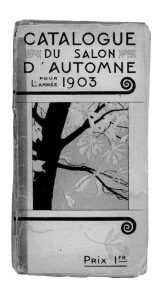

《제1회 살롱 도톤》 포스터와 카탈로그, 1903.

이 프랑스 조형예술부서의 담당자가 되었고, 이듬해 《제2회 살롱 도톤》은 그랑 팔레에서 개최될 수 있었다.

　외부와의 잡음과 여러 예술가들의 회의적인 시선에도 마티스, 보나르 및 기타 진보적인 예술가들의 작품이 전시된 《제1회 살롱 도톤》은 성공적으로 끝났고, 비평가들의 폭넓은 찬사를 받았다. 이후 《살롱 도톤》은 제1차 세계대전 전까지 미술계와 일반 대중 모두에게 엄청난 영향을 미치게 된다.

　1904년 《제2회 살롱 도톤》에서는 방 하나가 통째로 세잔에게 헌정되었다. 다양한 초상화, 자화상, 정물화, 꽃, 풍경 및 〈목욕하는 사람들〉을 포함한 작품 31점이 전시되었는데, 그중 대부분은 볼라르의 소장품이었다. 또 다른 방에는 샤반의 작품 44점, 다른 방에는 회화 및 석판화를 포함한 르동의 작품 64점이 별도로 전시되었고, 르누아르와 툴루즈-로트레크 역시 각각 35점과 28점의 작품으로 별도 전시를 열었다. 마티스, 장 메챙제, 로베르 들로네, 알베르 글레이즈 등 신진 작가들의 작품이 전시된 것은 물론이다.

○ ○ ○

　《살롱 도톤》은 지속적으로 열리며 현대미술의 발전 단계를 보여주었는데, 개중에서도 1905년에 열린 제3회가 가장 널리 알려져 있다. 10월 28일에 시작해 11월 25일에 폐막한 이 전시에서 순수하고 비자연적인 색채를 거침없이 사용

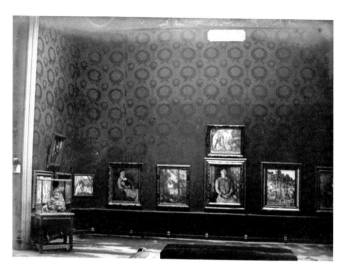

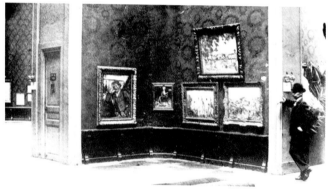

《제2회 살롱 도톤》 세잔 전시실, 1904.

하는 마티스와 그의 동료들이 '야수'라는 별칭을 얻었고,《살롱 도톤》의 주요 참가작 선정 및 운영이 모더니즘 중심으로 전환되었다.

《제3회 살롱 도톤》의 운영 기조 전환은 철저하게 계획된 것으로, 이를 위해 일 년 전인 1904년 살롱의 협회 회원이 대거 교체되었다. 보수적인 성향의 회원 중 4분의 1이 해임되었고, 그 자리를 진보적인 성향의 신입 회원들이 채웠다. 2년간 살롱을 관리하기 위해 새롭게 선출된 심사위원회는 모로의 제자였던 마티스, 루오, 막스, 조르주 데발리에르, 르네 피오, 루이 보셀 등으로 구성되었다. 심사위원단은 '물 빠진 인상주의'보다 독창성을 선호하기로 결정하고, 작가 스스로 실험적이라고 생각한 작품을 수상작으로 선정했다.

1905년 전시의 작품 배치는 건축가 샤를 플뤼메의 몫이었다. 총 18개의 전시실에 1,625점의 작품이 배치되었다. 입구에는 로댕의 조각품이 전시되었고, 1번 전시실에는 세잔, 르누아르 등 동시대 거장들의 작품이 전시되었다. 3번 전시실도 뷔야르, 보나르, 펠릭스 발로통 등 명성 높은 상징주의 예술가들의 작품으로 채워졌다.

많은 작가들의 작품을 전시했지만《제3회 살롱 도톤》에서 가장 많은 이목을 끈 곳은 7번 전시실이었다. 플뤼메는 이 방을 전시장의 중심부에 배치해 사람들의 관심을 불러일으켰다. 마티스, 드랭, 블라맹크, 샤를 카무앙, 알베르 마르케, 키스 반 동겐, 장 퓌 등 일곱 명의 화가가 7번 전시실에 모였

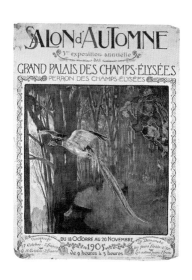

《제3회 살롱 도톤》 포스터와 카탈로그, 1905.

다. 조각가 알베르 마르크가 제작한 르네상스 양식의 대리석 흉상 두 점이 전시실 가운데 놓였고, 격렬하고 선명한 색채의 작품 39점이 벽에 걸렸다. 이후 '야수주의자'로 불릴 작가들의 그림들이었다. 이 이름에는 마티스의 그림 근처에 걸려 있었던 큰 정글 그림이 영향을 주었을 수도 있다. 배고픈 사자가 영양을 덮치는 장면을 그린 그 작품은 앙리 루소의 것이었지만 정작 루소는 야수주의자가 아니었다.

전시회가 열리기 전부터 야수주의를 둘러싸고 잡음이 나오기 시작했다.《살롱 도톤》의 설립 취지가 실험적인 예술가들을 격려하는 것이긴 했지만, 야수주의 작품에는 진보적인 성향의 심사위원들조차 우려를 표했다. 마티스는〈모자를 쓴 여인Femme au chapeau〉의 출품 철회를 강력히 권고받았다. 그러나 작품 선정 위원회장이었던 데발리에르는 자신의 오랜 친구이자 동지였던 마티스의 출품을 승인했을 뿐만 아니라 야수주의 작가들의 작품을 모아 함께 걸어 사람들이 받을 충격을 배로 강화하기까지 했다. 결국 공화국 대통령 에밀 루베는 병가를 내고《제3회 살롱 도톤》의 개막식 참석을 거부했고, 비평가 카미유 모클레르는 1906년에 출간된 그의 저서 『오늘날 예술의 세 가지 위기Trois crises de l'art actuel』에《살롱 도톤》이 "대중의 얼굴에 물감통을 던졌다."라고 썼다.

《제3회 살롱 도톤》의 7번 전시실은 문자 그대로 '시대의 소동'이었다. 이 스캔들은 입소문을 타고 파리 전체에 알려졌고 비평가들은 너 나 할 것 없이 "형태가 없는 일제 사격", "정

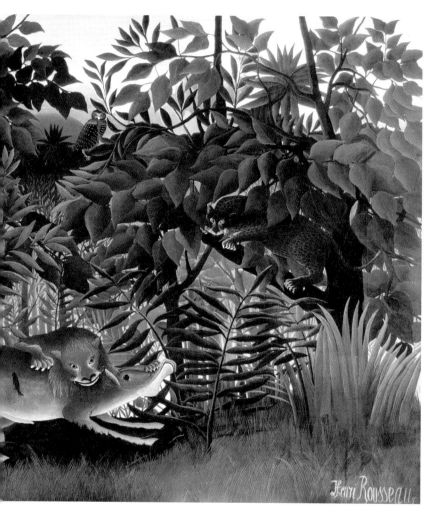

앙리 루소, 〈영양에게 달려드는 배고픈 사자Le Lion, Ayant Faim, se Jette sur L'antilope〉, 1898/1905, 200×301cm, 바젤 바이엘러 재단 미술관

신이 나간 붓", "왁스와 앵무새 깃털의 혼합물"이라며 큰소리로 외쳤다. 화가들이 비평가들을 의식하지 않고 그저 자신을 기쁘게 하기 위해 그림을 그렸다는 사실은 많은 사람들의 화를 돋우었다.

7번 전시실을 둘러싸고 이런 소동이 일어나는 동안《제3회 살롱 도톤》에서는 '전통적인' 화가들을 기리는 두 편의 회고전이 함께 열렸다. 하나는 장 오귀스트 도미니크 앵그르 회고전이었고, 다른 하나는 마네의 회고전이었다. 이들의 작품에 대한 비판적 찬사를 포함해,《제3회 살롱 도톤》은 언론의 호평을 제법 받았다. 참여 작가 대부분이 잘 알려져 있었고 몇 달 전 피카소의 첫 딜러로 유명한 베르테 바일의 갤러리에 열린 전시에 참여했던 작가들도 있었기 때문이다. 하지만 몇몇 비평가들은 일간지와 전문지를 가리지 않고 글을 기고하며 격렬하게 반응했고, 그중 일부는 상징주의를 적극적으로 옹호하며 새로운 세대의 부상을 격렬하게 혐오했다.

야수주의 그림에 위협적으로 둘러싸인 마르케의 대리석 조각을 본 비평가 보셀은 '야수들 사이에 놓인 도나텔로•'라는 표현을 통해 7번 전시실의 분위기를 요약했다. 이 표현을 마음에 들어 한 마티스는 잡지《길 블라스Gil Blas》에 실린 글에서 보셀의 표현을 반복해서 언급했다. 곧 보셀의 문장은 널리 회자되었고, 7번 전시실은 곧 "야생 짐승의 우리"라고 불

• 　14~15세기 이탈리아 르네상스 시대 조각가.

리게 되었다.《루앙 저널Le Journal de Rouen》에서 마르셀 니콜은 이 그림들을 "색연필로 그림 연습을 하는 어린아이의 야만적이고 순진한 놀이"라고 묘사했으며, '현대' 미술의 옹호자였던 거트루드 스타인조차 마티스의 〈모자를 쓴 여인〉에 대해 "관람객들이 캔버스를 보고 낄낄거리며 찢어버리려 했다."라고 기록했다.

〇〇〇

〈모자의 쓴 여인〉 속 마티스의 아내는 벽돌색과 코발트 블루색 머리카락 아래 녹색, 분홍색, 노란색으로 얼룩진 얼굴이 있고, 여러 가지 색 장식이 달린 보라색 모자를 쓰고 있다. 남편의 부정확한 붓질로 인해 얼굴에 분홍색, 녹색, 노란색 반점이 남아 있어 병든 것처럼 보이기도 한다. 커다란 모자는 그녀의 머리를 짓누르고 있다. 우리는 그 모자가 무엇으로 장식되어 있는지, 큰 깃털인지 꽃인지 제대로 알아볼 수 없다. 여인이 입고 있는 옷은 눈이 아플 정도로 생생한 원색으로 칠해졌지만, 후에 마티스는 그날 그녀가 온통 검은 옷을 입고 있었다고 덧붙였다.

드랭이 그린 〈마티스의 초상화Portrait de Matisse〉는 얼굴의 절반이 청록색으로 칠해져 있고 수염에는 진홍색 줄무늬가 있다. 블라맹크의 풍경화 〈샤투의 집들Maisons à Chatou〉에서 나무는 노란색, 분홍색, 초록색, 파란색으로 타오른다. 비

앙리 마티스, 〈모자를 쓴 여인〉, 1905, 80.6×59.7cm,
샌프란시스코 현대미술관

모리스 드 블라맹크, 〈샤투의 집들〉, 1905, 81.3×101.6cm,
시카고 미술연구소

평가들은 드랭과 블라맹크가 물감 튜브를 다이너마이트처럼 사용한다고 평했다. 많은 사람들에게 충격을 준 야수주의 화가들의 다른 이름은 '기괴한 자들Incoherents'이었다.

야수주의 화가들은 학창 시절의 우정과 인상주의에서 벗어나고자 하는 의지로 서로 뭉쳤다. 마티스와 데발리에르는 1890년대 프랑스의 영향력 있는 미술학교인 에콜 데 보자르에서 상징주의 화가 모로에게 그림을 배우던 동기였고, 마티스와 드랭도 함께 수업을 들은 적이 있다. 마티스와 드랭은 1899년 카리에르의 파리 스튜디오에서 처음 만났는데, 드랭은 마티스의 도움으로 부모님의 허락을 받아 예술가의 길을 걷게 되었다. 드랭과 블라맹크 역시 1900년부터 파리 교외의 버려진 성을 스튜디오로 공유하며 미술 실험을 함께한 사이였다.

1904년 여름 마티스는 프로방스의 작은 어촌 마을인 생트로페에 있는 시냐크를 찾아갔다. 그는 인근에 살던 시냐크와 크로스를 만나 점묘 기법을 접했다. 또한 프랑스 남부의 밝은 빛을 겪고 나서 작품의 색조를 훨씬 밝은 쪽으로 바꾸려고 시도했다. 이러한 실험 덕에 탄생한 작품이 〈사치, 고요, 그리고 관능Luxe, Calme et Volupté〉이다. 샤를 보들레르의 시에서 제목을 따온 이 작품은 1905년 봄《앵데팡당 전시》에 출품되어 큰 호평을 받았다.

같은 해 여름, 아직 야수주의가 아닌 어떤 것과 점묘 기법 사이에서 해결책을 찾던 마티스는 스페인과의 국경 근처 해안에 있는 작은 어촌 마을 콜리우르로 드랭과 블라맹크를

앙리 마티스, 〈사치, 고요, 그리고 관능〉, 1904, 98×118.5cm,
파리 오르세 미술관

초대했다. 이곳에서 여름을 보내는 동안 이들은 미술 이론과 회화의 미래에 대해 논했다. 그러면서 밝은 빛과 강렬한 색채, 아라베스크처럼 구불구불한 선, 때로는 두껍게 올리고 때로는 평평하게 면을 메운 다양한 붓놀림으로 가득 찬 캔버스를 남겼다. 35살의 마티스는 이들 중 최연장자이자 가장 재능이 뛰어났다는 평가를 받으며 이 그룹을 이끌었다. 드랭과 블라맹크는 아직 20대에 불과했다.

이즈음 막 그룹에 합류한 젊은이가 있었으니 바로 조르주 브라크다. 1905년《제3회 살롱 도톤》에서 야수주의를 처음 접한 브라크는 이에 영감을 받아 1906~1907년에 이 새로운 기법을 잠시 실험해 보게 되었다. 브라크는 야수주의의 신명하고 밝은 색채, 넓고 어두운 윤곽선, 평평한 공간, 손대지 않은 밑그림을 차용했다. 밝고 생생한 화폭을 위해, 브라크는 프랑스 남부, 특히 어촌 마을인 라시오타와 레스타크에서 그림을 그렸다. 레스타크는 세잔이 즐겨 찾던 곳이기도 했다.

야수주의 작가들은 각자의 스타일이 모두 달라 이들의 그림을 한데 묶는 기준을 확실히 규정하기는 어렵다. 그러나 이들을 느슨하게나마 묶을 수 있는 요소가 하나 있으니 바로 이들의 목표다. 야수주의 작가들은 자연과 사물을 있는 그대로가 아닌 느낀 대로 표현하고자 했다. 야수주의는 명확한 기조는 없었지만 자연에 접근하는 방식이 비슷했다.

어떤 비평가들은 이들을 인상주의자로 분류했지만, 이들의 자유롭고 폭발적인 색채 사용은 인상주의 그림 속 조화

로운 색채와는 상반된 것이었다. 드랭과 블라맹크, 마티스 모두 1901년 베른하임 쥔 갤러리에서 열린 고흐 전시에 갔었다. 고흐의 스타일, 색채 연구 및 붓놀림을 좋아하던 이들은 '본능'과 '색채의 자율성'에 기반한 예술에 대해 이야기하고자 했으며, '무엇을 그렸는지 생각하지 않고 감정을 붓으로 옮기기 위해' 자신이 느끼는 색으로 사물을 칠했다.

야수주의 작가들 자신은 부정했지만, 이들은 모두 고흐의 격렬한 붓질, 고갱의 강렬한 색채, 쇠라의 분할된 붓질과 캔버스의 여백 등 이전 세대의 작품에 직접적인 영향을 받았다. 표현한 대상이 자연 풍경이든 도시 풍경이든, 초상이든 간에 무엇보다도 표현의 자유를 주장하는 야수주의 그림들은 현실을 있는 그대로 묘사해야 한다는 유사성의 원칙과 거리를 둔다. 그렇게 야수주의는 20세기 내내 지속될 색채 실험을 시작하며 20세기 초의 모더니즘과 예술적 격변을 알렸다.

마티스의 말을 빌리자면, 야수주의는 감정적인 '충격'을 주면서 색채에 감정과 감각을 부여했다. 그들은 인상주의처럼 색을 통해 빛의 불안정성을 해석한 것이 아니라, 색채를 통해 자신만의 세계를 쌓음으로써 작품에 대한 자신의 견해를 공고히 했다. 그런 맥락에서, 야수주의는 고흐로 대표되는 후기인상주의와 쇠라의 신인상주의를 결합해 극단적으로 확장시켰다고 볼 수 있다. 《제3회 살롱 도톤》을 통해 공식화된 선언 비슷한 것을 하게 된 마티스와 그의 추종자들은 전통적인 3차원 공간을 거부하고 평면과 색채를 사용해 새로운 회

화적 공간을 창조했다. 화려한 색채와 즉흥적인 붓놀림을 사용한다는 점에서 야수주의는 표현주의의 한 형태로도 볼 수 있다.

야수주의는 '스캔들의 혜택을 받은 최초의 현대미술 사조'라고 불렀다. '야수주의'라는 명칭에 대한 각 개인의 호오와는 무관하게, 화가들은 대중의 관심은 어떤 방식이든, 심지어 스캔들이라도 좋다는 점을 깨달았다. 밝고 선명한 야수주의의 색채는 유행을 선도하던 패션 업계의 선택을 받았다.

또한 마티스의 〈모자를 쓴 여인〉은 결국 거트루드 스타인과 그녀의 오빠 레오의 소장품이 되었다. 레오 스타인은 타고난 수집가였다. 1903년 초 파리에 정착한 그는 동시대 유화를 구입할 수 있다는 사실에 놀라움을 금치 못했다. 레오의 여동생 거트루드도 1903년 가을 파리에 왔고, 1904년 1월에는 맏형인 마이클이 가족과 함께 캘리포니아에서 파리로 왔다. 레오는 전통적인 주제를 혁신적인 구상과 다채로운 색채로 표현한 작품에 가장 큰 매력을 느꼈다. 그는 세잔, 드가, 마네, 르누아르의 컬렉션을 구축하려고 계획했지만, 그 계획이 자신의 능력을 넘어선다는 것을 깨닫고 전략을 바꿨다. 상대적으로 잘 알려지지 않은 젊은 예술가들의 그림을 저렴하게 구매하기 시작한 것이다. 《제3회 살롱 도톤》에서 거트루드와 레오 스타인은 〈모자를 쓴 여인〉을 구입했다. 마티스가 부른 500프랑에서 200프랑을 깎은 300프랑만 지불하기는 했지만, 이 판매는 작품에 대한 좋지 않은 평가로 사기가 저하

되었던 마티스에게 긍정적인 영향을 미쳤다.

야수주의 운동은 1905부터 1910년까지 5년 동안만 짧게 지속되었음에도, 20세기의 가장 중요한 회화 운동 중 하나가 되었다. 이제 예술가들은 회화에서 색채가 하는 역할과 현실을 표현하는 방식에 대해 의문을 갖기 시작했다.

야수주의 접근 방식을 채택한 예술가들에게 이 예술운동은 향후에 이어질 발전을 위한 과도기적 디딤돌에 가까웠다. 1906년《제4회 살롱 도톤》에 다시 모인 이들의 작품을 본 바실리 칸딘스키는 큰 감명을 받았다. 하지만 브라크는 훗날 지나치게 큰 관심을 받은 직후에 어떤 공황 상태를 느꼈으며, 이런 상황에서 영원히 같은 예술적 실험을 하며 살 수는 없었다고 털어놓았다.

1908년《제6회 살롱 도톤》에 이르러 야수주의에 속했던 주요 예술가 대부분은 표현적 감성주의에서 벗어났다. 한때 야수주의 화가였던 브라크는 피카소와 함께 입체주의를 발전시켰고, 야수주의 창시자 중 한 명인 드랭은 좀 더 전통적인 신고전주의 스타일을 채택했다.

블라맹크의 말처럼, "야수주의는 발명이나 태도가 아니라 존재하고, 행동하고, 생각하고, 숨 쉬는 방식"이었다.

8.

입체주의를 알린 조연들의 이야기

1911.04.21. — 06.13.

오르세가 알마 광장

Pont de l'Alma, Quai d'Orsay

《제27회 앵데팡당 전시》

입체주의 이야기는 보통 피카소와 브라크가 스튜디오에서 세잔의 후기 작품을 보고 있는 장면으로 시작한다. 세잔의 후기 풍경화와 정물화는 사물을 기하학적 입방체, 피라미드, 원통으로 단순화해 표현했다. 피카소와 브라크는 사물을 도형으로 단순화하는 세잔의 표현 방식을 더욱 발전시켜 단색의 평면을 이용해 입체적인 장면을 만들었다. 가히 '입체주의' 이야기의 주연이라고 할 만하다.

하지만 드라마에 메인 주인공만 등장하는 것은 아니지 않는가. '입체주의'라는 드라마 역시 여러 주조연이 함께 만들어낸 합작품이다. 입체주의 이야기의 조연이라면 메챙제와 들로네, 글레이즈 같은 '살롱 입체주의' 작가들, 입체주의에 영향을 준 세잔, 수학자 모리스 프랑셋, 미술상 다니엘-앙리 칸바일러를 들 수가 있다.

오랜 예술적 동료였던 메챙제와 들로네는 초기에는 쇠라의 색채 이론에 영향을 받아 점을 찍어 색을 혼합하는 신인상주의 스타일로 그림을 그리다가 나중에 입체주의 그림을 그렸다. 입체주의 그림은 대상을 원, 부채꼴, 삼각형 등 기하학적인 도형으로 분해하고 재조립해서, 여러 각도에서 본 다양한 형태를 하나의 화면에 표현하려고 시도한다. 대부분의 입체주의 화가들과 마찬가지로 메챙제 역시 1904년부터 1907년까지 파리의 주요 살롱에 전시되었던 세잔의 작품에 깊은 인상을 받았다. 세잔의 작품은 메챙제의 초기 신인상주의 작품과 이후 그리게 된 입체주의 작품 사이의 가교 역할을

했다.

한편 입체주의 이야기에는 특이하게도 수학자가 등장한다. 보험 계리사이자 아마추어 수학자인 프랑셋이 입체주의 탄생에 끼친 영향은 이루 말할 수 없다. 프랑셋은 1906년 메챙제와 절친한 친구가 되었는데, 1909년 글레이즈를 중심으로 모인 예술가들과도 친분을 쌓았다. 그중에는 피카소도 있었다. 당시 피카소는 '바토 라부아르'(세탁선 아틀리에)에 거주하며 활동하고 있었는데, 파리 몽마르트르 지구에 위치한 이곳은 저명한 작가, 지식인, 예술가들이 모여들면서 입체주의 초기 발전의 중심지가 되었다. 프랑셋은 에스프리 주프레의 「4차원 기하학에 관한 기초 논문Traité élémentaire de géométrie à quatre dimensions et introduction à la géométrie à "n" dimensions」을 통해 입체주의 예술가들에게 '4차원'이라는 개념을 소개했다. 1902년 출간된 앙리 푸앵카레의 『과학과 가설La Science et l'Hypothèse』을 기반으로 하는 주프레의 논문은 다양한 시점을 사용해 2차원 페이지에 4차원 기하학적 도형을 만드는 방법을 이야기한다.

이전까지 화가들은 먼 곳에 있는 길과 사물이 한 점으로 모이는 일점 원근법을 이용해 현실을 묘사했다. 이제 그들은 4차원이라는 개념을 받아들여 더 높은 차원의 새로운 현실을 드러낼 수 있게 되었다. 메챙제에 따르면 "프랑셋은 직업을 넘어 예술가로서 수학을 개념화했고, 미학자로서 n차원 연속체를 연구했다. 그는 예술가들이 공간에 대한 새로운 시

세탁선 아틀리에, 1910년경

각에 관심을 갖도록 하는 일을 좋아했다." 프랑셋은 평론가 보셀이 "입체주의의 아버지"라고 불렀을 정도로 이 운동에 큰 영향을 미쳤다.

입체주의에 큰 영향을 준 다른 사람으로 칸바일러가 있다. 20세기 초 현대미술의 발전과 진흥에 중요한 역할을 한 독일계 미술상으로, 1907년 프랑스로 이주하며 파리에 갤러리를 오픈한 뒤 적극적으로 활동하며 파리 미술계의 주요 인물이 되었다. 칸바일러는 입체주의의 중요성을 인식한 최초의 미술상 중 한 명이었다. 칸바일러는 1912년에 브라크, 피카소와 독점 계약을 체결해 그들을 대리하기 시작했으며, 얼마 지나지 않아 후안 그리스와 페르낭 레제와도 계약해 핵심 입체주의 그룹의 유일한 전속 딜러가 되었다.

1908년 보셀은 칸바일러의 갤러리에서 열린 브라크 전시를 두고 '입체주의'라는 용어를 처음 사용했다. 브라크 전시회를 비롯해 입체주의 전시를 계속 열며 영향력을 행사한 칸바일러는 입체주의 작품을 홍보하는 데 도움을 준 중요한 후원자다. 그는 미술 작가이자 비평가로서 현대미술과 미학에 관한 영향력 있는 글도 다수 발표했다. 현대미술을 과거의 예술과 비교하기보다는 그 자체로 평가해야 한다는 생각을 지지했으며, 그로써 입체주의라는 양식을 확립하고 정당화하는 데 기여했다.

1908년 칸바일러 갤러리의 브라크 전시에서 입체주의 그림이 처음 소개되자 파리 미술계에 파란이 일었다. 이 작품들을 본 화가들은 피카소와 브라크가 발전시킨 이론과 원리를 받아들였다. 피카소와 브라크는 공동으로 사용하던 스튜디오에서 대화를 나누며 입체주의의 기초를 다졌고, 칸바일러의 지원을 받아 대중의 눈에 띄지 않는 곳에서 자신들만의 실험을 이어나갔다. 그들은 입체주의의 선구자였으나, 그들의 작품은 칸바일러의 갤러리에서만 볼 수 있었다. 하지만 이들의 영향을 받은 다른 작가들은 공개적인 전시를 열어 자신들의 미학적 아이디어를 대중과 공유하고 싶다는 열망을 느꼈다.

'입체주의'라는 용어가 잘 알려지지 않았던 1910년 3월부터 5월까지 열린《제26회 앵데팡당 전시》에 들로네, 메쳉제의 작품이 별다른 설명 없이 전시되었다. 같은 해 10월《살롱 도톤》에서 메쳉제는 〈벽난로 앞의 누드Nu à la cheminée〉를 전시했다. 다른 예술가들과 함께 스튜디오에서 발전시켜 온 급진적인 입체주의 스타일을 대중에게 소개한 자리였다. 메쳉제의 작품은 다른 입체주의 작가인 레제, 앙리 르 포코니에 등과 함께 8번 전시실에 전시되었다.

석간신문《라 프레스La Presse》실린 「메쳉제, 르 포코니에, 글레이즈 씨의 기하학적 오류Les folies géométriques de MM.

장 메챙제, 〈벽난로 앞의 누드〉, 1910.

Le Fauconnier, Metzinger et Gleizes」라는 제목의 작은 기사를 통해 1910년《살롱 도톤》에서 소개된 새로운 회화적 경향이 어떤 상황에 처해 있었는지 알 수 있다. 미술 평론가 장 클로드가 1910년 10월 2일자《르 프티 파리지앵Le Petit Parisien》에서 메챙제의 〈벽난로 앞의 누드〉를 두고 "퍼즐, 입방체, 삼각형… 이해할 수 없는 퍼즐"이라고 평하자 작품을 둘러싼 논쟁은 커져갔다. 그러나 시인이자 미술 평론가인 로저 알라르는 이 작품의 "분석적 종합"을 칭찬했고, 메챙제, 글레이즈, 포코니에, 들로네의 작품에서 색이 아닌 형태에 중점을 둔 새로운 프랑스 미술의 움직임이 나타났다고 했다.

　　이들의 작품을 분석하기 위해서는 새로운 이론이 필요했고, 메챙제는 직접「회화에 대한 노트Note sur la peinture」라는 논문을 써서 입체주의의 새로운 이론적 토대를 소개했다. 그는 브라크, 들로네, 글레이즈, 포코니에, 피카소 같은 예술가들이 "사물을 자유롭게 움직이며" 산점투시散點透視로 본 풍경을 하나의 이미지에 결합할 수 있었다고 설명했다. 동양의 산수화에서도 볼 수 있는 산점투시는 말 그대로 보는 시점을 이곳저곳으로 옮겨 다니며 흩어져 관찰하는 원근법을 의미한다. 풍경을 기계적으로 인식하는 기존의 선원근법의 한계를 극복해 보다 종합적이고 주관적으로 대상을 묘사하고자 한 것이다.

　　메챙제, 글레이즈, 포코니에, 레제 등《살롱 도톤》을 중심으로 모인 입체주의 작가들은 이후 '살롱 입체주의자'로 불

렸다. 《살롱 도톤》의 8번 전시실을 본 로제 드 라 프레네, 조각가 알렉산더 아르키펭코, 요제프 크사키 등 다른 예술가들도 이 대열에 합류했다.

'살롱 입체주의자'는 파리와 그 주변에서 거주하며 활동한 전위적인 프랑스 예술가 그룹으로, 피카소와 브라크의 초기 입체주의 실험에 기반을 두었으나 의도적으로 그들과는 다른 예술적 길을 걸었다. 오늘날 가장 유명한 입체주의 화가는 피카소와 브라크지만, 1910년에서 1913년 사이에 전시회를 통해 입체주의를 하나의 사조로 확립하고 일반 대중에게 소개한 이들은 바로 살롱 입체주의 화가들이었다. 입체주의의 존재를 대중에게 널리 알린 1911년 《제27회 앵데팡당 전시》 이후 피카소와 브라크는 (칸바일러의) '갤러리 입체주의'로 불렸는데, 이 두 사람과 다른 입체주의 화가들을 구별하기 위해 '살롱 입체주의'라는 말이 채택되었다.

한창 전성기를 구가하던 당시 29살의 피카소는 이미 미술계에서 영향력 있는 예술가로 자리 잡고 있었다. 피카소는 1900년대 초 형태와 원근법에 대한 혁신을 일으킨 입체주의 운동을 브라크와 공동으로 시작했고, 새로운 기법과 주제를 탐구하면서 계속 발전해 나가고 있었다. 1911년에는 이미 〈아비뇽의 여인들Les Demoiselles d'Avignon〉(1907)과 〈마 졸리Ma Jolie〉(1911-1912) 등 가장 유명한 입체주의 작품들을 완성한 상태였다.

피카소와 브라크가 입체주의의 선구자라는 사실은 부인

할 수 없다. 살롱 입체주의 화가들은 그들의 영향을 부정하고 싶어 했지만, 영향을 받은 것은 분명해 보인다. 피카소와 브라크가 자신들의 실험에 대해 공개적으로 언급하는 경우는 거의 없었지만, 살롱 입체주의 작가들은 그들의 작품에서 공유한 작은 아이디어를 파악하고 이를 사용해 새로운 사조의 실험적인 개념을 공식적으로 정립했다. 글레이즈는 세잔이 자신들에게 길을 열어주었다는 사실은 쉽게 인정하면서도, 피카소나 브라크가 자신들에게 영향을 미쳤을 가능성은 항상 격렬하게 부인했고 심지어 자신들이 그들의 작품을 알았다는 가정에 분개하기도 했다. 그러나 실제로 메챙제는 피카소를 알고 있었고, 1910년에 그를 언급하는 기사를 작성한 적도 있다.

살롱 입체주의자들의 리더 역할을 했던 메챙제는 신인상주의 시기를 거쳐 1908년부터 입체주의에 합류했다. 피카소(특히 볼라르나 빌헬름 우데의 초상화 같은 작품)의 영향을 받은 '분석적인' 누드화를 두고 표절이라는 비난을 받기도 했다. 이후 메챙제는 부피감과 입체 연구에 전념했고, 확연히 단순화된 입체감은 가장 가까운 평면의 조명을 통해 캔버스에서 눈에 띄게 강조된다. 또한, 그림 속 형상들은 단단하고 연속적인 검은 선으로 둘러싸여 그 선 전체가 그림의 틀을 형성한다.

피카소와 브라크가 갈색과 회색의 차분한 색채로 작고 친밀한 작품을 그렸다면, 살롱 입체주의자들은 강렬한 색채

장 메챙제, 〈두 명의 누드Deux Nus〉, 92×66cm, 예테보리 시립미술관

로 커다란 작품을 그렸고 수학과 생명주의 철학을 참고한 미학 이론을 정립했다. 동시성 또는 이동 원근법이라는 개념은 살롱 입체주의의 주요 교리였다. 이들은 한 화면 안에서 여러 시점을 동시에 묘사해 관객에게 대상에 대한 최대한의 정보를 제공하고자 했다. 파편화되고 중첩된 반투명 평면으로 묘사된 현실은 더 높은 현실, 즉 4차원을 암시했다. 이러한 왜곡은 공간과 형태가 불가분의 관계에 있음을 암시하기도 한다.

살롱 입체주의는 주제 면에서도 피카소, 브라크와 차이가 있다. 살롱 입체주의자들은 여전히 초상화와 정물화를 그렸지만, 이들은 피카소나 브라크처럼 대상이 아닌 주제에 관심이 있었다. 도시 풍경, 운동 장면, 생물 등 보다 서사적이고 우화적인 경향의 주제를 그렸으며, 이는 입체주의가 전통적인 도상과 현대적 삶을 결합할 수 있다는 것을 보여주었다. 메챙제와 글레이즈는 사물을 분석하는 데 집중한 그림을 그리는 시기에도 그림에 이야기를 담는 것을 포기하지 않았다. 그들은 시야각을 넓혀 다양한 각도에서 대상을 바라보기는 했지만 그 목적은 외부 세계에 대한 새로운 정보를 얻는 데 있지 않고, 피사체에 생동감을 불어넣는 데 있었다,

∽ ∽ ∽

1910년 《살롱 도톤》에서 모였던 예술가들은 이제 입체주의를 공개적으로 알리기 위해 단체로 작품을 전시해야 한

다는 데 뜻을 모았다. 이들은 알파벳순으로 작품을 걸어야 한다는 일반적인 연례전의 규칙을 없애기 위해 대대적으로 캠페인을 벌였고, 결국 성공했다.

1911년 4월 21일부터 6월 13일까지 오르세강 강변의 알마 광장에서 열린 《제27회 앵데팡당 전시》의 41번 전시실에는 들로네, 레제, 글레이즈, 메챙제, 포코니에 다섯 작가의 그림이 걸렸다. 시인이자 미술 평론가인 아폴리네르의 요청에 따라 마리 로랑생 역시 함께 작품을 전시했다. 메챙제의 〈풍경Paysage〉, 〈여인의 머리Tête de femme〉, 〈두 명의 누드〉, 〈정물

《제27회 앵데팡당 전시》 카탈로그, 1911.

알베르 글레이즈, 〈플록스 여인〉, 1910, 81.6×100.2cm, 휴스턴 미술관

페르낭 레제, 〈숲속의 누드〉, 1911, 120×170cm,
오테를로 크뢸러뮐러 미술관

로베르 들로네, 〈에펠탑〉, 1911, 뉴욕 구겐하임 미술관

Nature morte〉, 글레이즈의 〈플록스 여인Femme au Phlox〉, 〈길, 뫼동 풍경Le Chemin, Paysage à Meudon〉, 포코니에의 〈풍요L'Abondance〉와 〈폴 카스티오의 초상Le Poète Paul Castiaux〉, 레제의 〈숲 속의 누드Nus dans la fôret〉, 들로네의 〈에펠탑La Tour Eiffel〉과 〈도시 풍경 n.2 La Ville n°2〉 등이 전시되었다. 갈색, 황토색, 짙은 녹색의 차분한 색채로 강조된 이 작품들은 화가들이 원시적 부피감을 얼마나 심도 깊게 연구했는지 보여주었다.

아폴리네르는 41번방이 "대중에게 깊은 인상을 남겼다."라고 평했고, 글레이즈는 이 전시회에 대한 반응이 "폭발적"이었다고 회고했다.

신문이 사람들에게 위험을 경고하는 경보를 울리고 공공 기관에 무언가 조치를 취해달라고 호소하는 동안 노래 작가, 풍자 작가 및 여러 재담가들은 '입체'라는 단어를 가지고 놀면서 대중들에게 큰 웃음을 선사했다.

— 알베르 글레이즈, 『입체주의의 힘Puissances du Cubisme』, 1969.

실제로 41번 전시실은 모든 이들에게 충격이었다. 입체주의 작품이 뿜어내는 힘을 느끼지 못한 사람은 아무도 없었다. 내용을 이해하지 못해도 그림이 놀라움과 고뇌를 불러일으킬 수 있다는 것을 증명하며 관람객의 상상력을 자극했다. 입체주의 작품들은 많은 비평가와 대중의 분노와 조롱을 받았다. 당시 많은 관객은 새롭고 급진적인 양식의 예술에 익숙

하지 않았고, 일부는 이들의 작품을 전통에 대한 공격으로 간주했다. 예술가들조차도 자신들의 작품이 불러일으킨 반응을 접하고 충격을 받을 정도였다.

《제27회 앵데팡당 전시》가 열린 뒤 비평가들은 아이러니하게도 '전혀 중요하지 않은 입체주의에 많은 지면을 할애할 필요가 없다'는 말로 시작하는 칼럼을 경쟁적으로 써댔다. 당시 《제27회 앵데팡당 전시》를 다룬 칼럼 열 편 중 일곱 편이 입체주의를 다루었다.

생의 후반부에 저술한 글*에서 메챙제는 1911년 《제27회 앵데팡당 전시》에 대해 이 전시로 입체주의라는 이름이 붙었다고 썼다.

> 1911년 파리 《앵데팡당 전시》에서, 대중은 처음으로 아직 이름이 붙지 않은 스타일의 그림들을 볼 수 있는 기회를 얻었다. 이렇게 이야기를 하면 입체주의에 대한 작금의 전설과는 모순될지 모르지만, 그것이 진실이다.(…) 입체주의라는 이름은 그때부터 시작되었다.
>
> — 장 메챙제, 『입체주의자의 탄생, 기억들Le Cubisme était né: souvenirs』, 1972.

• 메챙제의 아내 수잔 포카스는 메챙제가 생애 말기에 쓴 것으로 추정되는 글을 모아 작가 사후 1972년에 회고록 『입체주의자의 탄생, 기억들』을 출간했다. 낭트에서의 어린 시절을 다룬 첫 번째 부분에 입체주의에 관한 짧은 글이 실려 있다.

메챙제의 진술에는 과장이 섞여 있다. '입체주의'라는 용어는 1908년 11월 14일 보셀이 계간지《길 블라스》에 브라크의 전시회를 평하면서 처음 사용했다. 보셀은 예술가들이 모든 것을 기하학적 형태로 환원하고 사물을 '입방체'로 축소하고 있다고 언급하며 이 스타일을 "기괴한 입방체" 또는 "입방체의 기이함"이라고 설명했다. 1905년에 '야수주의'라는 말을 만들어낸 보셀이 또 한번 새로운 사조에 이름을 붙인 것이다.

'입체주의'는 곧 이 실험적인 스타일의 예술과 연관되어 사용되기 시작했다. 1908년에 브라크가《살롱 도톤》에 제출한 그림을 가리켜 마티스가 '입체cube'라는 단어를 사용하기도 했고, 아폴리네르는 1910년의《살롱 도톤》에 대한 리뷰에서 메챙제가 피카소를 모방하고 있다고 불평하면서 '입체주의'라는 단어를 사용했다. '입체', '입체주의적인cubiste', '입체주의cubisme'이라는 용어가 이듬해《제27회 앙데팡당 전시》로 언론에 등장하면서 '입체'는 비평가들의 머릿속에서는 비교적 보편적인 용어가 되었다.

비록 메챙제가 용어의 기원에 대해 혼동하기는 했지만,《제27회 앙데팡당 전시》의 41번 전시실이 입체주의에 큰 영향을 끼쳤다는 점을 부인할 수는 없다. 그때까지 예술계에만 매우 제한적으로 알려졌던 그림 유형이 일반 대중에게 알려졌기 때문이다. 입체주의 작품이 대중에게 공개된 이 전시는 입체주의 운동의 시발점이 되었고, 몇 달 뒤 열린《살롱 도톤》과 더불어 입체주의의 확산에 크게 기여했다.

입체주의는 특정 소규모 모임이 구체적인 계획을 가지고 추진한 운동이 아니었다. 출세에 급급한 예술가들이 의도적으로 소음을 만든 홍보 캠페인이 아니었기 때문에 그 결과 역시 자연스럽게 따라왔다. 이 운동을 막기 위한 노력이 커질수록 이 경향은 더욱 확산되었다. 글레이즈, 메챙제, 레제, 들로네는 즉각 전 세계적인 유명세를 탔고, 비평가들은 41번 전시실의 작가들을 입체주의라는 이름으로 묶었다. 《살롱 도톤》의 운영위원이었던 데발리에르는 심사위원단을 설득해 1911년 《살롱 도톤》의 전시실 하나를 '입체주의'를 위해 미리 찜해두기까지 했다.•

오늘날 '입체주의=피카소'라는 공식이 통용되지만, 정작 당시 피카소는 입체주의를 둘러싼 논쟁에서 한발 물러나 있었다. 그가 입체주의 운동을 시작했으며, 그 양식이 대중에게 알려지기도 전에 일찍이 주요 입체주의 작품들을 완성한 것은 사실이다. 그러나 피카소와 브라크는 칸바일러와의 전속 계약 때문에 입체주의의 존재를 알린 《제27회 앵데팡당 전시》에 참여하지 않았다. 이즈음은 피카소가 신문 스크랩이나 담배 포장지 같은 일상적인 오브제를 작품에 접목하는 콜라주 실험을 시작한 시기이기도 하다. 당시 그는 예술의 경계를 끊임없이 넓히는 선도적인 인물이었고, 입체주의라는 용

• 1911년 《살롱 도톤》에서 입체주의 작품들은 7번과 8번 전시실 두 곳에 나뉘어 걸렸다.

어의 정의나 용례를 둘러싼 논쟁과 직접적인 관계가 있었다기보다는 살롱 입체주의 화가들에게 간접적으로 영향을 끼치고 있었다고 보는 것이 더 합당하다.

《제27회 앵데팡당 전시》개막 직후 입체주의는 빠른 속도로 프랑스 국경을 넘어 전 세계로 퍼져나갔다. 전 세계 언론은 입체주의 이야기로 가득 찼다. 사람들은 이 모든 소란이 대체 무엇인지 알고 싶어 했고, 독일, 러시아, 벨기에, 스위스, 네덜란드, 오스트리아-헝가리, 보헤미아에서 많은 이들이 파리로 몰려왔다. 파리만큼 격렬하지는 않았지만 입체주의가 불러일으킨 관심은 다른 유럽 국가에서도 그만큼 컸다. '입체주의(큐비즘)'라는 용어가 영어로 처음 사용된 것도 이때였다.

사람들은 회화의 정의가 새롭게 규정되어 가자 흥분했다. 1911년 봄의《앵데팡당 전시》덕에, 그해 가을《살롱 도톤》이 열릴 무렵에는 앙드레 로트, 마르셀 뒤샹, 프레네, 자크 비용 등 새로운 인재들이 등장해 초창기에 참석했던 사람들과 합류했다. 20세기 초 입체주의 운동의 창시자들은 당대의 현대성을 정의한 인물이 되었다.

1920년 칸바일러의『입체주의의 부상Der Weg zum Kubis-mus』이 출간되었다. 이후 입체주의에 대한 관심이 피카소, 브라크, 레제의 작품에 집중되었고, 칸바일러가 고안한 용어인 '분석적 입체주의'와 '종합적 입체주의'가 공식적으로 채택되었다. 그 결과 한동안 살롱 입체주의의 독립적인 작업과 발

전은 간과되고 비판되기도 했다. 그러나 살롱 입체주의 운동은 여러 시기에 걸쳐 재평가되고 있다. 평론가 클레멘트 그린버그는 1948년「입체주의의 쇠퇴The decline of Cubism」에서 "입체주의는 여전히 우리 시대의 유일한 중요한 스타일이며, 현대적인 느낌을 가장 잘 전달할 수 있고, 미래에도 살아남아 새로운 예술가를 형성하는 전통을 지탱할 수 있는 유일한 스타일"이라고 주장하며 살롱 입체주의자들을 칭송했다.

생물이 진화하는 데 가장 중요한 것이 유전적 다양성인 것처럼, 미술의 흐름이 퍼져나가는 데에도 다양성은 중요하다. 피카소와 브라크 외에도 동시대에 여러 다른 입체주의 작가들이 있었다는 점을 잊으면 안 된다. 그 다양성 덕에 입체주의의 미학은 빛의 속도로 퍼져나갔고, 수많은 예술가들이 입체주의 스타일과 개념적 가능성을 탐구하기 시작했다.

9.

수학의 아름다움을 담은 황금 비율

1912.10.10. – 10.30.

라보에티가 64번지
64 Rue La Boétie

《섹숑도르 전시》

경영권 분쟁과 지분 싸움. 경제 뉴스에서 심심치 않게 볼 수 있는 단어다. 대기업은 물론이거니와 역사와 전통을 자랑하는 설렁탕집에 이르기까지, 사업을 둘러싼 지분 싸움은 아침 드라마의 단골 소재이기도 하다. 지분 하면 대부분 주식이나 투자금 같은 경제적 지분을 떠올리겠지만, 사실 대부분의 경우 경영권 분쟁은 심리적 지분, 즉 기여도의 문제다. 그렇다면 서양 미술에 전면적인 혁신을 가져왔다고 평가받는 입체주의의 실주주는 누구일까.

1912년 10월 파리 보에티 갤러리Galerie la Boétie에서 열린 《섹숑도르 전시Salon de la Section d'Or》는 일반적으로 입체주의 역사에서 가장 중요한 행사라고 알려져 있다. 이 전시에는 입체주의 창시자들과는 매우 다른 아이디어를 가진 다양한 예술가들이 참여했다. 입체주의는 피카소와 브라크의 머릿속과 붓에서 시작되었으나 입체주의를 대중에게 널리 알린 공로는 《섹숑도르 전시》를 연 퓌토Puteaux 그룹에 돌아가야 한다.

글레이즈, 메챙제, 들로네, 포코니에, 레제, 뒤샹 형제*를 위시한 초기 입체주의자 중 일부는 1911년《제27회 앙데팡당 전시》에 함께 참가했고, 그후 파리 교외 쿠르브부아에 있는 글레이즈의 스튜디오나 퓌토에 있는 뒤샹 형제의 집에서 공식적인 모임을 갖기 시작했다. 당시 입체주의를 탐구하던 뒤

* 자크 비용, 레이몽 뒤샹-비용, 마르셀 뒤샹. 자크 비용의 본명은 가스통 뒤샹이다.

샹 삼형제가 이 그룹의 중심이 되었고 퓌토 그룹에는 그리스, 포코니에, 소니아 들로네, 프란티셰크 쿠프카, 프란시스 피카비아, 조각가 크사키와 아르키펭코 등이 속했다. 이들은 일요일 오후마다 정기 모임을 가졌고, 뒤이은 월요일에는 글레이즈의 스튜디오에 모여 토론을 계속하며 살롱 입체주의의 이론적 토대와 예술적 신조를 다듬었다. 미술사학자 데이비드 코팅턴은 이 모임에 대해 이렇게 말했다.

> 이들의 논의는 베르그송과 니체의 철학, 예술의 사회적 목적과 인식론적 지위, 역동성과 근대성의 문제 등 광범위했지만, 이러한 고려 사항을 하나로 묶는 지적 접착제는 수학, 더 좁게는 수와 기하학이었다.
>
> — 데이비드 코팅턴, 『입체주의와 그 역사Cubism and Its Histories』

이들은 또한 쇠라의 신인상주의가 표방한 '과학적 명확성과 수학적 조화'를 선호했다. 쇠라는 분할주의 이론에 기반해 채도 높은 생생한 색을 사용했는데, 이에 영향을 받아 피카소와 브라크의 단색 중심의 차분한 정물화, 풍경화와 차별화되는 다양한 색채의 작품을 그렸다.

이들에게는 모임 장소의 이름을 따 그룹 드 퓌토, 즉 퓌토 그룹이라는 이름이 붙었다. 화가, 조각가, 비평가, 시인으로 구성된 이들은 피카소와 브라크의 영향에서 벗어나 보다 차별화된 입체주의의 길을 개척하고자 했다. 이들은 입체주

의가 무엇이며 무엇이 입체주의가 아닌지에 대해 심도 있는 토론을 벌였고, 입체주의의 뿌리와 목표에 대한 윤곽을 잡았다. 1912년에 이르러 이들은 자신들의 방식에 대한 개념을 완전히 정립했다.

1912년 2월에 열린 《제28회 앵데팡당 전시》에서 뒤샹의 〈계단을 내려오는 누드 2 Nu descendant un escalier no.2〉가 거절되고, 같은 달 베른하임-죈 갤러리에서 미래주의*화가들의 전시가 열리자, 이들은 자극을 받았다. 퓌토 그룹은 전년도 《제27회 앵데팡당 전시》에서 소개된 입체주의 미술을 더 확장하기 위해 최초의 입체주의 전시회인 《섹숑도르 전시》를 개최하기로 했다. 앙리 발랑시가 준비 위원회의 총무를 맡았다. 비용과 뒤샹의 조언에 따라 이들은 자신들의 "예술을 이해하지 못하는" 에이전트와 갤러리 소유주들을 준비 위원회에서 철저히 배제했다.

1912년 10월 보에티 갤러리의 넓은 공간에서 입체주의 운동의 새로운 지침이 공개되었다. 이 전시회에는 창립자(글레이즈, 뒤샹, 메챙제, 피카비아) 외에도 쿠프카, 아르키펭코, 로트, 프레네, 토빈(펠릭스 보네), 피에르 뒤몽, 루이 마르쿠시스, 앙드레 마레, 이렌 리노 등 30여 명의 화가와 조각가가 참가했다. 《섹숑도르 전시》는 아직 예술과 과학을 결합할 준비가

* Futurism. 이탈리아에서 일어난 예술운동으로 기계 문명과 도시의 속도와 역동성을 다루었다.

Numéro Spécial consacré à l'Exposition de la " Section d'Or "

Première Année — N° 1 vendu exceptionnellement 0.50 9 Octobre 1912

LA SECTION D'OR

RÉDACTION - ADMINISTRATION
17 Place Émile Goudeau, Paris 18e

Adresser toute la Correspondance à
M. PIERRE DUMONT

ABONNEMENTS
France et Algérie Étranger
1 an5 fr. 1 an10 fr.
6 mois......3 fr.

Secrétaire de la Rédaction
PIERRE REVERDY

Les manuscrits non insérés ne sont
pas rendus.

COLLABORATEURS

Guillaume Apollinaire

Roger Allard

Gabriele Buffet

René Blum

Adolphe Bassler

Marc Brésil

Max Goth

Ollivier Hourcade

Max Jacob

Pierre Muller

Jacques Nayral

Maurice Princet

Maurice Raynal

P. N. Roinard

Pierre Reverdy

André Salmon

Paul Villes

André Warnod

Francis Yard

Jeunes Peintres ne vous frappez pas !

Quelques jeunes gens, écrivains d'art, peintres, poètes, se réunissent pour défendre leur idéal plastique, c'est l'idéal même.

Le titre qu'ils donnent à leur publication : la *Section d'Or*, indique assez qu'ils ne se croient pas isolés dans l'art et qu'ils se rattachent à la grande tradition. Il se trouve qu'elle n'est pas celle de la plupart des écrivains d'art populaires de notre temps. C'est tant pis pour ces écrivains d'art.

Quelques-uns d'entre eux, pour donner du poids à leur légèreté, n'ont pas hésité à demander que leurs opinions entraînassent des sanctions pénales contre les artistes dont ils n'aiment point les œuvres.

La passion aveugle ces pauvres gens. Pardonnons-leur car ils ne savent pas ce qu'ils disent. C'est au nom de la nature que l'on tente d'accabler les peintres nouveaux.

On se demande ce que la nature peut avoir de commun avec les productions de cet art déprécié que défend la claudicante de la rue Bonaparte où avec les peintures des piètres héritiers des maîtres impressionnistes.

Bien plutôt ramèneraient à l'étude de la nature les sévères investigations des jeunes maîtres qui, avec un courage admirable ont relevé le nom bienheureux sous lequel on avait voulu les ridiculiser.

Les cubistes, à quelque tendance qu'ils appartiennent, apparaissent à ceux qui ont souci de l'avenir de l'art comme les artistes les plus sérieux et les plus intéressants de notre époque.

Et à ceux qui voudraient nier une vérité aussi évidente on répond que si ces peintres n'ont point de talent, que si leur art est indigne d'être admiré, ceux qui font métier

《섹숑도르 전시》 리플릿, 1912.

되지 않은 세상을 향한 일종의 반항이자 희망의 외침이었다.

그렇게 열린《섹숑도르 전시》는 제1차 세계대전 이전에 열린 가장 중요한 입체주의 전시로 꼽힌다. 이 전시에는 1909년부터 1912년까지 3년 동안 31명의 작가들이 제작한 180점의 작품이 전시되어 그야말로 입체주의 회고전과 같은 성격을 띠었다.

○○○

'섹숑도르'는 '황금 분할' 또는 '황금 비율'이라는 뜻이다. 고대 그리스에서 창안된 이 수학 개념은 균형감과 안정감을 주는 비례의 법칙을 뜻하며 오늘날 명함이나 신용카드, 모니터 디자인 등에도 널리 고려된다. 황금 분할은 주어진 길이를 가장 이상적인 아름다움을 주도록 나누는 비율로 그 근삿값은 약 1.618이다. 이 비율은 자연에서 규칙적으로 나타나는 기하학적 형태와 관련이 있다.

황금 비율은 공식이자 수치이지만 수 세기에 걸쳐 신비로움이라는 속성을 쌓기도 했다. 황금 비율은 기원전 300년경 고대 그리스 수학자인 에우클레이데스가 집필한 『에우클레이데스의 원론』에서 처음 언급되었다고 알려져 있다. 1509년 이탈리아 수학자 루카 파치올리가 레오나르도 다빈치의 삽화를 이용해 단순성과 정연함의 상징인 황금 비율을 칭송하는 『신성한 비례De divina proportione』를 출간했고, 이 덕

분에 수학자들과 예술가들 사이에서 황금 비율의 위상이 높아졌다.

비용은 이 황금 비율에 관심이 많아 전시 제목으로 이를 제안했다. 1910년 글레이즈, 메챙제, 비용은 조세펭 펠라당이 번역한 다빈치의 「회화론Trattato della pittura」을 읽고 대화를 나누다가 아이디어를 냈다. 오랫동안 서양의 여러 예술가들을 매료한 황금 비율은 질서와 수학을 중요하게 여긴 비용의 신념과 맞닿아 있었다.

'황금 비율'이라는 전시 제목을 문자 그대로 받아들인 비평가들은 전시 작품에서 황금 비율을 찾으려 했다. 다행히 그들은 후안 그리스의 작품 구도에서 황금 비율을 발견했다. 글레이즈의 그림 중 한 점도 공식과 일치하는 특이한 비율을 보여준다는 점을 찾아냈다.

하지만 퓌토 그룹이 실제로 작품에 황금 비율을 적용하려고 한 것은 아니었다. 그저 황금 비율을 포함해 수학 공식에 대해 자주 논의했고, 이 용어가 수학과 예술의 결합에 대한 자신들의 생각을 함축하고 있다고 생각했기 때문에 이 용어를 전시 제목으로 선택했다. 그들은 단지 황금 비율이라는 개념이 사람들에게 어떤 의미를 가지는지에 관심이 있었을 뿐이다. 『입체주의에 관해Du Cubisme』에서 글레이즈는 이렇게 밝혔다.

우리는 기하학자도, 조각가도 아니며, 우리에게 선, 면, 기둥

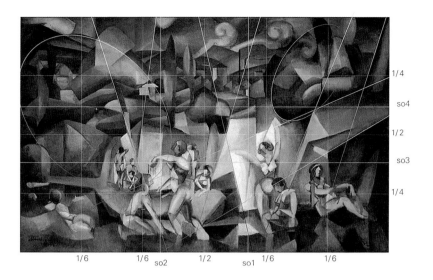

1/4
so4
1/2
so3
1/4

1/6 1/6 so2 1/2 so1 1/6 1/6

알베르 글레이즈, 〈목욕하는 여인들〉 속 황금 비율, 1912, 105×171cm

은 충만함이라는 개념의 뉘앙스일 뿐이다. 기하학은 과학이고 그림은 예술이다. 기하학자는 측정하고 화가는 음미한다.

— 알베르 글레이즈, 장 메챙제, 『입체주의에 관해』, 1912.

같은 책에서 그는 "그림은 그 자체로 존재 이유를 지니고 있다."라고 썼다.

《섹숑도르 전시》의 개막 행사는 첫날 저녁 9시부터 자정까지 이어졌는데 당시로서는 흔치 않은 방식이라 이 역시 많은 이들의 관심을 끌었다. 개막 전에 초대장이 발송되었고, 초대장을 받지 못한 수많은 관람객이 개막 행사 입장을 거부당했다. 전시 둘째 날에도 행사는 계속되었다. '분리된 입체주의'라는 제목의 아폴리네르의 기조 강연을 필두로 올리비에 우르카드, 모리스 레이날 또한 강연을 진행했고, 개막 행사 중 발표된 전시 평론 역시 다시 공개되었다.

아폴리네르는 강연에서 쿠프카의 순수 회화를 언급하며 그리스 신화에 등장하는 시인 오르페우스의 이름을 딴 '오르피즘Orphism'이라는 용어를 소개했다. 그에 따르면 오르피즘은 순수한 추상과 밝은 색채에 중점을 둔 입체주의의 한 갈래로, 색채를 적극적으로 사용한 쿠프카나 들로네 부부의 작품을 비평하기에 적합한 개념이었다. 1913년에 발표된 저작 『입체주의 화가들, 미학적 고찰Les Peintres Cubistes, Méditations Esthétiques』에서 아폴리네르는 오르피즘을 "시각적 현실에서 가져온 것이 아니라 작가가 완전히 스스로 창조한 요소로 새

로운 총체를 그리는 예술"이라고 설명했다. 아폴리네르는 점점 더 추상화되어 가는 레제와 뒤샹의 그림도 오르피즘으로 규정했다.

ALBERT GLEIZES & JEAN METZINGER

DU
"CUBISME"

PARIS
EUGÈNE FIGUIÈRE ET Cⁱᵉ, ÉDITEURS
7, RUE CORNEILLE, 7
MCMXII

『입체주의에 관해』표지, 1912.

오르피즘은 음악과 회화의 결합이라는 새로운 예술 형식을 대표했다. 음악에 대한 이러한 관심은 쿠프카의 〈아모르파: 두 가지 색의 푸가Amorpha: Fugue en deux couleurs〉나 피카비아의 〈샘에서의 춤Danse à la Source〉과 같은 그림이나, 소리와 색채의 관계를 설명한 칸딘스키의 이론서『예술에서의 정신적인 것에 대해Uber das Geistige in der Kunst』에서도 찾아볼 수 있다. 색채와 음악에 관심이 많았던 들로네는 칸딘스키의 요청으로 청기사파˙와 함께 전시를 열기도 했다.

예술가들은 일반 대중이 자신의 작품을 이해할 수 있기를 바라며 전시회를 위한 이론서까지 냈다. 전시 개막에 맞춰 글레이즈와 메챙제는 입체주의가 변화해 온 단계를 다룬『입

˙ Der Blaue Reiter. 표현주의 화풍 중 하나로, 칸딘스키, 파울 클레 등이
 속한다.

프란티세크 쿠프카, 〈아모르파: 두 가지 색의 푸가〉, 1912, 21.6×22.5cm,
뉴욕 현대미술관

프란시스 피카비아, 〈샘에서의 춤〉, 1912, 120.5×120.6,
필라델피아 미술관

체주의에 관해』를 출간했다. 초기 입체주의 예술가들이 직접 쓴 유일한 이론서인『입체주의에 관해』는 처음으로 입체주의를 하나의 독자적인 용어로 정의했고, 이 운동의 이론적, 문체적 토대를 다루었다. 이 책은 출간된 1912년에만 15쇄를 찍고 1913년에는 영어와 러시아어로 번역되기까지 하며 입체주의에 대한 인식에 큰 영향을 미쳤다.

이들은 최신 철학 연구, 특히 알베르트 아인슈타인의 상대성 이론과 앙리 베르그송의 시간 이론에 사로잡혔다. 베르그송은 경험의 주관성을 강조했고, 심리적 시간에 대해 이야기했다. 베르그송은 대상이나 경험에 대한 의식은 "여러 개의 의식 상태가 전체로 조직화되어 서로 스며들고, 그렇게 점차 더 풍부한 내용을 얻는다."라고 말했다. 미술사학자 마크 앤틀리프는 메쳉제와 글레이즈가 예술가와 관객의 자아에 대한 이해에 베르그송의 직관과 동시성 개념을 통합했다고 설명하며 "『입체주의에 관해』에서 드러나는 베르그송의 동시성 개념은 초기 모더니즘 저변에 깔려 있는 유토피아적 열망을 다르게 표현한 것으로, 사회에서 예술가가 맡아야 하는 역할에 대한 것"이라고 주장한다. 관객으로 하여금 다양한 관점을 종합해 하나의 작품을 '총체적 이미지'로 이해하도록 요구함으로써 경험의 주관성을 장려한 것이다.

입체주의를 구체적으로 이해하고자 하는 이들에게 이 설명은 불만족스러울 수 있다. 하지만 입체주의의 이론은 명시적으로 정의되지도 고정되지도 않았고, 부분적으로는 논리

에, 부분적으로는 직관에 기반을 두고 유기적으로 변해왔다. 입체주의 예술가들의 목표는 예술을 정의하는 것이 아니라 예술의 의미에 관해 제안하는 것이었다. 글레이즈와 메챙제는 "어떤 형태는 암묵적으로 남아 있어야 하며, 관객의 마음이 구체적인 탄생의 장소로 선택되어야 한다."라고 강조했다.

입체주의 예술가들은 이미지를 면면으로 분할해 관람객들이 동시성과 유동성을 경험하게 하고자 했다. 관람객들은 이미지 속 대상을 다양한 관점에서 이해하려고 노력하는 과정에서 자신만의 방식으로 "전체 이미지"를 만들게 된다. 글레이즈와 메챙제에 따르면, "예술가들은 관객이 작품 속 요소를 창조적 직관에 따라 순서대로 파악하고 그 통일성을 정립할 수 있도록, 각 부분을 독립적으로 남겨두고 수천 가지의 놀라운 빛과 그늘로 조형적 연속체를 나누어야 한다."

이들은 점묘주의의 창시자인 쇠라가 주장한 미학을 실천하는 것도 중요하게 여겼다. 사물의 움직임과 형태를 기하학적으로 구성함으로써 수학적인 조화로움을 끌어낸 쇠라에게 입체주의 예술가들은 큰 존경심을 가졌다. 1908년부터 1911년까지 일었던 입체주의 회화의 첫 번째 물결은 물론 사물을 도형화한 세잔에게 깊은 빚을 지고 있었지만, 쇠라의 영향도 무시할 수 없다. 퓌토 그룹은 피카소와 브라크가 개발한 좁은 의미의 입체주의 형식과의 차별화를 위해 신인상주의 운동에서 색상환을 계승해 사용했다.

장식미술 분야에 전시 공간을 따로 할애한 것도《섹숑도

르 전시》의 특징으로, 응용미술을 전시에 포함한 최초의 사례 중 하나라고 할 수 있다. 뒤샹의 둘째 형이자 조각가였던 뒤샹-비용은 입체주의의 비전을 담아 건축 설치물을 만들었다. 기하학적인 도형으로 구성된 이 집 모양 건축물 〈입체주의 하우스La Maison Cubiste〉는 비슷한 시기에 열린《살롱 도톤》에 설치되었는데 그 모형과 스케치가《섹숑도르 전시》에 전시되었다.[•] 뒤샹-비용의 〈입체주의 하우스〉는 이후 대중이 현대적인 디자인 · 건축과 관련된 모든 것을 '입체주의'라고 부르기 시작했을 정도로 큰 영향을 미쳤다. 1913년 뉴욕에서 열린 미술 전람회《아모리 쇼Armory Show》[••]의 조직위원장 월터 파흐는 뒤샹-비용의 디자인을 두고 "철학에 기반을 둔 장식미술 스타일에 담긴 가능성을 보여주는 예"라고 평했다.

화가이자 섬유 디자이너였던 마레는 메챙제의 〈부채를 든 여인Femme à l'Éventail〉 등이 걸린 두 전시실을 '살롱 부르주아'라고 불리는 공간으로 디자인했다.

이런 노력들이 계속된《섹숑도르 전시》덕분에 입체주의는 새로운 아방가르드 사조로 인정받게 되었다. 비록 미술 평론가나 대중에게 완전히 이해받지는 못했지만, 파리 아방가

• 1912년《살롱 도톤》은 10월 1일부터 11월 8일까지,《섹숑 도르》는 10월 10일부터 20일까지 열렸다.

•• 《아모리 쇼》에는 뒤샹의 〈계단을 내려오는 누드 2〉가 전시되었는데, 가장 큰 관심과 이에 비례하는 부정적인 평가를 받았다.

레이몽 뒤샹-비용, 〈입체주의 하우스〉를 위한 스케치, 1912.

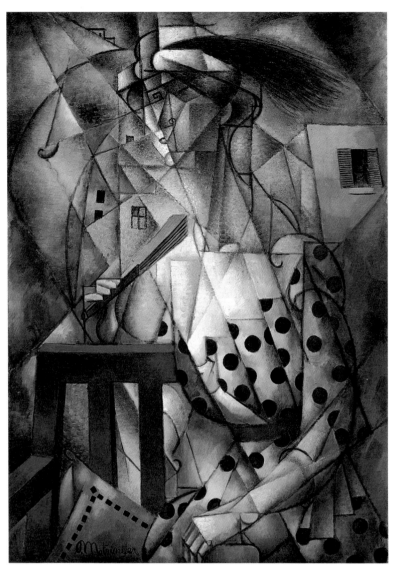

장 메챙제, 〈부채를 든 여인〉, 1912, 90.7×64.2cm, 뉴욕 구겐하임 미술관

르드 미술의 주요 사조로 자리매김하는 데는 성공했다. 이 전시는 당대의 예술 문화 발전은 물론 이후 모든 세대의 예술 문화에 큰 영향을 미쳤다. 『입체주의에 관해』와 《섹숑도르 전시》는 사람들이 추상화에 접근하는 방식을 바꾸었고, 다른 사조에서 활동하던 예술가들에게 신선한 바람을 불어넣었다.

기성 언론과 미술 아카데미는 이런 입체주의 예술가들의 행보를 바람직하게 보지 않았다. 언론의 압박을 받던 파리 시의회는 입체주의 그림이 대규모로 선보인 1911년 《제27회 앙데팡당 전시》를 들먹이며 위협적인 태도를 보였다.

1912년 10월 의회에서는 입체주의 화가들에 대한 질문이 쏟아졌다. 입체주의를 '쓰레기'라 규정지은 고전 예술 지지자들에 맞서기 위해, 그리고 '예술에서의 시도의 자유'를 옹호하기 위해 사회당 마르셀 상바 의원이 연단에 올랐다. "올해 《살롱 도톤》은 스캔들의 대상이 되는 영광을 누렸으며, 이 영광은 입체주의 화가들에게 돌아가야 합니다."로 시작된 상바의 연설은 현대미술사에 중요한 사건으로 기록되었다. '비공식' 예술의 출현에 대해 이제껏 소규모 그룹 안에서만 다루어지던 이야기, 예술의 정당성과 우월성에 대한 이야기가 공적 담론장에서 오가게 된 것이다.

○ ○ ○

입체주의는 1910년대에 유럽 전역으로 빠르게 확산되었

다. 입체주의 예술가들이 대상을 객관적인 방식으로 표현해 그 본질을 드러내는 데 관심이 있는지, 아니면 대상을 왜곡하고 추상화하는 것에 관심이 있는지에 대해 비평가들은 의견을 주고받았다.

1913년은《앵데팡당 전시》와《살롱 도톤》을 통해 입체주의 운동이 계속 발전하는 해였다. 사람들은 이제 입체주의 운동의 성격에 대해 별다른 의심을 하지 않았다. 입체주의는 기존 규범에서 표현 방식만을 약간 바꾼 사조가 아니라, 완전히 새로운 정신의 출현이었다. 입체주의는 마치 살아 있는 생명체처럼 성장했다. 입체주의가 한때의 유행처럼 금세 사라져 버렸다면 적대자들은 입체주의를 용서할 수 있었겠지만, 이 화풍이 입체주의 화가들보다 더 긴 삶을 살 운명이라는 사실을 깨닫자 공격은 더욱 격렬해졌다.

하지만 1914년 제1차 세계대전이 발발하자 퓌토 그룹의 활동은 중단되었고, 입체주의 작품을 모으던 사람들의 면면에도 변화가 일어났다. 입체주의의 큰손이던 칸바일러 역시 프랑스에 거주하던 다른 많은 독일인들과 마찬가지로 프랑스를 떠나야만 했다. 작은 규모의 유산과 함께 아버지가 운영하던 오페라가의 갤러리를 상속받은 레옹스 로젠버그는 칸바일러가 스위스로 강제 망명하기 직전인 1914년 12월 12일 다수의 입체주의 작품을 인수했다. 4년간의 전쟁이 끝난 후, 입체주의는 로젠버그의 지원으로 예술가들의 중심으로 다시 부상했다.

로젠버그 갤러리 초대장, 1919.

전쟁 중과 전쟁 후에 로젠버그는 칸바일러와 계약을 맺었던 예술가들을 포함해 수많은 예술가들과 계약을 체결할 수 있었고, 이를 바탕으로 1918년 라보에티가 옆 라보메가에 갤러리 '레포르 모데른L'effort moderne'을 열었다. 칸바일러가 떠나고 소속을 잃은 입체주의 예술가들과 메챙제, 글레이즈, 조르주 발미에르, 앙리 하이든, 오귀스트 에르뱅과 같은 예술가들이 로젠버그의 새 갤러리로 영입되었다.

1918년 3월에는 에르뱅의 첫 번째 개인전이 열렸고, 같은 해 12월에는 앙리 로랑스의 전시가 열렸다. 로젠버그는

1919년 1월 메챙제, 2월 레제, 3월 브라크, 4월 그리스, 5월 지노 세베리니, 6월 피카소로 입체주의 회화 전시회를 연이어 개최하며 입체주의 프로모션의 정점을 찍었다.

로젠버그의 아낌없는 후원 덕에 퓌토 그룹에 속한 예술가들은 1920년과 1925년에 입체주의의 변화와 새로운 경향을 강조하는 대규모《섹숑도르 전시》를 두 차례 더 개최할 수 있었다. 1920년 전시는 입체주의를 전유럽적인 사조로 홍보하기 위해 글레이즈가 아르키펭코, 콩스탕탱 브랑쿠시 등의 도움을 받아가며 기획했고, 1925년 전시는 입체주의 작품만이 아니라 신조형주의*, 바우하우스**, 구성주의***, 미래주의 등 동시대의 다른 미술 운동 작품도 함께 보여주었다.

섹숑도르의 전 멤버들이 1920년과 1925년 두 차례의 전시를 통해 입체주의의 명성을 되찾으려 했음에도 불구하고, 새로운 미술 사조들이 연이어 등장했고 결국 입체주의 '운동'

* Neoplasticism. 네덜란드에서 시작된 추상미술의 한 갈래로 데스틸De Stijl이라고도 한다. 피에트 몬드리안으로 대표되는 수직과 수평의 화면 분할과 색면이 특징이다.

** Bauhaus. 독일어로 '건축의 집'을 의미한다. 1919년 독일의 건축가 발터 그로피우스가 바이마르에 설립한 건축, 공예, 디자인 등의 종합예술학교로, 건축을 주축으로 하여 기능적이고 합리적인 새로운 미를 추구했다.

*** Constructivism. 러시아에서 일어난 예술운동으로 단순함과 실용성을 추구했으며 철, 유리 등의 공업생산물을 주로 사용했다.

은 막을 내린다. 입체주의가 추구한 아젠다를 하나만 꼽을 수는 없지만, 이들이 혁신을 중시했다는 점에는 이견이 없다. 입체주의 작가들은 예술의 유일한 법칙은 시간의 법칙이라고 말했다. 예술가는 과거의 예술을 모방해서는 안 된다. 예술가는 자신의 시대에 속해야 하며, 그것이 무엇을 의미하는지 스스로 발견하기 위해 노력해야 한다.

입체주의는 대중이 보는 것과 대중이 이해하는 것 사이의 차이를 극복하기 위해 고민했고, 이후 모든 세대의 추상 예술가들이 동일한 어려움에 직면했다. 자신들의 실험과 고찰이 앞으로 어떤 영향을 끼칠지 구체적으로 생각하고 있었는지는 확신할 수 없지만, 이들의 메시지는 글레이즈와 메챙제가 쓴 『입체주의에 관해』에 가장 잘 표현되어 있다.

> 사람들은 마침내 입체주의 기법은 결코 존재하지 않았으며, 단지 몇몇 화가들이 용기와 다양성을 가지고 보여준 회화 기법일 뿐이라는 것을 깨닫게 될 것이다.
>
> — 알베르 글레이즈, 장 메챙제, 『입체주의에 관해』, 1912.

최근 코팅턴, 크리스토퍼 그린, 피터 브룩 등 많은 미술 사학자들이 메챙제와 글레이즈를 비롯해 퓌토 그룹을 포함한 살롱 입체주의 예술가의 공헌에 주목하고 있다.

살롱 입체주의자들의 보편적인 역사는 다시 쓰여야 하고,

1925년《섹숑도르 전시》풍경

그 역사는 전쟁 중에 파리에 남아 있던 입체주의 화가들, 특히 고도로 구조화된 메챙제와 그리스의 작품을 포함함으로써 확장될 수 있다. 초기 입체주의의 지적 충만함을 제대로 살펴본다면, 입체주의가 지난 세기 가장 급진적인 회화 운동이었을 뿐만 아니라 가장 풍부한 미래적 가능성을 지닌 운동이었다는 사실이 드러날 것이다.

— 피터 브룩, 『알베르 글레이즈: 20세기를 위해 그리고 그에 반해 Albert Gleizes: For and Against the Twentieth Century』, 2001.

제2차 세계대전 직후 활동한 예술가 세대는 입체주의에 영향을 받아 혁신적인 예술을 추구했다. 현대적 관점에서 볼 때,《섹숑도르 전시》에서 이루어진 예술 실험이 없었다면, 색으로 넓은 면적을 채우는 컬러 필드Color field나 각 구역의 색상 간의 경계가 분명한 하드에지Hard-edge 페인팅은 물론 형태를 극도로 단순화하는 미니멀리즘Minimalism 같은 시도도 없었을 것이다. 입체주의 실험에는 추상표현주의*를 비롯한 수많은 현대미술의 미학이 숨어 있다. "대상을 바라보는 눈만큼이나 많은 대상의 이미지와 그것을 이해하는 마음만큼이나 많은 대상의 본질"을 작품에 담아내고자 한 그들의 생

* Abstract expressionism. 1940년대 후반과 1950년대에 뉴욕 미술계에 등장한 추상미술운동이다. 행위를 강조하는 액션 페인팅과 물감을 화면 전체에 고르게 바르는 색면 회화로 세분하기도 한다.

224

각에서, 개념과 이미지가 넘쳐나는 포스트 인터넷 시대의 도래를 알아챌 수 있다.

10.

파괴를 통해 자유와 무의미를 추구하다

1921.06.06. — 06.30.

몽테뉴가 13번지

13 Avenue Montaigne

《살롱 다다》

'다다dada'라는 말을 들어보았는가? 다다이즘dadaism이라는 말을 들어본 사람은 많을 것이다. 어쩌면 익숙할 수도 있다. 그런데 다다란 무엇일까? 그게 무엇이냐고 물었을 때 제대로 답할 수 있는 사람은 별로 없다. 다다는 예술인가? 철학인가? 정치인가? 화재보험인가? 아니면 국교인가? 진정한 힘인가? 아니면 아무것도 아니거나, 혹은 반대로 모든 것인가?

이 모든 물음은 다다가 무엇인지 이야기해 주지 못한다. 어떤 질문도 다다가 무엇인지를 규명하지 못한다는 점이 역설적으로 다다를 규명한다. 이 무정부주의 예술운동은 처음부터 쉽게 정의되기를 거부했다. 다다이스트였던 예술가 요하네스 바더는 다다를 주장하는 다다이스트들조차 다다가 무엇인지 모른다고 했다.

다다의 중심에 있었던 시인 트리스탕 차라에 따르면 '다다'라는 말은 어떤 의미도 담고 있지 않기 때문에 선택되었다. 1921년 러시아의 언어학자 로만 야콥슨은 다다에 관한 에세이에서 다다를 이렇게 정의했다

> 단순히 유럽에서 유통되는 의미 없는 작은 단어, 의미를 떠올리며 자유롭게 접미사를 붙일 수 있는 작은 단어.
>
> — 로만 야콥슨, 『문학의 언어Language in Literature』 중
> 「다다Dada」, 1987

다시 말해, 다다는 공백, 암호, 영역 표시이자, 자유롭게

떠다니는 기표, 마음대로 채워질 준비가 된 기표였다. 다다이스트들은 '다다'라는 하나의 기치 아래 모였지만 극도의 다양성을 장려했고 이 단어를 정의하기를 거부함으로써 예술운동의 의미를 재정립했다.

다다이스트들은 의미와 가치를 하나로 규정하고 고정하려는 태도와 활동들에 반발했다. 차라는 다다이스트들의 공통점이란 "엄청난 반항심"뿐이고, 모두가 "예술의 자유를 얻기 위해 기존의 예술 형식을 뛰어넘는" 방향으로 나아갔다고 했다. 그러니까 다다가 무엇인지에 대해 누구도 제대로 이야기하지 못한다는 점이 다다의 핵심이다.

다다이스트들이야 펄쩍 뛰고 반대하겠지만, 그럼에도 다다를 규정해 보자면 제1차 세계대전 이후에 유럽에서 등장한 문화 예술운동이라고 할 수 있다. 이들은 무정부주의와 비합리성, 부조리를 받아들여 전통적인 미적 가치를 거부했다. 허무주의적이고, 도발적이며, 혼돈을 찬양하며, 현상 유지에 도전하고, 사고의 변화를 불러오고자 했던 반항적인 운동이었다.

이해하기 어려운 이 예술운동은 제1차 세계대전 당시 무일푼의 젊은 독일 작가 후고 발과 그의 연인 에미 헤닝스가 중립국인 스위스의 취리히로 오면서 시작되었다. 오늘날 취리히는 유럽 중심부에 위치한 교통의 중심이지만, 1916년에는 제1차 세계대전의 참상을 피하려는 사람들이 모이는 곳이었다. 발과 헤닝스는 취리히 슈피겔가세 1번지에 있는 옛 여

볼테르 카바레 개막 행사 포스터

관 건물에 예술 클럽을 열었다. 독립 예술가와 사상가들을 위한 공간, 모든 의견에 열려 있는 공간을 만들려고 한 것이다. 1916년 2월 5일, 다다의 초기 멤버였던 차라는 자랑스러운 어조로 "예술 엔터테인먼트 센터" 볼테르 카바레의 개관을 알렸다.

발은 젊은 예술가들을 초청해 매일 공연과 낭독회를 열었다. 자유 형식의 춤부터 말도 안 되는 시까지 모든 것을 기묘하게 섞은 공연이었다. 예술가들은 시끄럽고 불규칙한 음악을 배경으로 기묘한 의상을 입고 등장해 관객을 도발했다. 이 무작위적인 공연은 종종 황홀하고 신비로운 경험으로 변모했다. 관객들은 어리둥절해했지만 열광했다.

> 모두가 정의할 수 없는 중독에 사로잡혔다. 이 작은 카바레가 폭발해서 거친 감정의 놀이터가 되어버린 것 같았다.
>
> — 후고 발, 일기, 1916.02.26.

같은 해 7월 14일에 첫 '다다의 밤'이 열렸다. 이 밤에 발은 첫 번째 「다다 선언문Dada Manifesto」을 발표했다. 다음 해 3월 27일 이들은 취리히의 반 호프 스트라세 19번지에 다다 갤러리를 열었고, 이곳에서 차라가 표현주의와 추상미술에 대해 강연했다. 1918년 3월 23일, 차라의 「다다 선언문」이 출간되었다.•

취리히에 모인 예술가들은 계몽주의로 대변되는 합리주

트리스탕 차라, 「다다 선언문」, 1918.

의, 이성 중심주의에 비판적이었다. 이들은 비합리적인 퍼포먼스와 해프닝을 통해 자신들의 입장을 드러냈다. 그중에서도 소리는 있으나 의미는 없는 단어들로 구성된 시 낭독하기, 우스꽝스러운 의상 입기, 낭독자의 목소리를 방해하는 시끄러운 배경 음악 깔기 등은 전통적인 문학과 예술을 조롱하고 희화화하는 대표적인 행위 예술이자 예술 행위였다.

다다이스트들은 이성과 논리, 규칙과 규정에 의존하는 사회에 실망했다. 이들은 비합리적이고 비논리적이고 무법적인 대안을 제시해야 했다. 그들은 반체제, 반사회, 반종교, 반예술을 표방하며 마치 어린아이의 눈으로 본 것처럼 세계의 질서를 다시 세우려 했다. 기성 체제에 반대했지만 그렇다고 경건하거나 청교도적인 방식을 택하지는 않았다. 노동절에 노동자들이 취리히 거리를 행진할 때 예술가들은 멋쟁이 복장을 하고 샴페인을 마시며 그들과 함께 행진했다. 다다이스트들과 그 사상은 위험하고 혁명적인 것으로 간주되어 스위스 경찰의 감시를 받았다. 비뚤어지고 도발적이었던 그들은 어떤 사상적 집단으로 분류되거나 포함되기를 거부했다.

취리히에서 일어난 다다 운동에 대한 이야기는 유럽으

• 「다다 선언문」은 단 한 번만 발표된 것이 아니라 수년에 걸쳐 여러 번 발표되었다. 가장 잘 알려진 발과 차라의 선언문은 둘 다 다다 운동과 그 목표를 설명하지만, 다다 운동을 확산하는 방식에 관한 내용이 다르다.

로 퍼졌다. 이 소식을 들은 앙드레 브르통, 루이 아라공, 폴 엘뤼아르 등 많은 파리의 예술가들은 이들의 행보에 관심을 가졌다.

1918년에 전쟁이 끝나자 일찍이 파리를 떠났던 많은 다다이스트들이 파리로 돌아왔다. 1919년 차라는 취리히를 떠나 파리에 도착했고, 이듬해에는 조각가 장 아르프가 쾰른을 떠나 파리에 왔다.

전쟁이 끝나자 대다수의 사람들은 전쟁 이전 '질서로의 복귀'를 추구했지만 다다이스트들은 이 기조에 대항하려 했다. 그들은 사건 사고의 도시, 파리에서 공연, 전시, 출판물, 언론 논평 등을 활용해 영향력을 발휘했다. 1920년 5월 26일 클래식 음악의 성전이었던 살 가보 공연장에서 다다이즘의 창시자들이 모인 '다다 페스티벌Festival Dada'이 열렸다. 뒤이어 각종 선언문이 발표되고 평론이 출판되었으며 시위와 전시, 공연이 줄을 이었다. 바야흐로 반역의 계절이었다.

11월 차라와 피카비아는 전 세계의 아방가르드 예술가와 작가에게 50여 통의 편지를 보냈다. 다다를 주제로 한 책에 기고해 달라는 내용으로, 프랑스 출판사 라 시렌이 1만 부를 발행할 계획이었다. 이 프로젝트는 열렬한 호응을 얻어 약 40명의 작가가 사진, 그림, 포토몽타주, 텍스트를 보냈다. 하지만 얼마 지나지 않아 내부 갈등이나 예산 부족 같은 문제가 발생해 저자들은 프로젝트를 포기할 수밖에 없었다.

《살롱 다다》전시장 전경

〜〜〜

1921년 6월 6일부터 30일 동안 파리 몽테뉴 갤러리에서 열린 《살롱 다다Salon Dada》는 다다 운동의 첫 번째 주요 단체전이다. 1917년에 시작된 다다 운동이 5년 동안 지속되며 변화를 겪은 후 더 많은 관중과 만나기 위해 한 시도였다.

《살롱 다다》는 백여 개의 계단으로 연결된 일곱 층을 전시 공간으로 썼다. "올여름 코끼리는 콧수염을 기를 거예요…. 당신은요?", "여기에는 바이올린이 아니라 넥타이가 보입니다.", "다다는 금세기 최고의 사기꾼입니다." 등 알쏭달쏭한 문장이 가득한 전단지가 곳곳에 붙어 있었다. 위층 복도와 스튜디오 룸에는 우산, 모자, 파이프 세트, 흰색 넥타이가 달린 첼로 등 잡다한 물건들이 전시되었다. 이전까지 그어떤 전시도 이처럼 일관성 없음을 일관성 있게 표현하지 못했을 것이다.

'다다 페스티벌' 행사의 일환이었던 《살롱 다다》의 기획자는 다다 그룹의 실질적 리더였던 차라로, 그는 전시할 작품을 선정하고 전시회의 구성을 결정했다. 그가 고른 작품에는 뒤샹, 피카비아, 만 레이 등 다다 운동의 주요 인물들의 콜라주와 포토몽타주, 오브제 작품 및 추상회화 등이 고루 포함되어 있었다. 전시된 작품 백여 점은 매우 실험적이었으며 예술이라는 전통적인 관념에 도전장을 내밀었다. 전시에 참가한 20여 명의 다다이스트 대부분은 파리 그룹에 소속되어 있

《살롱 다다》도록

프란시스 피카비아, 〈카코딜산염 눈L'oeil cacodylate〉, 1921,
148.6×117.4cm

었지만 국제 전시회라는 타이틀에 걸맞게 요하네스 테오도어 바겔트, 막스 에른스트, 발터 메링을 위시한 독일 작가들과 지노 칸타렐리, 알도 피오치, 줄리우스 에볼라 등 이탈리아 작가들 역시 참가했으며 레이와 조지프 스텔라는 미국 대표로, 아르프는 스위스 대표로 참여했다.

기괴함, 유머, 우연, 환상을 사용함으로써 다다이스트들은 독창성과 독립성을 획득했다. 전시에서 공개된 다양한 작품들은 이제껏 없었던 신선한 시각을 보여주었고, 젊은 화가들과 시인들이 추구한 잠재적인 해방에의 욕구를 드러냈다. 아르프는 실물 크기의 차라 초상화를, 에른스트는 유명한 작품인 〈종으로 장식한 목초 같은 자전거, 어룽거리는 폭발 가스 그리고 애무를 위해 등뼈를 굽히는 극피동물La Biciclette graminée garnie de grelots les grisous grivelés et les échinodermes courbants l'échine pour quêter des caresses〉을, 차라는 각각 〈나의Mon〉, 〈친애하는Cher〉, 〈친구Ami〉라는 제목의 작품 세 점을 전시했다. 뱅자맹 페레는 호두까기 인형과 고무 스펀지를 그린 작품에 〈죽은 여인Une belle morte〉이라는 제목을 붙였다. 전시장을 방문한 관람객들은 풍선으로 장식된 정교한 거울에 비친 자신을 보게 되었는데, 〈낯선 이의 초상Portrait d'un inconnu〉이라는 제목이 붙은 필리프 수포의 이 작품은 시인의 또 다른 작품인 〈레티로 광장Cité du Retiro〉 옆에 걸려 있었다. 〈레티로 광장〉의 액자에는 작은 아스팔트 조각이 매달려 대롱거렸다.

다다이스트들은 전적으로 우연에 기반해 작품을 창작하

기도 했다. 신문에서 오려낸 단어를 가방에서 무작위로 꺼내 나온 순서대로 나열해서 시를 썼다. 아르프는 이 방식을 예술 작품에 적용하려 했는데, 오려낸 종이 조각을 높은 곳에서 떨어뜨려 〈우연의 법칙에 따른 사각형의 콜라주Collage avec des carrés disposés selon les lois du hasard〉를 만들었다. 이런 작업 과정은 인생의 무작위성과 예측 불가능성을 반영했다.

《살롱 다다》는 반이념적이고 반부르주아적이며 무정부주의적인 태도를 견지했다. 급진적이고 반체제적인 태도, 불경건한 유머와 전통적인 미적 가치에 대한 거부로 주목받았다. 전시된 많은 작품들은 기존의 가치와 관념에 충격을 주고 도전하기 위해 의도적으로 고안되었다. 또한 많은 작품들이 우연히 발견된 사물과 일상적인 재료를 사용했다.

전시에는 다양한 예술가, 지식인, 호기심 많은 관람객이 모여들었다. 대중의 반응은 엇갈렸다. 일부 관람객은 새롭고 파격적인 형태의 예술에 흥미와 감명을 받았고, 다른 관람객은 무의미하고 불쾌한 작품에 혼란과 분노를 느꼈다.

〇 〇 〇

다다이스트들의 '전시'가 1921년 5월 27일 파리의 몽테뉴 갤러리에서 열리긴 했으나, 《살롱 다다》는 전시만 의미하지는 않는다. 다다이스트들이 주최한 일련의 아방가르드 예술 및 문학 행사를 통칭하는 개념으로, 이 행사들은 레포르

피카비아가 디자인한 포스터를 들고 있는 브르통

모데른 갤러리, 브르타뉴 갤러리, 살 가보 공연장 등 파리 시내 여러 곳에서 열렸다. 공연, 시 낭독 및 기타 이벤트도 전시 공간에서 진행되었다. 다다이스트들은 장르를 혼합하는 행위 자체가 지닌 예술성을 믿었다. 문인들의 그림을 전시하고, 아르프나 에른스트, 피카비아 같은 화가들의 시를 출판할 때 차라는 만족감을 느꼈다.

피카비아와 차라는 6월 10일 금요일 저녁과 6월 18일 토요일, 6월 30일 목요일 오후 3시 30분에 전시 연계 공연을 기획했다. 전시 개막 나흘 후인 6월 10일 밤 9시, 다시 한번 많은 인파가 모인 가운데 '다다 이브닝'이 개최되었다. 주최 측은 보도 자료를 내보내 대중의 관심을 끌었다.

오늘 6월 10일 저녁 9시에 몽테뉴 갤러리에서 다다이스트들이 공연에 참석하기 위해 모입니다. 연극과 춤 공연, 연주가 이어질 것이며 라이베리아 공화국 대통령이 방문할 예정입니다. 당신을 놀랠 만한 여러 가지가 준비되어 있습니다.

수백 명의 사람들이 이 유혹적인 초대에 응하기 위해 10프랑을 지불했다. 무대는 두 층으로 구성되어 있었는데, 아래층에는 거울과 피아노가 캔버스 아래에 숨어 있었다. 공사장 사다리로 이어진 위층에는 작은 발코니와 이브닝 드레스를 입은 마네킹이 있었다.

행사가 시작되자 피아니스트는 다다 스타일로 '편곡된'

GALERIE MONTAIGNE

13, Avenue Montaigne

SOIRÉE DADA

Le VENDREDI 10 JUIN 1921, à 9 heures

ᴗ ᴗ ᴗ

I.	LA CHANSON DU CATALOGUE DE L'EXPOSITION . au piano.	Mᵐᵉ E. Bujaud.
II.	LA BOITE D'ALLUMETTES.. Le Président de la République de Libéria visitera l'exposition.	Philippe Soupault.
III.	A L'ÉVANGILE	Louis Aragon.
IV.	LA VOLAILLE MIRACULEUSE Danse créée par l'auteur.	Valentin Parnak.
V.	LE LIVRE DES ROIS.	Georges Ribemont-Dessaignes.
VI.	PAR LE COU DES BRISES..	Paul Eluard.
VII.	LE VOL ORGANISÉ nouveau système de gyravion.	Benjamin Péret.
VIII.	DIABLERET. au piano Mme PIROUELLE et M. EMILE SAB.	Philippe Soupault.
IX.	LE CŒUR A GAZ. Pièce de Théâtre.	Tristan Tzara.

Oreilles. Philippe SOUPAULT.
Bouche. Georges RIBEMONT-DESSAIGNES.
Nez Théodore FRAENKEL.
Œil Louis ARAGON.
Cou Benjamin PÉRET.
Sourcil Tristan TZARA.
Danseur Valentin PARNAK (tournoiche créée par le danseur).

L'orchestre sera conduit par M. JOLIBOIT, réparateur de porcelaine du 6ᵉ arrondissement

Piano GAVEAU

Les tapis sont fournis par les GRANDS MAGASINS DE LA PLACE CLICHY.

Prix des Places : 10 Francs (Droits compris).
Bureau de Location au " Théâtre des Champs-Elysées ", 15, avenue Montaigne.
Téléphone : Passy 27-81, 27-62, 27-63.

Imp. Créacès, 4 Bis. Rue des Batons, Paris

다다 이브닝 프로그램

인기 있는 곡을 연주하기 시작했고 가수는 전시 카탈로그의 텍스트를 다양한 주석과 함께 '해석'해 불렀다. 분위기가 다소 지루해지자 차라는 졸리부아라는 사내를 무대로 불렀다. 이 사람 좋은 사내는 자신의 공연이 이날 저녁의 하이라이트가 될 것이라는 것을 꿈에도 모르고 대중적인 오페라를 불렀다. 이 공연에 진지하게 임한 졸리부아는 파리에서 일하는 세라믹 수리공이었다. 몇 번의 음 이탈에 어떤 이들은 환호했고, 어떤 이들은 야유했다. 졸리부아는 영문도 모르고 쏟아지는 관심을 즐겼다.

노래가 끝날 무렵 방 뒤쪽에서 시끄러운 소리가 들렸고, 입고 있는 까만 재킷만큼이나 검은 가면을 쓴 '라이베리아 공화국 대통령'이 악명 높은 다다이스트들의 호위를 받으며 입장했다. 사실 이 사람은 시인 수포였다. 그는 벽에 걸린 예술 작품을 둘러보며 감탄사를 내뱉으며 개막식에 참석한 고위 인사들을 그럴싸하게 흉내 냈다. 어리둥절한 참석자들과 악수와 축하 인사를 나눈 시인은 마지막으로 웃기고 무논리적인 연설을 했다. 실제 대통령이라도 된 마냥 수포는 다다 동료들에게 메달 대신 초를 과장된 몸짓으로 나누어 주었고, 성냥으로 불을 붙인 다음 즉시 끄고 다시 주머니에 넣었다. 대통령-시인은 남은 성냥을 관중에게 나눠주었고, 이미 이 혼란스러운 분위기에 적응한 관중은 즐거운 시간을 보냈다.

하지만 관중의 인내심은 오래 이어지지 않았다. 이후 이어진 공연은 너무 난해해 여러 사람들의 심기를 건드렸다. 러

시아인 무용수 발렌틴 파르낙은 〈기적의 가금류La Volaille mi-raculeuse〉라는 곡에 맞추어 닭으로 분장을 했는데, 헐렁한 셔츠를 입고 갈매기 날개를 형상화한 테니스화를 신는 등 원시적이고 지극히 상징적인 차림을 선보였다. 공사장에서 쓰는 사다리를 타고 2층의 '닭장'에서 내려온 무용수의 오른쪽 팔뚝에는 금속으로 만든 발 모형이 부착되어 있었고, 이 반인반조는 여분의 팔다리를 멋지게 휘두르며 춤을 추어댔다. 관중은 지성에 대한 이러한 모욕을 수동적으로 견디고만 있지 않겠다는 듯이 야유와 욕설을 쏟아내며 스트레스를 풀었다.

인터미션 이후에는 차라가 무대에 올라 자신의 작품을 외국 억양 가득한 프랑스어로 낭독했는데, 스스로 이 작품을 걸작이라고 선언하자마자 관객들의 항의와 조소가 이어져 공연 지속이 어려웠고, 많은 관객이 대규모로 퇴장했다. 결국 졸리부아가 다시 무대에 올라 마지막으로 다 같이 〈라 마르세이유〉를 부르면서 시위인지 공연인지 전시 개막 행사인지 모를 행사를 끝냈다.

○ ○ ○

사실 이 시기 독특한 공연을 기획한 것은 다다이스트뿐만이 아니었다. 6월 17일 금요일 저녁에는 필리포 톰마소 마리네티를 위시한 이탈리아 미래주의자가 주최하는 《노이즈 콘서트Concert Bruitiste》가 열렸고, 18일 같은 무대에 장 콕토

의 〈에펠탑의 신랑신부Les mariés de la tour Eiffel〉 초연이 잡혀 있었다.

여러 개의 유사한 아방가르드 행사가 같은 장소에서 비슷한 시기에 개최된다는 것은 다다이스트들에게 사실상 재앙과도 같았다. 신문으로 행사의 존재를 안 뒤에 자세히 알아보지 않고 보러 오는 일반 대중에게 다다이스트들이나 마리네티, 콕토는 다 고만고만하게 기이하고 또 엇비슷하게 진보적인 작가들로 비쳤을 것이다. 마리네티는 이러한 혼동이 더 큰 홍보 효과를 가져온다고 여겨 크게 불쾌해하지 않았지만, 다다이스트들은 달랐다. 그들은 자신들의 행동에 훨씬 구체성이 있다는 점을 강조하고 싶어했고, 다다이스트들은 다른 공연들을 방해하는 공격적인 행동까지 하고 만다.

전시는 6월 18일까지 일반에 공개되었는데, 이날은《살롱 다다》프로그램에서 두 번 있는 '마티네' 공연 중 첫 번째 공연이 올라가는 날이기도 했다. 이날 다다이스트들은 자신들의 의중을 명확히 전달하기 위해 기자회견을 준비했다. 그 전날 한차례 소동이 일어났기 때문이다.

앞서 말했지만 비슷한 시기에 다다이스트 외의 다른 예술가들도 여러 공연을 열었다. 6월 17일 저녁은 이탈리아 미래주의자들의 공연《노이즈 콘서트》가 있었는데, 차라를 비롯한 몇몇 다다이스트들이 이 공연을 방해하려는 의도를 가지고 여기에 참석했다. 이미 1월에《촉각주의자 컨퍼런스》에서 다다이스트들과 부딪친 적이 있었던 미래주의자 마리네

티는 이번에도 다다이스트들이 방해할 수 있다는 생각에 대비 태세를 취했다.

마리네티의 예상대로 《노이즈 콘서트》는 다다이스트들의 방해 공작을 맞딱뜨렸다. 공연이 진행된 샹젤리제 극장 곳곳에서 다다 전단지가 날아다녔고, 차라는 관객들과 미래주의자들을 향해 휘파람을 불며 모욕적으로 소리를 질렀다. 극장주였던 시인 자크 에베르토가 직접 나서서 차라에게 조용히 하라고 명령했지만, 차라는 이를 거부했다. 차라가 퇴장을 계속 거부하자 에베르토는 헌병 한 명을 난동을 부리는 차라 옆에 앉히고 《살롱 다다》의 즉각적인 폐쇄를 선언했다. 극장장은 언론과의 인터뷰에서 "우선 이들이 극장을 소란스럽게 하는 것을 막고, 그다음 전시회를 박탈하는 방식으로 처벌해야 한다고 생각했다."라고 말했다.

다음 날 오후 2시, 100여 명의 사람이 다다 전시를 보고자 줄을 섰지만 갤러리의 문은 열리지 않았다. 수포는 갤러리 관계자를 불러 설명도 없이 일방적으로 계약을 위반한 것은 부당하다고 주장했다. 다다이스트들은 갤러리 측에 계약 위반과 관련된 소송을 제기하겠다는 의사를 밝혔으며, 이런 우여곡절 끝에 갤러리는 6월 30일까지 정식으로 임대되었다.

6월 18일 저녁 열린 콕토의 〈에펠탑의 신랑 신부〉 초연에서도 다다이스트들은 더 잃을 것이 없다는 태도로 방해 공작을 펼쳤다. 이들은 공연 내내 객석 곳곳에서 일어서거나 앉아서 "다다 만세"를 외쳤다.

일련의 사건들은 다다이스트들에게 물질적인 타격을 가했을 뿐만 아니라 중대한 도덕적 흠결이 되었다. 분노의 순간이 지나고 나서야 다다이스트들은 재판과 보증금에 신중하게 접근해야 했다는 것을 깨달았다. 또한 기존 다다이스트들 중 이탈자가 생기기도 했으며, 진행되는 다다 운동에 비판적인 목소리를 내기도 했다. 1921년 브르통과 함께 다다 운동에서 탈퇴한 피카비아는 파리 다다가 평범한 기성 운동이 되었다고 주장했다.

> 다다 정신은 실제로 1913년에서 1918년 사이에만 존재했다. 그것을 연장하기 위해 다다는 폐쇄적이 되었다. 다다는 진지하지 않았다…. 그리고 지금 어떤 사람들이 그것을 진지하게 받아들인다면 그것이 죽었기 때문이다! 국가와 도시를 통과하는 것처럼 아이디어를 통과하는 유목민이 되어야 한다.
> — 프란시스 피카비아,《필하우 티바우Pilhaou-Thibaou》
> 391호 특집호, 1921.

이후 파리 다다의 활동은 차라의 지휘 아래 계속되었지만, 1923년 파리 다다의 마지막 무대 공연 이후 다다는 내분으로 무너졌고, 미술 운동의 흐름은 무의식과 꿈의 세계를 표현하는 초현실주의Surrealism로 넘어갔다.

《살롱 다다》를 둘러싼 평가는 엇갈렸지만 다다가 20세기 주요 예술운동으로 자리매김하는 데 이 전시가 일조했다

는 점은 분명하다. 회화, 조각, 사진, 행위 예술 등 다양한 예술 형식을 선보인 이 전시 덕분에 다다 운동은 파리에서 발전하고 퍼져나갔다.《살롱 다다》를 통해 다다이스트들은 미술계의 주요 세력이 되어 유명세를 얻었다. 전시에 참여한 많은 예술가들은 전통적인 미적 가치를 거부하고 실험적인 시도를 하는 것으로 유명해졌다.《살롱 다다》는 초현실주의와 같은 다른 아방가르드 운동의 발전 기반을 마련하기도 했다.

오늘날에도 다다이스트들의 작품과 아이디어는 예술과 문화에 대한 혁신적이고 도전적인 접근 방식이라는 측면에서 계속해서 연구되고 있다. 최초의 학제 간 예술운동이라 할 만한 다다는 무정부주의와 장난을 통해 예술계를 영원히 바꿔놓았으며, 표현주의와 초현실주의 사이의 연결고리 역할을 했다. 여러 인쇄물을 조합하는 콜라주, 사진을 조합하는 포토몽타주, 기성 제품을 수집하는 아상블라주, 이미 만들어진 기성 용품을 새로운 측면에서 바라보는 레디메이드와 같은 새로운 예술 기법을 발명했다. 이후 다다는 대중문화 이미지를 이용하는 팝아트에 영향을 미쳤고, 저항을 외친 1970년대 펑크 문화에 영감을 주었고, 아이디어를 중요시하는 개념미술의 기초를 제공했다. 폴 매카시의 작품부터 마리나 아브라모비치의 퍼포먼스 아트, 데이비드 보위나 레이디 가가의 공연에 이르기까지 오늘날 예술과 대중문화의 모든 곳에서 다다의 흔적을 찾아볼 수 있다.

다다이스트들은 모든 관념을 깨끗이 지운 예술에서 절

대적인 자유라는 원칙을 발견했다. 다다 정신은 전후라는 역사적 맥락, 허무주의의 대두와 뗄 수 없는 관계에 있다. 다다는 질문과 허풍, 도발을 던지며 회화, 시, 사진, 영화를 다시 생각해 보고자 했다. 예술 안에 예술이 아닌 것을 새겨 넣으며 미적 범주와 아름다움의 의미를 재검토하도록 유도함으로써, 기원과 근본을 부정했던 다다는 역설적으로 현대미술의 기원이 되었다.

11.

모든 것은 디자인이다

1925.4.28 – 11.30.

에스플라나드 데 쟁발리드
Esplanades des Invalides

《국제 장식 및 산업 미술 박람회》

"모든 것은 디자인이다."

이탈리아 출신의 세계적인 디자이너 알레산드로 멘디니의 말이다. 언어, 수업, 도시, 관점, 프롬프트, 인터페이스, 꿈과 가치까지, 바야흐로 모든 것들을 '디자인'해야 하는 시대다. 매일 사용하는 도구에서부터 우리가 살고 있는 도시에 이르기까지 디자인의 영역은 그야말로 무한대로 확장되었다. 우리는 잠자리에서 일어나 잠들기까지 디자인과 함께한다. 좋은 디자인은 用용과 快쾌, 두 가지 조건을 모두 충족해야 한다고 한다. 기능적인 편리함과 심미적인 즐거움을 제공해야 한다는 것이다.

프랑스어 '아르 데코라티프art décoratif', 장식미술은 넓은 의미에서 '디자인 미술'을 뜻한다. 루브르 박물관 옆에 있는 장식미술 박물관Musée des Arts Décoratifs이 중세 시대부터 오늘날까지의 디자인 역사를 모두 다루는 것도 이러한 맥락에서다. 그런가 하면 '아르 데코라티프'의 줄임말인 '아르데코art déco'는 보다 좁은 의미로 쓰이기도 한다. 1925년 파리에서 열린 《국제 장식 및 산업 미술 박람회Exposition Internationale des Arts Décoratifs et Industriels Modernes》를 통해 탄생한 미술 양식을 일컫기 위해 만들어진 말이기 때문이다.

제1차 세계대전이 끝났다고 해서 유럽이 바로 평화로워진 것은 아니었다. 서부 전선의 주요 거점이었던 프랑스는 인력과 산업 생산성에 큰 손실을 입었고, 그로 인한 경제적 불안정은 1920년대까지 프랑스를 괴롭혔다. 모든 것이 불확실

한 시기에 프랑스인들은 고통스러운 과거가 아닌 더 밝고 낙관적인 미래를 바라보기를 원했고, 이들의 의지는 국제박람회라는 형태로 드러났다.

많은 나라가 참가하는 국제박람회는 이미 유럽에서 여러 번 있었다. 하지만 《국제 장식 및 산업 미술 박람회》는 1900년에 열렸던 파리 만국박람회와 다른 모습을 보여주었다. 만국박람회가 산업과 개별 제품에 초점을 맞추었고, 예술 분야에서는 프랑스 고전 양식 재현이 주를 이루어 장식미술은 뒷전으로 밀려났다. 그러나 1925년의 박람회는 장식미술에 집중했고, 새로운 건축 및 디자인 스타일에 형태와 이름을 부여했다.

물론 장식미술을 다룬 국제 행사도 이 행사가 처음은 아니었다. 1902년 이탈리아 정부와 이탈리아 북부의 중심 도시인 토리노는 최초의 국제 장식미술 박람회를 개최해 현대 장식미술 홍보를 주도했다. 토리노 박람회에서는 '현대 경향을 보여주는 독창적인 작품만 허용'되었는데, 프랑스 장식예술가협회가 이 원칙을 채택함으로써 이 규정은 《국제 장식 및 산업 미술 박람회》에까지 이어졌다.

박람회가 열리기까지의 과정은 쉽지 않았다. 프랑스에서 현대 장식미술 전시회를 개최해 달라는 요청이 여러 차례 이어지자, 장식미술 분야에서 활발히 활동하던 세 개의 문화협회(중앙장식미술협회, 장식미술가협회, 예술 및 산업 장려 협회)의 회장들은 1915년에 정부가 전시회를 개최해야 한다는 의

《국제 장식 및 산업 미술 박람회》포스터

견을 공동으로 표명했다. 1915년으로 예정되었던 전시회는 1916년으로 연기되었고, 전쟁으로 인해 1922년, 1924년으로 밀리다가 마침내 1925년에 열리게 되었다.

훗날 장식가 모리스 뒤프렌이 강조했듯《국제 장식 및 산업 미술 박람회》는 세계에 프랑스의 "창조적 천재성"을 보여주는 것을 목표로 했다. 세계 각국 사이의 경제적·예술적 경쟁이 계속되던 와중 "모든 형태의 지식과 예술을 가장 풍부한 표현으로 비교"해 프랑스의 우월성을 강조하려 한 것이다. 이는 "응용미술이 위대한 과거 예술가들과의 정신적 연속성을 유지하면서도 낡은 공식을 뛰어넘어 부흥했을 때 생겨날 경제적 유용성을 대중에게 증명하는 것"을 의미했다.

21개국이 박람회에 참가했는데 참가국 대부분은 유럽 국가들이었다. 오스트리아, 벨기에, 체코슬로바키아, 덴마크, 핀란드, 영국, 그리스, 네덜란드, 이탈리아, 리투아니아, 룩셈부르크, 모나코, 폴란드, 스페인, 스웨덴, 스위스, 소련 및 유고슬라비아 등이 참가했고, 독일은 전쟁으로 인한 긴장이 지속되면서 전시관을 세우지 못해 불참했다. 아시아에서는 중국, 일본, 튀르키예가, 독립 국가로서는 아니었지만 아프리카의 프랑스 식민지 및 프랑스 통치하에 있던 국가들이 참가했다. 전시 출품 요건을 충족하는 디자이너가 부족했던 미국도 참가하지 못했다. "형식의 미적 갱신에 대한 명확한 경향을 보여주는 독창적인 작품만 허용된다. 예술적 영감이 없는 오래된 스타일과 산업 생산물의 모방은 인정되지 않는다."라

《국제 장식 및 산업 미술 박람회》조감도와 배치도

는 규정 때문이었다. 이 박람회에서는 모든 것이 현대적이어야 했다.

박람회 공간은 센강 바로 옆에 위치한 에스플라나드 데쟁발리드에서 시작해 그 앞의 알렉상드르 3세 다리를 건너 맞은편의 그랑 팔레와 프티 팔레 입구까지 이어졌다. 파리 중심부에서 23만 제곱미터를 차지하는 넓은 부지의 3분의 2에는 프랑스 전시관이 들어섰고, 나머지 부지가 다른 참가국에 제공되었다. 관람객들은 프티 팔레 동쪽 콩코드 광장에 설치된 거대한 입구를 통해 이 거대한 문화 예술 유원지에 입장했다. 건축가 플뤼메가 설계하고 아르데코의 거장들이 장식한 네 개의 거대한 탑이 프랑스 작품을 전시한 둘레길을 표시했다.

박람회의 여러 전시관에서 다양한 현대 건축 양식이 활용되었다. 소비에트 연방 전시관은 콘스탄틴 멜니코프가 설계했는데, 나무와 유리, 빨간색과 흰색으로 구현된 러시아 구성주의의 기념비와도 같은 건축물이었다. 얀 프레데릭 스탈이 디자인한 네덜란드 전시관은 붉은 벽돌로 구성된 표현주의 건물이었으며, 벨기에 전시관을 설계한 빅토르 오르타는 화려한 아르누보 양식을 피하고 계단식 직선 구조를 선보였다.

이렇게 여러 가지 스타일이 있었음에도 불구하고, 박람회장에서 가장 눈에 띄는 것은 프랑스의 모더니즘 양식이었다. 간결한 고전주의, 기하학적 대칭, 화려한 장식, 기계 시대의 매끈한 소재를 특징으로 하는 이 스타일은 박람회가 열리던 당시 이미 프랑스에서 인기를 끌고 있었지만 이 박람회에

서 처음 전 세계 관람객에게 소개되었다. 그렇게 6개월간 열린 박람회는 현대적인 디자인 스타일을 설명하기 위해 만들어진 '아르데코'라는 용어를 대중화했다.

◇◇◇

제1차 세계대전 이후 프랑스에서는 재건의 바람 속에서 공항, 역, 병원, 학교 같은 공공 건축과 백화점, 호텔 같은 상업 건축 부문이 발전했다. 파리의 사마리텐 백화점(앙리 소바주, 1933), 랭스의 카네기 도서관(막스 생솔리외, 1928), 비아리츠의 호텔 플라자(루이-이폴리트 부알로, 1928), 랭스역(우르뱅 카산, 1926), 루베의 라 피신(알베르 바르트, 1932) 등이 대표적인 예다. 20년대 초반에 우편, 전신과 전화 통신, 전기 송출 기술이 발전해 관련 사무소들이 건설되었다. 또한 의학의 발전으로 여러 환자를 모아 치료하는 것이 가능해지면서 병원 단지가 세워졌다. 올림픽의 부흥으로 촉발된 스포츠에 대한 열망은 파리의 롤랑 가로스 경기장처럼 오늘날에도 유명한 대형 경기장을 탄생시켰다.

일 드 프랑스호와 노르망디호 등 양차 대전 사이에 건조된 대형 여객선은 아르데코 양식의 홍보 대사였다. 일 드 프랑스호와 노르망디호는 그 규모와 호화로운 장식으로 찬사를 받았다.

1935년 진수된 노르망디호의 설계는 건축가 피에르 파

사마리텐 백화점

투, 가구 디자이너 에밀-자크 룰만, 화가 장 뒤파스, 조각가 알프레드 자니오 등 아르데코의 대표 주자들이 맡았다. 빠른 속도를 자랑하는 이 배는 거대한 설비 덕분에 명성을 얻었다. 베르사유의 거울의 방보다 13미터 더 긴 86미터 길이의 식당은 그 규모만으로도 믿기 어려울 정도다. 식당에 햇빛을 들일 창문은 없었지만 대신 르네 랄리크가 디자인한 촛대, 샹들리에, 거대한 플로어 램프에서 발산되는 빛이 오귀스트 라부레가 벽에 새긴 유리판에 반사되어 퍼졌다. 1935년 5월 29일 프랑스 서북부 항구도시 르아브르에서 첫 출항한 배에는 프랑스 대통령, 여배우 개비 몰리, 작가 블레즈 상드라르가 탑승

노르망디호의 그랜드 살롱

했다. 노르망디호는 4년 동안 대서양을 누비며 프랑스 예술의 영광을 향해 항해했다.

아르데코 스타일은 항공, 자동차, 라디오, 무성 영화 등 기술 발전과 근대성이라는 시대에 발맞춰 발전했다. 컬러 영화는 가장 인기 있는 엔터테인먼트가 되었으며, 거의 모든 도시에 아르데코 양식의 영화관이 세워졌다. 대표적인 이 시기 파리의 영화관으로는 1921년 지어진 룩소르 극장과 1931년에 지어진 고몽 극장, 1932년 앙리 벨록이 설계한 그랑 렉스 등이 있다. 6,000명의 관객을 수용할 수 있는 고몽 극장이나, 네온 불빛으로 외관을 장식한 그랑 렉스는 혁신 그 자체였다. 한편, 영화가 아닌 뉴스를 전문으로 틀어주는 뉴스 영화관이 생겨나 고객들은 기차를 기다리거나 비를 피하는 동안 저렴한 비용으로 최신 뉴스를 접할 수 있게 되기도 했다.

제1차 세계대전에서 승리하고자 각국이 전차와 비행기를 개발하면서 관련 기술 역시 눈부시게 발전했다. 종전 후 여러 이동수단이 시대에 맞춰 빠르게 변화했다. 자신의 성을 딴 자동차 회사를 운영하던 루이 르노와 앙드레 시트로엥은 자동차를 간소화했다. 항공 여행이 가능해지자 비행사인 앙리 파르망은 폭격기였던 골리앗을 1917년 최초의 여객기로 개조했다. 아르데코 건축가들은 한 도시에서 다른 도시로 빠르게 이동할 수 있도록 공항 터미널, 관제탑, 활주로를 설계했다.

자동차와 항공의 발전은 이전에는 없었던 여행의 자유

에밀-자크 룰만, 전차 서랍장, 1922

를 가져왔다. 새롭게 등장한 운송수단의 움직임과 속도는 예술가와 건축가에게 영감을 주었다. 화가, 조각가, 포스터 아티스트들은 새로운 곳으로 떠나 영감을 찾았다. 노르망디와 바스크 지역의 해안가와 남프랑스 코트다쥐르에 새로운 대형 호텔이 생겨났고, 바, 카페, 레스토랑, 카지노, 댄스홀 등 새로운 고객들을 위한 엔터테인먼트 시설이 우후죽순 문을 열었다.

타마라 드 렘피카, 샤를로트 페리앙, 알리스 프랭(키키 드 몽파르나스), 코코 샤넬, 조세핀 베이커와 같은 여성 유명인들은 아르데코 스타일을 홍보하는 데 앞장섰다. 1차 대전이 끝난 후 여성들은 과학, 스포츠, 예술, 건축, 패션, 디자인 등 모든 분야에서 활발히 활동하기 시작했다. '현대 여성'은 담배를 피우고, 운전을 하고, 비행기를 모는 말괄량이였고, 패션 디자이너들은 그들을 위해 스포츠웨어를 발명했다. 새로운 아마조네스의 대표 격인 렘피카는 로버트 말레-스티븐스가 설계한 '모더니스트 스튜디오'를 구입했다. 렘피카의 여동생이자 재능 있는 디자이너였던 아드리엔 고르스카가 인테리어를 담당했는데, 영화사 파테는 이 스튜디오를 특별 영상으로 담아 "현대적인 인테리어 속 현대적인 여성"의 모습을 기록했다.

아르데코의 주요 원천 중 하나는 지난 세기 말에 몇 년 동안 유행하던 아르누보였다. 유행은 돌고 돈다는 말이 있듯, 1920년대의 예술가들은 식물과 꽃 등 아르누보의 핵심 요소를 차용하고 변형해 새로운 양식을 만들어 냈다. 아르누보의 기하학과 선은 아르데코가 '현대적인' 형태와 장식적인 모티브를 찾는 데 영향을 미쳤다. 그렇지만 세부적으로 살펴보면 두 양식이 출현한 맥락은 상당히 다르다.

19세기 후반에 등장해 20세기 초까지 유행한 아르누보는 그 전까지의 역사주의 양식을 거부하고 좀 더 '현대적'인 스타일을 도입해 전통과 결별하려고 한 '아방가르드 디자인' 이었다. 1900년이 되자 디자이너들은 아르누보의 한계를 느꼈고, 1925년에는 더 '현대적'이 되어야 한다는 압박과 마주했다. 전쟁 중에 파괴된 시설과 주택을 다시 세우는 과정에서 아르데코는 산업과 현대 생활에 더 적합한 단순하고 깔끔한 기하학적 형태를 추구했다. 아르데코는 성장하는 산업과 기술, 입체주의 건축의 바우하우스와 같은 동시대 예술운동의 영향을 많이 받았다. 아르누보 건축가들은 주르댕, 엑토르 기마르, 쥘 라비로트 등 소수의 유명 건축가들이 독자적으로 활동한 반면 아르데코를 추구하는 장식미술가들은 서로 협업해 훌륭한 결과물들을 보여주었다.

1920년대에 접어들자 많은 디자이너들이 동시대의 새로

르네 랄리크, 〈바람의 정령Esprit du Vent〉, 1927

운 시각 언어, 색상, 도상학에 관심을 가졌다. 입체주의, 야수주의, 미래주의, 신조형주의, 초현실주의, 구성주의와 같이 새로 등장한 예술 사조들은 종종 '입체주의'라는 커다란 레이블로 묶였는데, 영국과 미국의 비평가들은 종종 '모더니즘', '재즈 모더니즘' 또는 '지그재그 모더니즘'이라는 용어를 사용해 이러한 작품을 묶기도 했다. 현대 세계의 역동성을 포착하려는 디자이너들은 이런 동시대 예술에 열광적으로 호응했다.

새로운 예술 사조에 담긴 기하학적 형태는 여러 제품 디자인에 적용되었고, 화장대, 담배 케이스, 식기 등 일상적인 소품을 포함해 생활의 모든 측면에 영향을 미쳤다. 디자이너들은 제품을 만들 때 크롬, 알루미늄, 스테인리스 스틸과 같은 거칠고 새로운 소재를 사용하려 했고, 디자인은 기하학적이며 선이 명확하고 강렬한 색채를 띠게 되었다. 이처럼 장식미술 분야는 동시대 예술 사조들의 영향을 많이 받고 있었고, 1925년 박람회를 기점으로 장식미술에서 아르누보의 유기적인 곡선 장식을 찾아보기 힘들 정도로 디자인의 대세가 변했다.

박람회에 전시된 대부분의 제품은 부유한 엘리트층을 겨냥한 디자이너 상품이었다. 명망 있는 고객들의 사치스러운 취향을 만족시키기 위해 디자이너들은 제품의 형태와 소재를 세련되게 다듬었다. 우아하고 단순하며 새로운 생활 예술을 찾기 위해 건축가와 인테리어 디자이너는 장식미술을 재해석했다. 그렇게 나온 디자인들은 응용하기 좋고 시장성

이 뛰어나, 아르데코 양식이 전 세계를 정복하는 데 도움이 되었다.

아르데코 예술가들은 고대와 지난 세기의 모티프들을 기하학적으로 정제해 사용했고, 아프리카와 동아시아 예술 또한 풍부한 아이디어를 제공했다. 1922년 투탕카멘의 무덤이 발굴되었는데, 이를 비롯해 1920년대 초에 진행된 고고학적 발견들은 초기 아프리카와 메소아메리카에 대한 낭만을 불러일으켰다. 디자이너들은 이국에 대한 낭만을 디자인에 적극적으로 응용했다.

○ ○ ○

예술과 상업의 연결고리가 눈에 띄게 드러나는 박람회에서 가장 화제가 된 아르데코 구조물은 참가국의 대표 전시관들이 아니라, 개별로 참가한 기업과 예술가들의 전시관이었다. 그랑 마가장 뒤 루브르, 갤러리 라파예트, 프랭탕, 봉 마르세 백화점이나 바카라와 크리스토플 같은 럭셔리 브랜드는 유명 건축가에게 전시관 건축을 맡겼다.

전시관은 관람객들을 유인하기 위해 정교하게 설계되었는데, 전시관의 출입구 쪽에는 단순화된 꽃 모양, 계단식 구조, 햇살, 지그재그 같은 보편적인 아르데코 모티프가 사용되었다. 유명한 유리 공예가 랄리크는 광장 중앙에 유리로 거대한 계단식 오벨리스크 분수를 만들었는데, 각 단을 지탱하는

르네 랄리크의 분수

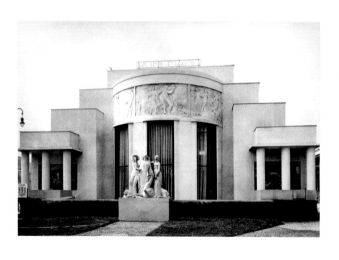

〈수집가의 집〉외관과 내부

기둥은 카리아티드˙ 형태를 하고 있었다. 장식미술의 대표 주자들 모두 비슷한 전술을 사용했다.

박람회에서 가장 호평을 받은 전시관은 가구 디자이너 룰만의 작품이었다. '아르데코의 교황'이라 불렸던 룰만은 상아, 마호가니, 자단 또는 흑단 같은 소재를 사용한 우아한 디자인을 선호했는데, 해당 프로젝트에서 건축가이자 디자이너로서의 전문성을 최대한 발휘했다. 파투가 디자인한 〈수집가의 집Hôtel du Collectionneur〉은 중앙의 타원형 그랜드 살롱을 중심으로 여러 개의 방이 배치되어 있었다. 직사각형 건물은 무용수를 묘사한 고전적인 부조로 장식되었고, 내부는 호화롭고 우아한 '현대식' 인테리어로 꾸며져 있었다. 이 전시관은 비평가들의 감탄을 자아냈고, 프랑스 아르데코의 가장 위대한 업적 중 하나로 명성을 얻었다. 당시의 출판물에는 건물 디자인에 참여한 사람들의 목록이 매우 상세하게 나와 있다.

룰만의 전시관만큼 화려하지는 않았지만, 프랑스 대사관 전시관 역시 박람회의 주요 전시관으로 꼽을 만하다. 미술부 장관의 후원으로 지어진 이 전시관 디자인은 프랑스장식미술가협회가 맡았다. '대사관'이라는 명칭은 실제 존재하는 특정 대사관이 아니라 프랑스식 취향을 수출하자는 의미를 담은 이름으로, 일종의 모델하우스였던 셈이다. 이들은 해외

˙ 고전 건축에서 기둥을 대신해 지지대 역할을 하는 여신 및 여성 조각을 일컫는다.

프랑스 대사관 전시관 내의 서재

에서 프랑스식 취향이 좋은 평판을 얻고 각국에 있는 모든 대사관들이 매력적인 장소가 되어 외교적 논의가 잘 풀리기를 바랐다. 가구, 금속 공예, 조명 등 모든 면에서 프랑스의 우수성을 선보이겠다는 야심 찬 포부를 담았던 셈이다.

아르누보의 스타들이 사라진 자리에 새롭게 등장한 아르데코 건축가와 예술가 들은 풍요로움과 다양성, 무엇보다도 타의 추종을 불허하는 협업 능력을 보여주었다. 아르데코는 공동 작업의 산물이었다. 실제로 실내장식가를 의미하는 신조어 '앙상블리에ensemblier'이라는 용어가 사전에 등재되었다. 여럿이 모여 다양한 분야의 작업을 하는 직군을 일컫는 새로운 단어가 등장한 것이다. 건축에 직접 참여하는 건축가뿐만 아니라 화가, 프레스코 화가, 조각가, 유리 공예가, 금속 공예가 등 건축 과정에 기여하는 예술가와 장인들이 모두 동등하게 중요성을 인정받았다. 건축가 소바주, 말레-스티븐스, 로저-앙리 엑스페르, 피에르 파투, 인테리어 디자이너 마레, 룰만, 앙드레 베라, 루이 수, 패션 디자이너 폴 푸아레와 장 파투, 조각가 자니오, 장 마르텔과 조엘 마르텔 등이 주도한 이 스타일은 다양한 예술 분야에 있는 사람들이 같은 비전을 공유하며 맺은 결실이었다. 장식미술 분야에서 이들의 라이벌은 없는 것처럼 보였다.

《국제 장식 및 산업 미술 박람회》는 아르데코 스타일이 전 세계로 확산되는 촉매 역할을 했다. 이 스타일은 프랑스 국경을 넘어 전 세계인의 찬사를 받았다. 아르데코 운동은 전

세계적으로 반향을 일으킨 최초의 진정한 국제적 스타일이라고 할 수 있다. 말레-스티븐스의 시계 종탑은 튀니스에서 리우에 이르기까지 전 세계에서 모방되었다.

1925년《국제 장식 및 산업 미술 박람회》가 새로운 영광과 힘, 그리고 보편적 평화라는 환상을 보여준 뒤 10년 간 프랑스 건축가, 예술가, 인테리어 디자이너들은 세계 주요 도시에서 재능을 발휘해 달라는 요청을 받았다. 룰만은 파리에 이어 1926년 뉴욕, 1928년 도쿄, 1929년 바르셀로나와 포르투에 초대되었다. 뉴욕에서는 파리 보자르에서 공부한 월리스 해리슨이 록펠러 센터를 설계했는데, 그 출입구를 장식한 사람 역시 파리 출신 조각가 자니오다. 마드리드, 브뤼셀, 포르투, 베오그라드, 리우데자네이루, 상파울루, 상하이, 사이공, 도쿄, 시카고의 예술가들까지 아르데코 스타일을 받아들였다. 20세기 초 유럽 주요 도시 문화사를 연구한 아서 챈들러는《국제 장식 및 산업 미술 박람회》를 이렇게 평했다.

《국제 장식 및 산업 미술 박람회》는 프랑스식 취향이 다시 한 번 새로운 국제 스타일을 발전시키는 데 앞장서고 있음을 전 세계에 보여주었다. 루이 14세 시대부터 프랑스 예술가와 장인들이 미술과 장식미술에서 취향의 기준을 정했던 것처럼, 전후 파리는 프랑스가 아르데코로 알려진 새로운 스타일을 정의할 의지와 능력이 있음을 전 세계에 보여줄 수 있었다.

— 아서 챈들러, 『국제박람회World's Fair』, 1988.

6개월 동안 개최된 박람회는 약 1,500만 명의 방문객을 끌어모았다. 주최 측의 목표에 따라 프랑스는 취향과 패션의 중재자로 자리매김했고, 파리는 세계에서 가장 세련된 도시로 소개되었다. 1920년대와 1930년대의 파리는 콜 포터, 어니스트 헤밍웨이, 살바도르 달리, F. 스콧 피츠제럴드, 거트루드 스타인 등 전 세계 예술가와 지식인들이 모이는, 예술적 모험이 가득한 도시가 되었다. 이후에도 비슷한 세계 박람회가 여러 차례 열렸고 아르데코는 제2차 세계대전 이후 모더니즘 건축에 자리를 내주기는 했다. 그럼에도 단 하나의 이벤트가 전 세계 디자인 감성에 이토록 큰 영향을 끼친 경우는 더 없었다.

박람회는 대중적으로 성공했지만 예술가와 미술 애호가들에게 깊은 실망을 안겨주기도 했다. 이 박람회를 비판할 때 나오는 이야기들은 주로 호화로운 과시, 사회적 공감의 부재, 가건물들의 짧은 수명과 그에 들어간 비용, 일반인들의 생활 및 사회 현실과의 단절 등이었다.

1929년 주식 시장이 폭락하고 전 세계에 대공황이 찾아오자 1920년대를 풍미한 낙관주의는 점차 쇠퇴했다. 1930년대 중반이 되자 아르데코는 화려하고 사치스러운 허상이라는 이미지로 조롱받았고, 제2차 세계대전이 발발하자 아르데코에 대한 적대감은 더욱 커졌다.

끝이 좋지 않았지만 아르데코가 이후의 디자인에 근본적인 영향을 미쳤다는 것은 부인할 수 없다. 아르데코는 단일

하고 공통된 스타일이 아니라 다양한 스타일, 출처, 영향의 집합이다. 아르데코가 광범위하게 적용되고 계속해서 영향력을 발휘했다는 점은 이 스타일의 매력이 단순한 시각적 아름다움 그 이상에 있었음을 보여준다. 모든 종류의 일상적인 사물에 현대성을 적용하려는 욕구, 전통과 현대의 조화, 심미와 기능의 다양한 결합이라는 점에서 아르데코는 지극히 매력적이었다. 디자인은 시대의 욕망을 반영하는 수단이자 사회를 이해하는 도구이고, 좋은 디자인이란 우리 삶에 적합한 존재와 형상을 찾으려는 끊임없는 시도이기 때문이다.

12.

전시, 보는 것을 넘어 체험하는 것으로

1938.1.17. — 2.24.

포부르 생토노레가 140번지
140 Rue du Faubourg Saint-Honoré

《국제 초현실주의 전시》

오늘날 전시는 복합적인 문화 이벤트다. 단순히 벽에 걸린 그림을 감상하거나 조각 작품이 놓인 전시장을 한 바퀴 도는 것을 넘어, 각종 공연이 열리거나 영상물이 상영되기도 하고, 연계 강연이나 교육 프로그램 역시 진행된다. 사람들은 작품 속에 들어가서 더 적극적으로 작품을 체험하고 싶어 한다. 그 작품에 그려진 세계가 현실과 멀리 떨어진 환상적인 곳이라면 더욱 그 속에 들어가 보고 싶어진다. 오늘날 전시장은 그런 사람들의 바람을 반영해 작품들을 더욱 적극적으로 탐구하도록 한다.

초현실주의는 꿈속 세상, 환상의 세계를 그려낸다. 대표적인 초현실주의 작가 르네 마그리트의 작품에서는 거대한 바위가 하늘에 떠 있거나, 투명한 문을 통해서 구름이 들어오고, 사람의 실루엣 너머로 다른 공간이 보인다. 파리에서 열린 《국제 초현실주의 전시Exposition Internationale du Surréalisme》는 이런 작품 속 환상의 공간을 현실로 불러온 작업이었다. 이 전시는 여러 가지 문화 행사가 함께하는 '융복합' 전시였고, 구체적인 시나리오를 따라 감상하는 '몰입형' 전시의 원조격이다. 이 전시의 각 공간은 다양하고 특이하게 꾸며져 있었다.

《국제 초현실주의 전시》는 보자르 갤러리에서 1938년 1월 17일부터 2월 24일까지 열렸다. 파리에서 대규모 《국제 초현실주의 전시》를 개최한다는 아이디어는 1937년 가을, 조르주 빌덴슈타인이 발행하는 잡지 《가제트 데 보자르Gazette des

INVITATION
pour le
17 Janvier 1938
TENUE DE SOIRÉE

EXPOSITION INTERNATIONALE
DU
SURRÉALISME

A 22 heures
signal d'ouverture
par André BRETON

APPARITIONS
D'ÊTRES-OBJETS

L'HYSTÉRIE

LE TRÈFLE
INCARNAT

L'ACTE MANQUÉ

PAR

Hélène
VANEL

COQS ATTACHÉS

CLIPS
FLUORESCENTS

DESCENTE
DE LIT
EN FLANCS D'
HYDROPHILES

LES
PLUS BELLES
RUES DE PARIS

TAXI PLUVIEUX

CIEL DE
ROUSSETTES

Le descendant authentique de Frankenstein, l'automate " Enigmarelle ", construit
en 1900 par l'ingénieur américain Ireland, traversera, à minuit et demi, en fausse
chair et en faux os, la salle de l'Exposition Surréaliste.

GALERIE BEAUX-ARTS, 140, RUE DU FAUBOURG SAINT-HONORÉ — PARIS

《국제 초현실주의 전시》 안내 포스터

Beaux-Arts》의 편집장 레이몽 코니아에게서 나왔다.

빌덴슈타인은 포부르 생토노레가 140번지에 보자르 갤러리를 소유하고 있었는데, 이 갤러리는 야수주의와 입체주의 등 현대미술을 주제로 한 '반공식적이고 편안한' 전시회로 유명했다. 초현실주의 그룹의 수장이자 이론가인 브르통과 초현실주의 모임에서 가장 유명한 시인인 엘뤼아르는 빌덴슈타인의 전시 제안을 받고 고민에 빠졌다. 브르통과 엘뤼아르는 단순한 회고전 이상의 전시를 만들기로 결정한 뒤 작품 선택과 발표 방식은 자신들이 결정한다는 조건을 내걸고 제안을 수락했다. 기성 정치·경제 체제에 반감을 드러내 왔던 초현실주의자들이 '파리에서 가장 세련된 갤러리 중 하나'에

서 전시를 열기로 한 것은 꽤나 놀라운 결정이었다.

　　파리에서 초현실주의 전시가 열린 것이 처음은 아니었다. 1925년 11월 피에르 로브 갤러리에서 열린 첫 번째 초현실주의 단체전에는 아르프, 에른스트, 레이, 피카소, 클레, 조르조 데 키리코, 앙드레 마송, 호안 미로, 피에르 루아의 작품이 전시되었다. 1928년 오 사크레 뒤 프랭탕 갤러리에서는《초현실주의는 실제로 존재하는가?Surréalisme, existe-t-il?》라는 제목으로 또 한번 단체전이 열려 에른스트, 마송, 미로, 피카비아, 이브 탕기 등이 참가했다. 1933년 6월에는 피에르 콜 갤러리에서 단체전이 열렸고, 1936년 5월에는 찰스 래튼 갤러리에서《현실주의 오브제 박람회Exposition surréaliste d'objets》가 열렸다.

　　그러나 1938년의 전시는 좀 달랐다. 이전 전시들에 초현실주의 예술을 알리고 평가받으려는 목적이 있었다면, 브르통은 전시를 통해 초현실주의 예술의 틀을 확립하고자 했다. 1920년대 중반 이후 초현실주의는 더 이상 급진적인 예술운동이 아니었다. 브르통은 전시를 통해 초현실주의 운동에 혁명성을 다시 부여하고자 했다.

　　엘뤼아르의 부인이자 초현실주의 예술가였던 누쉬 엘뤼아르와 브르통은 뒤샹에게 그들이 계획 중인 초현실주의 전시회에 아이디어를 제공해 달라고 요청했다. 뒤샹은 이미 이전 초현실주의 전시에 참여한 적이 있었지만, 어떤 단체에도 속하지 않는다는 자신만의 원칙 때문에 초현실주의 단체에

가입하지는 않은 상태였다. 그럼에도 불구하고 뒤샹은 전시회 디자인을 도와달라는 제안을 흔쾌히 수락했다. 그렇게 뒤샹이 기획자이자 중재자[•]로, 달리와 에른스트가 기술 고문으로, 레이가 조명 기술자로 나섰다. 뒤샹, 레이, 에른스트, 달리, 볼프강 팔렌 등 책임 큐레이터 및 디자이너들은 전시 콘셉트와 구체적인 주제를 논의하기 위해 여러 차례 비밀 회의를 열었다.

<p style="text-align:center">◯◯◯</p>

《국제 초현실주의 전시》는 수많은 관람객이 모인, 그야말로 '핫한' 문화 행사였다. 개막일 밤에는 3,000명 이상의 사람들이 전시회를 보러 왔는데, 때때로 너무 혼잡해 경찰이 특별 조치를 취해야 할 정도였다. 여러 가지 면에서 실험적이었던 이 전시회는 그 자체로 초현실주의 예술이었다. 전시되는 작품들이 초현실적인 환경을 구성하는 일부 요소로 기능하며 관람객들에게 특별한 경험을 주었던 것이다.

밤 10시에 시작한 전시 개막 행사는 파격적이었다. 알몸에 쇠사슬을 감은 배우 엘렌 바넬이 팔렌이 설계한 물웅덩이 안에서 격렬하게 춤을 추며 물보라를 일으켰다. 이후 그녀는 너덜너덜한 이브닝 드레스를 입고 다시 나타나 메인 홀에 놓

• 주로 브르통과 엘뤼아르 사이의 치열한 갈등을 달래는 역할이었다.

인 침대에서 "히스테리 발작을 매우 사실적으로" 연기했다. 이튿날부터 이 전시에는 하루 평균 500명 이상의 관람객이 찾아와 성황을 이루었다. 전시를 찾은 관객은 대부분 부르주아였으며 그중에는 외국인도 많았다.

200점이 넘는 작품이 출품되었는데, 그 수를 정확하게는 알 수 없다. 전시 도록 역할로 출간된 『초현실주의 사전 Dictionnaire abrégé du surréalisme』은 미술 평론가이자 갤러리의 예술 감독인 코니아가 소개글을 쓰고 탕기가 표지 삽화를 그렸다. 출품된 작품 전체의 레퍼런스를 요약해 알파벳 순서로 정리했는데, 당시로서는 삽화가 상당히 많이 들어간 출판물이었다. 도록에는 14개국 60명 작가의 작품 229점이 수록되

『초현실주의 사전』, 1938.

었다. 그러나 일부 항목은 두 점 이상의 작품을 한번에 언급했고, 함께 전시된 책, 문서, 마네킹은 전시 작품 목록에 포함되지 않아《국제 초현실주의 전시》에 실제 전시되었던 작품은 250점이 넘었을 것으로 추정된다. 가장 많은 작품을 전시한 작가는 18점을 출품한 에른스트였고, 미로가 15점으로 그 뒤를 따랐다.

전시장은 로비와 복도, 메인 홀로 구성되었다. 관객들을 가장 먼저 맞이한 작품은 안쪽 뜰에 설치된 달리의 〈비 오는 택시Taxi pluvieux〉였다. 이 작품은 실제 택시를 가지고 만들었는데, 낡은 자동차 안팎은 담쟁이덩굴로 뒤덮였다. 이브닝 가운을 입은 흐트러진 머리의 여성 마네킹이 뒷자리에서 상추와 치커리 사이에 앉아 있었는데, 마네킹 무릎 위에는 오믈렛, 발밑에는 19세기 상징주의 시인 로트레아몽을 상징하는 재봉틀이 놓였다. 상어 머리를 둘러쓴 운전자 마네킹의 눈은 어두운 안경으로 가려졌다. 택시 안에서는 물이 끊임없이 뿌려졌는데, 그 때문에 마네킹들의 옷은 흠뻑 젖었고, 가발은 가닥가닥 녹아 내렸다. 부르고뉴산 식용 달팽이들이 마네킹의 목덜미에 붙어 끈적끈적한 흔적을 남겼다. 어느 날 저녁 비를 맞으며 택시를 기다리던 달리의 엉뚱한 상상이 만들어낸 작품이다.

〈비 오는 택시〉를 본 관객들은 안뜰을 가로질러 갤러리 입구 복도로 향했다. 이 복도는 '파리에서 가장 아름다운 산책로les plus belles rues de Paris'로 탈바꿈했다. 17개의 마네킹이

살바도르 달리, 〈비 오는 택시〉, 1938.

벽면을 따라 나란히 배치되었고, 이전 전시회의 포스터와 초현실주의 홍보물, 사진 등이 걸렸다. 파리의 상징과도 같은, 파란색 에나멜판에 거리 이름을 적은 명판들도 눈에 띄었다. 이 중 일부는 로트레아몽이 살았던 비비안가, 제라르 드 네르발*이 자살한 라 비유 랑테른가, 중세 연금술사에게 헌정된 니콜라스 플라멜**가 등 실존하는 거리의 이름을 딴 것이었

* 브르통은 초현실주의 운동의 롤 모델로 네르발을 꼽았다.
** 브르통, 엘뤼아르, 로베르 데스노스가 초현실주의 시의 예로 인용한

다. 그런가 하면 다른 명판에는 레브르(입술)가, 투 레 디아블르(악마)가, 트랑스퓌지옹 드 상(수혈)가 등 가상의 거리 이름을 쓰여 있었다.

　마송, 탕기, 팔렌, 에른스트, 뒤샹, 레이 등 전시회에 참여한 예술가들은 마네킹들에게 옷을 입히고 성적인 물건으로 장식했다. 자신이 조각한 조각상과 사랑에 빠진 피그말리온의 신화가 마네킹을 통해 현실에서 다시 구현된 셈이다. 뒤샹이 마네킹 장식 작업을 제안하긴 했지만, 원래부터 초현실주의 예술가들은 마네킹에 특별한 관심이 있었다. 마네킹은 초현실주의의 핵심 모티프인 '가려짐과 드러냄, 절제된 욕망, 억제된 쾌락, 무의식적 욕구의 힘, 금기의 파괴'를 표현하기에 적합한 소재였다.

　관람객이 가장 먼저 보게 되는 마네킹은 아르프의 작품으로 '파파필롱Papapillon'이라고 적힌 쓰레기봉투로 덮여 있었다. 그다음에는 남근 모양의 오브제를 어깨에 단 탕기의 마네킹과 이 전시회에 참여한 유일한 여성 예술가인 소니아 모세의 마네킹이 등장했다. 가랑이 사이에 백합꽃을 끼우고 한쪽 가슴과 복부에 연잎을 붙인 소니아 모세의 마네킹의 입술 위에는 풍뎅이가, 배꼽 위에는 전갈이 한 마리 붙어 있었다. 네 번째 마네킹은 뒤샹의 것이었는데, 다른 예술가들과 달리 뒤샹은 마네킹에게 남성복을 입혔다. 뒤샹의 마네킹에 대해

인물이기도 하다.

레이는 이렇게 회상했다.

> 뒤샹은 방금 벗은 재킷과 모자를 마네킹이 옷걸이인 것마냥 올려놓았을 뿐이다. 이 마네킹은 전시된 마네킹들 중에 가장 눈에 띄지 않았지만, 너무 많은 관심을 끌지 않으려는 뒤샹의 욕망을 완벽하게 상징하는 작품이었다.
>
> — 만 레이,『자화상Autoportrait』, 1964.

뒤샹의 마네킹은 재킷과 남성용 펠트 모자, 셔츠, 넥타이, 신발을 착용했지만 바지는 입지 않았다. 재킷의 가슴 주머니에는 전구가 들어 있었다. 언뜻 보면 작가의 서명이 없는 것 같지만, 자세히 살펴보면 마네킹의 치골에 '로즈 셀라비Rose Sélavy'라고 쓰여 있었다. '로즈 셀라비'는 뒤샹의 필명이자 저자명 중 하나로, '에로스, 그것이 인생이다.' 혹은 '인생에 대해 건배합시다.'라는 중의적인 의미를 지녔다. 뒤샹의 분신이자 '부캐'라고도 할 수 있는 로즈 셀라비는 1921년 여장을 한 뒤샹을 촬영한 레이의 사진 연작에 등장했는데, 1938년 초현실주의 전시에 등장한 뒤샹의 마네킹은 로즈 셀라비의 유일한 '입체' 버전이라는 점에서 매우 흥미롭다.

뒤샹의 마네킹 오른쪽에는 마송의 '생각에 잠긴 마네킹'이 전시되어 있었다. 마송의 마네킹은 셀룰로이드로 만든 붉은 물고기로 덮인 새장에 머리를 집어넣어 큰 관심을 끌었다. 마송은 마네킹에게 벨벳으로 만든 리본으로 재갈을 물리고

입에 팬지꽃을 꽂았다. 그 아래에는 쥐덫에 꽂힌 붉은 파프리카가 굵은 소금 알갱이가 깔린 바닥에서 하트 모양의 음모로 장식된 음부를 향해 자라고 있었다. 마네킹의 행렬은 계속 이어졌다. 커트 셀리그만, 에른스트(남자와 여자 마네킹 둘을 사용했는데, 스파이마냥 검은색 베일로 온몸을 감싼 여성 마네킹의 발밑에 사자 머리를 한 남자가 누운 모양이었다), 미로, 아구스틴 에스피노자, 팔렌(온몸이 버섯과 이끼로 덮였고 머리에는 뱀파이어처럼 생긴 거대한 박쥐가 달렸다), 달리, 모리스 헨리 홉스(머리가 구름 속에 있었다), 레이(피치 파이프와 유리 풍선으로 머리를 장식하고 닭똥 같은 눈물을 흘리고 있었다), 오스가 도밍게스, 레오 말레, 마지막으로 마르셀 장의 것들이었다.

기묘한 마네킹이 늘어선 복도를 지나 어두컴컴한 전시실에 들어간 관람객들은 깜짝 놀랐다. 전시실 디자인을 맡은 뒤샹은 전통적인 전시회에서 벗어나고 싶다는 브르통의 열망을 반영해 처음에는 100개의 우산을 거꾸로 걸어두기로 결정했다. 그러나 이 아이디어는 실현되지 못했고, 뒤샹은 다른 아이디어를 생각해 냈다. 화로 위에 1,200개의 석탄 포대가 종유석마냥 매달려 있는 동굴을 떠올린 것이다. 라빌레트 지역에서 직접 가지고 온 석탄 포대는 석탄 대신 종이와 신문으로 채워지긴 했지만 악취가 나는 석탄 먼지가 남아 있어 관람객 머리 위로 줄줄 흘러내렸다.

팔렌은 실제 수련과 갈대로 인공 연못을 만들고 나서 몽파르나스 공동묘지의 젖은 나뭇잎과 진흙을 가져와 입구 통

《국제 초현실주의 전시》 중앙 전시실

〈물웅덩이〉옆에 서 있는 팔렌

로를 포함한 전시장 바닥 전체를 덮고 자신의 오브제 작품들을 설치했다. 팔렌의 설치 작업은 전시실을 안개가 가득한, 낭만적인 황혼의 영역으로 탈바꿈시켰다. 방의 네 귀퉁이에는 침대가 하나씩 놓였다. 관람객들은 더블 침대 앞에 놓여 있는 개구리 연못에 발이 물에 빠지는 위험도 감수해야 했다.

개막 날 저녁에는, 처마를 통해 빛이 들어오게 한 레이의 조명 장치가 제대로 작동하지 않아 관람객들은 주최 측이 나눠준 손전등을 사용해야만 했다. 나중에 레이는 관객들의 "손전등이 작품보다는 다른 사람들의 얼굴을 비추고 있었다."라고 했는데, 이는 매우 흥미롭다. 사람들은 작품을 감상하기 전에 주변에 누가 있는지 알고 싶어 했던 것이다.

> 브라질 커피 냄새가 진동하는 어둠 속에서 모피 깔개, 여자의 다리로 받쳐진 테이블 의자, 문, 벽, 꽃병, 손 등 각종 오브제들이 등장했다.
> — 시몬 드 보부아르, 『나이의 힘La force de l'âge』, 1960.

이 전시는 시각적인 자극만을 제공하는 기존의 전시와는 여러 면에서 달랐다. 《국제 초현실주의 전시》는 최초의 후각 전시회를 표방했다. 포스터에는 "브라질의 냄새"라고 적혀 있는데, 갤러리 근처에 커피 로스팅 공장이 있었기 때문에 어느 정도 사실이기는 했다. 하지만 기획자들은 전시장에 재미있는 디테일을 더했다. 방 한쪽 구석에 커피를 볶는 전기스

토브를 두어 냄새가 전시의 일부가 되게 했다. 냄새뿐만 아니라 소리도 함께한 전시였다. 관객은 〈거위걸음으로 행진하는 무명의 독일 병사〉[•]와 〈정신병자들의 외침〉이라는 제목이 달린 두 가지 트랙 중 하나를 선택해 축음기를 틀 수 있었다.

《국제 초현실주의 전시》덕에 이제 미술 전시는 더 이상 단순히 시각 예술 작품 진열을 넘어 전시 자체가 하나의 창작물이 될 수 있었다. 초현실주의자들은 하얀색 벽에 작품을 조심스럽게 간격을 두고 걸어두는 '화이트 큐브' 전시를 원하지 않았다. 이들의 목표는 전시장 안쪽의 풍경을 완전히 바꿔버리는 것이었다.

초현실주의 공간에 들어서면 관객들은 현실 세계를 떠날 수 있었다. 무의식이 지배하는 세계, 택시 안에서 비가 내리는 세계, 어두운 동굴과 불안한 마네킹의 세계가 펼쳐졌다. 시각, 촉각, 후각, 청각 등 거의 모든 감각이 초현실주의를 총체적으로 경험하게 했다. 새로운 작품과 새로운 자극이 도처에서 등장하기 때문에 관람객은 숨 쉴 틈이 없었다. 이렇게 관객은 뒤샹의 말처럼 보여주는 것을 보기만 하는 수동적인

• 1921년 파리의 다다이스트들이 모여 민족주의 우파를 대표하는 작가이자 사상가 모리스 바레스를 단죄하겠다며 공연 형식으로 발표한 가상의 〈바레스 재판Procès Barrès〉에서 시인 페레가 맡았던 배역 이름이기도 하다. 일부 국가에서 '거위걸음'은 군대의 행진에서 군인들이 상체를 꼿꼿이 세운 채, 무릎을 굽히지 않고 다리를 높이 들어올리며 걷는 걸음걸이 제식을 뜻한다.

존재에서 벗어나 자신이 보고 싶은 작품을 비추고 만질 수도 있는 능동적인 존재가 되었다.

전시는 메인 홀에 인접한 두 개의 작은 방으로 이어졌다. 조르주 위네가 디자인한 두 방의 공간 디자인의 중심은 천장이었다. 첫 번째 방에는 19세기풍 흰색 페티코트를 입은 여성의 다리가 천장에 매달려 있었다. 다른 방의 천장에는 별이 빛나는 하늘이 눈속임 기법트롱프뢰유, trompe-l'oeil으로 그려져 있었고, 벽에는 두 쌍의 여성 다리 위에 앤티크 가구를 세워 만든 브르통의 〈우아한 시체Cadavre Exquis〉가 세워져 있었다. 그 오른쪽에 마그리트의 그림 두 점이 전시되어 있었는데, 그 중 하나가 하얀 새 두 마리가 들어있는 새장이 몸통인 사람을 그린 〈치유자Le Thérapeute〉였다. 그림 속 새장을 연상시키는 구름으로 가득 찬 실제 새장이 새장으로 상체가 가려진 인물을 담은 마그리트의 그림 옆에 걸려 있었다.

∩ ∩ ∩

작품 자체를 압도할 정도로 유기적이고 파격적으로 구성된 공간 덕에 전시 자체를 하나의 작품으로 볼 수 있을 정도였지만, 대부분의 비평가들은 개별 오브제와 작품에 집중하느라 전시의 전체적인 맥락을 놓쳤다. 편견이 덜하고 호의적이었던 평론가 요제프 브리텐바흐는 전시를 사진으로 정교하게 기록하기까지 했지만, 그조차도 전시 전체를 보지 않

고 개별 설치물을 칭찬했다. 브리텐바흐는 뒤샹, 키리코, 미로, 에른스트 등의 작품을 높이 평가했지만 그럼에도 불구하고 이 전시회를 "과장되고 나쁜 맛의 샐러드"라고 요약했다. 이 가혹한 판단은《국제 초현실주의 전시》가 일구어낸 혁신인 '전시 콘셉트'가 당대에는 낯설었고 받아들여지지 못했다는 점을 드러낸다.

　일반 언론은 전시회에 대해 격렬한 비난을 퍼부었다. 1947년 초현실주의 전시회를 계기로 출판된 도록에 실린「커튼 앞에서Devant le rideau」라는 제목의 글에서 브르통은 거의 10년 전에 있었던《국제 초현실주의 전시》의 반응에 대해 언급했다. '초현실주의의 죽음', '초현실주의의 파멸', '초현실주의의 고뇌' 같은 기사 제목에서 알 수 있듯이 많은 비평가들은 1938년의 전시를 이미 죽은 백조의 노래• 로 여겼다.

　전시가 취향에 맞지 않는다며 비판하는 사람들에게 브르통은 초현실주의자들이 전시를 통해 이후의 암흑기를 예견했다고 답했다. 초현실주의자들은 아름다움 이외의 다른 것을 원했다. 이 전시는 제2차 세계대전 직전, 전 세계에 퍼져나가고 있는 스탈린주의와 나치즘에 맞서는 선언과도 같았다. 그들은 마음의 작용을 탐구하고 가능한 모든 방법으로 인

•　주로 예술가의 마지막 작품이나 최후의 승부수 등을 의미한다. 평소에 울지 않는 백조가 죽기 직전에 단 한 번 울며 노래한다는 속설에서 유래했다.

간을 해방시키고자 했다. 권력과 타협해야 한다면 왜 그림을 그리겠는가?

의도적이든 아니든, 1938년의 《국제 초현실주의 전시》는 초현실주의 운동의 마지막 하이라이트가 되었다. 이후에 초현실주의 작가들은 다시 모여 초현실주의의 중요성을 재확인하고자 했지만, 개인적 사정, 정치적 의견 차이와 국제 정세 등으로 인해 실현되지 못했다. 엘뤼아르는 초현실주의 그룹을 떠났고, 에른스트와 레이는 연대를 위해 그 뒤를 따랐다. 1939년 운동의 중심에 있었던 브르통과 달리가 절연하자 초현실주의 커뮤니티는 사라지게 되었다. 제2차 세계대전 중 많은 예술가들이 미국으로 망명했고, 이들은 추상표현주의, 네오 다다•, 팝아트와 같은 이후 예술 스타일에 큰 영향을 끼쳤다.

무엇보다 《국제 초현실주의 전시》는 흰 벽으로 둘러싸인 갤러리와 미장센을 거부하고 예술 작품과 관람자에 의해 '발견되는 것'을 동등하게 강조했다는 점에서 1960년대 전시와 설치 미술의 선구자였다고 할 수 있다. 이 전시는 관람자의 참여를 적극적으로 유도하며 아방가르드 미술의 파격과 실험성을 제대로 드러냈다. 1995년 3월부터 5월까지 뉴욕의 우부 갤러리는 1938년의 획기적인 전시회에 경의를 표하는

• Neo-Dada. 제2차 세계대전 후 미국에서 진행된 예술운동으로 다다의 정신을 이어받아 기존 가치들을 부정했다.

전시를 열었고 2009년 루트비히스하펜의 빌헬름–핵 박물관 역시 《모든 이유에 반해Gegen jede Vernunft》라는 제목으로 재현전을 열었다. 천장에는 석탄 자루가 설치되었고 바닥에는 나뭇잎이 깔렸으며, 화로와 침대가 놓였고, 벽에는 그림이 그려졌으며, 행진하는 군인들의 발소리와 히스테릭한 웃음소리가 전시실을 가득 채웠다. 2009년의 관객들도 1938년과 마찬가지로 손전등을 들고 전시실을 탐험해야 했다.

브르통은 초현실주의를 "생각의 실제 기능을 표현하고자 하는 순수한 정신적 자동주의"이자 미적 또는 도덕적 선입견 없이, 이성에 의해 행사되는 어떠한 통제도 없는 "사고의 받아쓰기"라 정의했다. 비록 총 관람객 수는 5,000여 명에 불과했지만, 이들의 초현실주의적 실천 덕에 전시는 그 자체로 하나의 작품이 될 수 있었다. 오늘날의 미술, 나아가 오늘날의 세계에 대해 많은 이야기를 품었던, 1938년이었다.

나가는 글 ——— 전시의 정치와 시학

1874년부터 1938년까지 파리에서 열린 열두 전시를 둘러싼 다양한 이야기를 통해, 우리는 '파리＝아방가르드의 수도'라는 공식이 하늘에서 뚝 떨어지거나 땅에서 쑥 솟아오른 것이 아니라는 사실을 확인했다.

이 시기 유럽의 문화 수도로 부상한 파리는 전 세계의 예술가, 작가, 지식인을 끌어 모았다. 파리의 활기찬 예술적 환경은 사람들 사이의 창의적인 교류를 촉진했고, 작지만 큰 이 도시의 풍부한 문화적 태피스트리는 새로운 아이디어와 혁신을 위한 비옥한 토양을 제공했다. 영감, 동료애, 기존 사회 규범으로부터의 자유를 원한 야심 찬 예술가들은 자석의 양극에 끌리는 철가루마냥 파리로 모여들었다. 훗날 미술사에서 아방가르드의 기수로 불리게 될 이들은 파리 곳곳의 카페와 스튜디오에 모여 실험, 협업, 주류 관습에 대한 반항을 특징으로 하는 커뮤니티를 형성했다.

파리로 모여든 것은 비단 예술가들뿐만이 아니었다. 아방가르드 예술가와 예술 운동을 지지하는 부유한 후원자, 수집가, 미술상 또한 파리로 왔다. 볼라르, 뒤랑-뤼엘, 스타인

과 같은 인물들은 아방가르드 미술 운동을 홍보하고 대중화하는 데 중추적인 역할을 했다. 그들은 신진 예술가들을 재정적으로 지원하고 작품을 전시할 기회를 주었으며 비평을 통해 그들을 검증했다. 예술가들은 후원자와 기관의 재정적 지원, 비평가들의 찬사를 얻기 위해 네트워크를 탐색했다. 이러한 분위기 속에서, 파리의 급성장하는 미술 시장은 아방가르드 예술가들이 기존의 제도적 틀을 넘어 자신의 작품을 선보이고 관객과 소통할 수 있는 길을 제공했다.

다소 역설적이지만 파리가 아방가르드의 수도가 될 수 있었던 데에는 오랜 전통을 지니고 예술계에 큰 영향력을 행사한, 살롱전(관전)이나 에콜 데 보자르 같은 권위 있는 문화 기관들이 역할이 컸다. 살롱전은 예술 작품을 전시하고 평가하는 주요 담론장이었고, 에콜 데 보자르는 예술가 지망생에게 제도권으로 연결되는 미술 교육을 제공했다. 하지만 두 기관 모두 예술적 보수주의의 상징이 되어 많은 예술가들이 그 대안을 모색하는 계기를 마련해 주었다.

파리의 정치적, 문화적 격변의 역사 역시 간과할 수 없다. 이 도시의 혁명적 정신과 표현의 자유에 대한 신념은 새로운 예술 실험을 위한 바탕이 되었다. '모더니스트'들은 규범에 도전하고 표현의 자유가 있는 곳, 자유와 혁신의 등대라는 명성에 이끌려 파리를 찾았다.

파리로 모여든 모더니스트들은 색, 형태, 선, 구도와 같은 형식적 요소를 실험하며 표현의 경계를 넓혔다. 야수주의,

입체주의, 표현주의 같은 미술사조는 추상화抽象化, 왜곡, 상징주의를 수용했다. 예술가와 관객의 주관적인 경험을 중시한 모더니스트들은 작품에서 내면의 생각, 감정, 지각을 표현하고자 했으며, 종종 정체성, 의식, 실존적 불안이라는 주제를 탐구했다. 주관성에 대한 강조는 감정적 반응과 지적 탐구를 불러일으키는 것을 목표로 하는 예술을 발전시켰다. 이들은 전시를 통해 전쟁, 혁명, 식민주의, 사회적 불평등과 같은 사회 문제에 대응하면서 당시의 문화적, 정치적 흐름에 깊숙이 관여했다. 다다나 초현실주의와 같은 예술 운동은 풍자, 아이러니, 부조리를 통해 부르주아적 가치를 비판했다. 새로운 세상을 향해 부글거리는 생각들이 모인 파리에서, 예술가들은 작품 활동으로 권력의 역학 관계를 탐구하고 기존의 권위에 의문을 제기하며 새로운 사회의 가능성을 찾았다.

모더니스트들의 혁신과 실험이 20세기 현대미술 운동의 토대를 마련했다는 것은 부정할 수 없는 사실이다. 인상주의, 후기인상주의, 상징주의 및 기타 아방가르드 운동은 표현, 원근법, 주제에 대한 기존의 관념에 도전해 현대미술의 급진적인 변화를 예고했다. 창의성, 혁신, 문화적 역동성의 도가니였던 19세기 말~20세기 초 프랑스 예술계는 예술의 역사 전반에 걸쳐 반향을 일으키며 전 세계 여러 세대의 예술가들에게 영향을 미쳤다. 이 시기 파리를 중심으로 전개된 예술 운동, 파리에 모인 인물들 간의 관계가 직조해 내는 역동적인 태피스트리를 연구한다면, 아방가르드 예술 운동이 남긴 유

산과 관련된 귀중한 통찰력을 얻을 수 있다.

전시는 결국 일시적인 행사이기 때문에, 전시의 현장 풍경을 재현하는 데는 어려움이 있다. 사진과 문서를 통해 어떤 작품이 전시되었는지, 작품과 작가들이 서로 어떤 관계에 있었는지, 전시 공간은 어떻게 연출되었는지 등에 대해 부분적으로는 알아낼 수 있지만 그게 전시의 전부는 아니다. 전시사 연구와 관련된 현실적인 제약을 넘어서기는 쉽지 않지만, 그럼에도 전시에 대해 알고자 노력하면 예술가들과 작품에 대한 또 다른 이야기를 찾아낼 수 있다. 살펴본 바와 같이, 어떤 전시는 예술가들이 의도한대로 혁신을 예고하며 구체적인 영향력을 행사하기도 하고, 때로는 그들의 의도와 달리 위험한 정치적 도박과 얽히고설킨 실타래를 만들어 내기도 한다. 이야기로서 전시의 역사는 생생한 경험으로서의 전시와 구별되는 또 다른 무언가, 즉 기억으로서의 전시를 만들어내고, 그 자체로 생명을 얻는다.

전시를 둘러싼 스토리텔링, 소문, 가십, 스캔들은 흩어져 있기 마련이라, 하나의 담론으로 통합되어 객관적으로 기록되지 않는다. 이는 그때나 지금이나 마찬가지다. 그 시절 전시에 대한 즉각적인 반응, 구체적인 경험, 정치성을 드러내고자 하는 갈망, 비합리적인 인간관계 등을 살피다 보면 자연스레 오늘날의 전시에 대해서도 생각해 보게 된다. 상업적인 이벤트, 혹은 기술 기반의 체험이 되어가고 있는 오늘날의 전시들은 기존의 미술과 예술이라는 범주를 넓힐 수 있을까? 디

지털 전시 디스플레이 기술과 웹 기반 전시 플랫폼은 앞으로의 미술사에 어떤 영향을 주게 될까?

전시는 항상 정치와 자본에 관한 일이다. 그 어떤 작가도 혼자 창작할 수 없으며, 그 어떤 작품도 홀로 존재하지 못한다. 전시의 역사에 더 많은 호기심과 관심을 품고 과거의 미술을 살피고 지금의 전시를 경험한다면, 전시는 물론 그 안의 작품들이 보다 새로운 의미로 다가올 것이다.

참고 문헌

샤를로트 피엘, 피터 피엘, 『디자인의 역사』, 시공문화사, 2015.

락시미 바스카란, 『한 권으로 읽는 20세기 디자인』, 시공아트, 2007.

메리 매콜리프, 『벨 에포크, 아름다운 시대』, 현암사, 2020.

─────────, 『새로운 세기의 예술가들』, 현암사, 2020.

─────────, 『파리는 언제나 축제』, 현암사, 2020.

베로니크 부뤼에 오베르토, 『인상주의Impressionism: 서양미술을 완전히 바꾸어 놓은 사조』, 북커스, 2021.

앙드레 브르통, 『초현실주의 선언』, 미메시스, 2012.

앙브루아즈 볼라르, 『볼라르가 만난 파리의 예술가들: 세계에서 가장 유명한 미술상과 화가들의 이야기』, 현암사, 2020.

전영백, 『현대미술의 결정적 순간들』, 한길사, 2019.

핼 포스터, 『강박적 아름다움: 언캐니로 다시 읽는 초현실주의』, 아트북스, 2018.

Adamson, Natalie and Toby Norris. *Academics, Pompiers, Official Artists and the Arrière-garde: Defining Modern and Traditional in France, 1900-1960.* Cambridge Scholars Publishing, 2020.

Adresse musée de la poste (France), and Musée Fleury (Lodève, France). *Gleizes Metzinger: du cubisme et après : exposition, 7 mai-22 septembre 2012, l'Adresse Musée de la poste ; 22 juin-3 novembre 2013, Musée de Lodève.* Beaux-arts de Paris, 2012.

Alice M. Rudy Price, Emily C. Burns, *Mapping Impressionist Painting in Transnational Contexts.* Routledge, 2021.

Beauvoir, Simone de. *La force de l'âge.* Gallimard, 1982.

Bedford, Leslie. *The Art of Museum Exhibitions: How Story and Imagination Create Aesthetic Experiences.* Routledge, 2014.

Bizot, Chantal. *Cinquantenaire de l'exposition de 1925: exposition, Musée des arts décoratifs, 15 octobre 1976-2 février 1977.* Presses de la Connaissance, 1976.

Bohn, Willard. *The Rise of Surrealism: Cubism, Dada, and the Pursuit of the Marvelous.* State University of New York Press, 2012.

Boime, Albert. *Art and the French Commune: Imagining Paris After War and Revolution.* Princeton University Press, 2022.

Brauer, Fae. *Rivals and Conspirators: The Paris Salons and the Modern Art Centre.* Cambridge Scholars Publishing, 2014.

Bridget Elliott, and Michael Windover. *The Routledge Companion to Art Deco.* Taylor & Francis, 2019.

Brook, Peter. *Albert Gleizes: For and Against the Twentiegh Century.* Yale University Press, 2001.

Bruce Altshuler. *Salon to Biennial: Exhibitions that Made Art History 1863-1959.* Phaidon Press Inc., 2008.

Claire Bishop. *Artificial Hells: Participatory Art and the Politics of Spectatorship.* Verso Books, 2012.

Clausen, Meredith L.. *Art Nouveau Theory and Criticism.* Brill, 2023.

Courthion, Pierre. *L'art indépendant: Panorama international, de 1900 à nos jours.* Fenixx réédition numérique, 1958.

Cottington, David. *Cubism and Its Histories.* Manchester University Press, 2004.

Elder, R. Bruce. DADA, *Surrealism, and the Cinematic Effect.* Wilfrid Laurier University Press, 2015.

Félicie Faizand de Maupeou, Ségolène Le Men. *Collecting Impressionism: A Reappraisal of the Role of Collectors in the History of the Movement.* Silvana Editoriale, 2023.

Fèvre, Henry. *Étude sur le Salon de 1886 et sur l'exposition des impressionnistes.* Tresse et Stock, 1886.

Fletcher, John Gould. *Paul Gauguin, His Life and Art.* Good Press, 2019.

Girst, Thomas. *The Duchamp Dictionary.* Thames & Hudson, 2014.

Gleizes, Albert. *Puissances du Cubisme.* Editions Présence, 1969.

Gleizes, Albert and Jean Metzinger. *Du cubisme.* Eugène Figuière, 1912.

Goss, Jared. *French Art Deco.* Metropolitan Museum of Art, 2014.

Hage, Emily. *Dada Magazines: The Making of a Movement.* Bloomsbury Publishing, 2020.

Herbert, James D.. *Paris 1937: Worlds on Exhibition.* Cornell University Press, 2018.

Higonnet, Patrice L. R.. *Paris: Capitale du monde des lumières au surréalisme.* Tallandier, 2005.

Iskin, Ruth. *The Poster: Art, Advertising, Design, and Collecting, 1860s-1900s.* Dartmouth College Press, 2014.

Jakobson, Roman, *Language in Literature.* Belknap Press, 1987.

Jensen, Robert. *Marketing Modernism in Fin-de-Siècle Europe.* Princeton University Press, 2022.

Jp. A. Calosse. *Gauguin.* Parkstone International, 2014.

Kachur, Lewis. *Displaying the Marvelous: Marcel Duchamp, Salvador Dali, and Surrealist Exhibition Installations.* London, 2001.

Kahnweiler, Daniel Henry. *The rise of cubism.* Wittenborn, Schultz, 1949.

Leinman, Colette. *Les catalogues d'expositions surréalistes à Paris entre 1924 et 1939.* Brill, 2015.

Mary Tompkins Lewis. *Critical Readings in Impressionism and Post-Impressionism: An Anthology.* University of California Press, 2023.

Mauclair, Camille. *The French Impressionists (1860-1900).* Create Space Independent Publishing Platform, 2017.

Mellerio, André. *L'exposition de 1900 et l'impressionnisme.* H. Floury, 1900.

Metzinger, Jean. *Le Cubisme était né: souvenirs.* Editions Présence, 1972.

Nord, Philip. *Impressionists and Politics: Art and Democracy in the Nineteenth Century.* Taylor & Francis, 2014.

Piguet, Philippe: Claude Monet : *Les Nymphéas, une oeuvre in situ.* In: *Figures de l'Art. Revue d'études esthétiques,* n°13, 2007. Espaces transfigurés à partir de l'oeuvre de Geroges Rousse. pp. 187-195.

Rabinow, Rebecca A., et al. *Cézanne to Picasso: Ambroise Vollard, Patron of the Avant-garde.* Metropolitan Museum of Art, 2006.

Ray, Man. *Autoportrait.* Robert Laffont, 1964.

Rewald, John. *Cézanne and America: Dealers, Collectors, Artists and Critics.* Princeton University Press, 1989.

Sanouillet, Michel. *Dada à Paris.* CNRS Éditions via OpenEdition, 2016.

Stein, Gertrude. *Selected Writings of Gertrude Stein.* Knopf Doubleday Publishing Group, 2012.

Société des artistes indépendants (Paris, France). *Salons of the "Indépendants," 1884-1891.* Garland Pub, 1981.

Umland, Anne et al. *Dada in the Collection of the Museum of Modern Art.* Museum of Modern Art, 2008.

Victoria and Albert Museum, *Art Deco 1910-1939.* V&A, 2003.

Vollard, Ambroise. *Paul Cézanne.* Galerie Vollard, 1915.

Gustave Caillebotte, *Testament*, 1876.11.03.

https://archives.seine-et-marne.fr/fr/le-testament-de-gustave-caillebotte

Gustave Courbet: Le Pavillon du Réalisme

https://materialisme-dialectique.com/gustave-courbet-le-pavillon-du-realisme/

Frédéric Bazille, *Lettre à sa mère*, 1867.4.5.

https://www.museefabre.fr/sites/default/files/2022-03/lettre_de_bazille_94.7.1_lettretranscription.pdf

Eliza Hildemann Papers

https://www.pafa.org/sites/default/files/media-assets/MS.017_ElizaHaldeman.pdf

Le Charivari, Article de Louis Leroy sur 《L'Exposition des impressionnistes》

https://www.spectacles-selection.com/archives/expositions/fiche_expo_I/impression-soleil-levant-V/charivari/le-charivari.htm

Jules Castagnary, Exposition du boulevard des Capucines. Les impressionnistes. Le Siècle, 1874.04.29.

https://fr.wikisource.org/wiki/Exposition_du_boulevard_des_Capucines._Les_impressionnistes

LAROUSSE, Les expositions impressionnistes
https://www.larousse.fr/encyclopedie/divers/les_expositions_
 impressionnistes/187080

Zola et *La Bête humaine* : de l'impressionnisme à à l'expressionnisme
https://books.openedition.org/purh/899

Emile Zola, *Une exposition : les peintres impressionnistes*, 1877
https://lettres.ac-versailles.fr/spip.php?article190

L'Impressionniste : journal d'art
https://gallica.bnf.fr/ark:/12148/bpt6k961470lm/f1.item

Société Cézanne
https://www.societe-cezanne.fr/2016/07/27/1895/

Gustave Geffroy, *La vie artistique*, 1894
https://gallica.bnf.fr/ark:/12148/bpt6k9601021r

Salon des Indépendants
https://kiamaartgallery.wordpress.com/2015/03/24/salon-des-
 independants/

Léon Malo, L'Exposition Universelle de 1889
https://books.google.co.kr/books/about/L_Exposition_Universelle_de_1889.
 html?id=nBs6nZSH-HsC&redir_esc=y

The Expositions Universelles in Nineteenth Century Paris
https://library.brown.edu/cds/paris/worldfairs.html#de1900

Arthur Chandler, The Paris Exposition Universelle of 1900
https://www.arthurchandler.com/paris-1900-exposition

Albert AURIER, critique d'art et poète

https://amismuseechateauroux.wordpress.com/wp-content/
 uploads/2016/03/albert-aurier-pierre-remerand-pdf.pdf

Le Salon des Independants

https://salondesindependants.fr/notre-histoire/

Dr. Charles Cramer and Dr. Kim Grant. "Dada Performance." Khan
 Academy,

https://www.khanacademy.org/humanities/art-1010/dada-and-surrealism/
 dada2/a/dada-performance.

Hugo Ball, *Dada diary*

https://monoskop.org/images/a/a7/Ball_Hugo_Flight_Out_of_Time_A_
 Dada_Diary_1996.pdf

Dada in Paris

https://www.dadart.com/dadaism/dada/024-dada-paris.html.

"A Brief History of Dada: The Irreverent, Rowdy Revolution Set the
 Trajectory of 20th-Century Art." *Smithsonian Magazine*, 2006-05,

https://www.smithsonianmag.com/arts-culture/dada-115169154/.

Margaux Van Uytvanck, "L'exposition internationale du Surréalisme de
 1938."

https://koregos.org/fr/margaux-van-uytvanck-l-exposition-internationale-
 du-surrealisme-de-1938/

Le Pilhaou-Thibaou, 391, 1921

https://www.ma-g.org/artwork/417-le-pilhaou-thibaou/